크리처

CREATURES

이세계 환상 동물 콘셉트 아트북

야마무라 레 지음 | 김재훈 옮김

한스미디어

CHAPTER 1

C O N T E N T S

Chapter 1 _ 도쿄 CREATURES

Introduction
도쿄 CREATURES의 무대

008 중세계란?

009 크리처를 담당하는 2개의 기관

010 서로 영향을 주는 현실 세계와 중세계

011 생물보존실의 일상

012	01	아메후라시
013	02	오코사즈
014	03	기카자리
014	04	오니가라메
015	05	구라마시
016	06	이와카자키리
017	07	도비소라하라
017	08	덴지미츠스이
018	09	하코부네
019	10	오오미미효우몬
020	11	간노미도리헤비
022	12	사에기리
022	13	시메리하제
023	14	고미사라이
023	15	지나라시
024	16	샤칸
024	17	도비
025	18	샤미
025	19	샤모리
026	20	긴죠우
026	21	소라아미바치
027	22	네즈가라고
027	23	하하코비도비네즈미
028	24	가타요리
028	25	세이레츠텐도우
029	26	미치사소이
029	27	오소로
031	28	도게이카리
031	29	도게야지
032	30	누에
034	31	덴카쿠오카쿠지라
035	32	무이
036	33	누마기리
037	34	후타가쿠레
037	35	히라오무그로
038	36	가제노하
040	37	모노카쿠시
041	38	마치가쿠레
041	39	요코도리
042	40	쓰나기무시
043	41	다마노케
043	42	하나오코시
044	43	하리츠메
044	44	하루마네키
045	45	히루네무리
046	46	야스미모노
046	47	무시오코시
047	48	야마노즈치
048	49	아마노호시
049	50	신키로우
050	51	우미보우즈
050	52	구모하라이
051	53	세키테이
052	54	쓰유하코비
053	55	도게에비가라
054	56	히야무시
054	57	미즈마리
055	58	후쇼크
056	59	우츠리기츠네
058	60	오오시케
060	61	바케노카와
061	62	노시리
062	63	네츠쿠이
062	64	네츠모치
064	65	가마이타치
064	66	구바리모노
065	67	유키후라시
065	68	시모노쓰까시마
066	69	세즈리
066	70	도모시비
067	71	후카네
067	72	하오토시

Chapter 2 _ 용과 괴물 도감

Introduction
070 미지의 대륙에 가득한 기상천외한 용과 괴물들

072 비묘아목 플로세아 flossea

074 식육목 티글 tigr

076 기우제목 이버 eber

076 고양이목 수리 suri

077 조각아목 스트라칼메 stracalme

078 개목 그라토 발 grato vul

080 우제목 라나 lana

081 수룡목 리네아 linea

082 수룡목 야콜 yarkhor

084 수룡목 에이터 ater

088 수룡아목 판폰 paonphon

090 수룡아목 벤투스 ventus

092 수룡아목 둘라 dula

094 용각아목 가라 로로 garra loro

096 충룡아목 파필리오 papilio

098 충룡아목 베네 레페다 vene lepeda

100 충룡아목 다란티스 daraantis

102 충룡아목 발루메우스 ballumenus

104 각룡아목 마레 유하드라 mare euhadra

106 기룡목 발라이나 balaena

110 기룡목 라쿠아푸카 laquapca

111 기룡목 디노아칸타 dinoakantha

112 어룡아목 플렉 크라크 vlek krake

114 크기 비교

용과 괴물 스케치 편

116 원룡의 일종 관찰 메모

117 용각아목의 일종

117 원룡의 일종 관찰 메모

117 사막에 사는 식충 동물

118 수룡의 일종 관찰 메모

118 기제목의 일종

119 바다에 사는 어룡의 관찰 메모

120 장모 동물들의 관찰 메모

121 거대한 사룡의 일종 관찰 메모

122 일각 기제류 관찰 메모

123 원룡목의 일종 관찰 메모

124 원룡아목의 육식룡 관찰 메모

124 이버의 근종 관찰 메모

124 바다에 사는 어룡 관찰 메모

125 극익룡 관찰 메모

126 희귀한 검은 날개 야기의 관찰 메모

126 초식 수룡의 관찰 메모

127 대형 육식수의 관찰 메모

128 그 외 생물들의 스케치

130 크기 비교

CHAPTER 3

Chapter 3 _ Interview & Creature Making

132 Interview

134 Creature Making

최초 공개 스케치 편

138 날개를 가진 생물들

140 발톱이 있는 발을 가진 생물들

142 비늘을 가진 생물들

Special Thanks Ohana

Design Yumi Dan (imagejack)

Edit Junichi Sekiguchi

Chapter 1
도쿄 CREATURES

만약 현실 세계와는 다른 세계가 있다고 한다면? 그리고 다른 세계에 사는 크리처들이 현실 세계의 다양한 현상에 영향을 미친다고 한다면? 소나기나 다시 찾아온 봄, 혹은 정전과 물건을 잃어버리는 것조차도 사실은 그들의 활동 때문에 일어나는 것일지도 모른다. 그런 상상력으로 탄생한 수많은 크리처들의 형태, 생태를 기록한 리포트 '도쿄 CREATURES'.

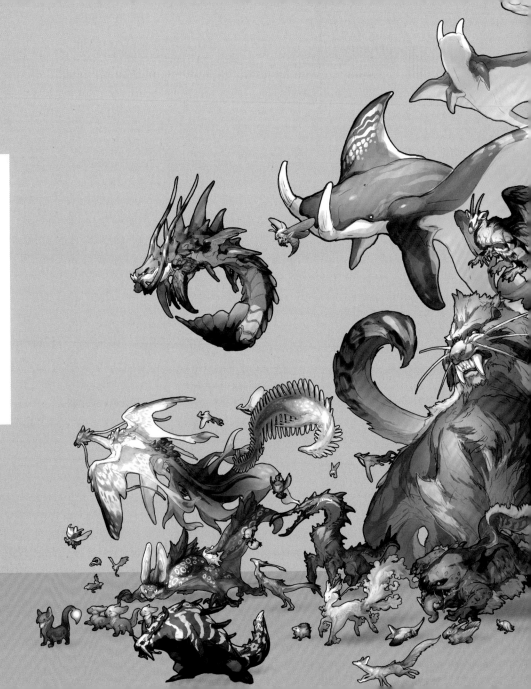

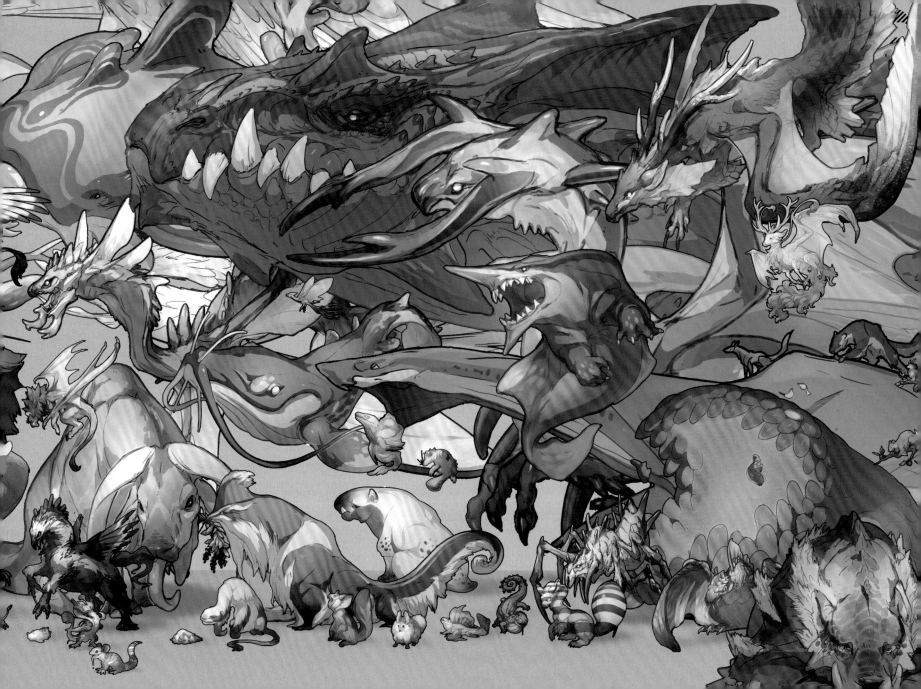

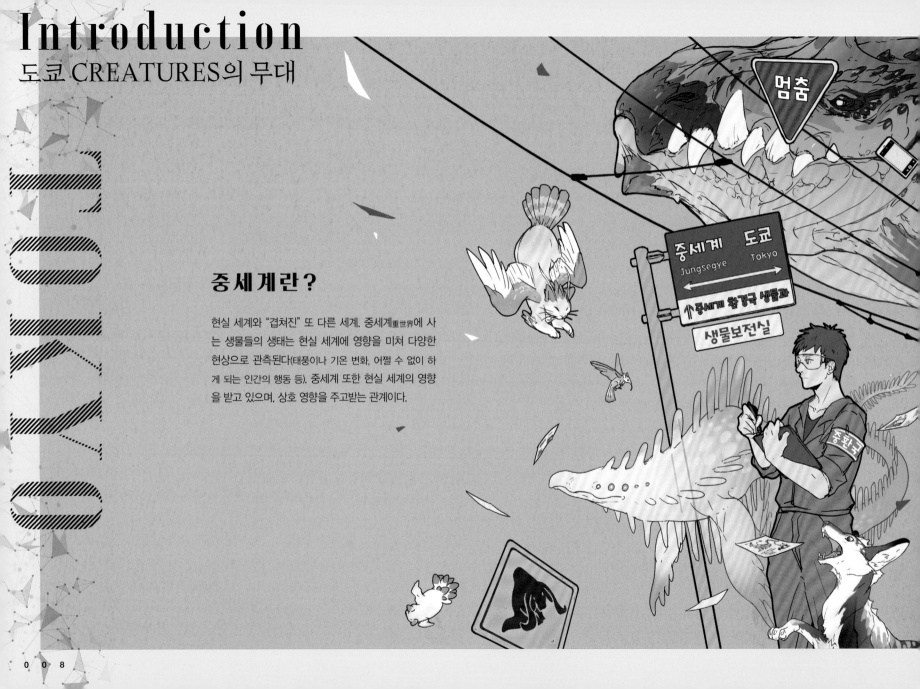

Introduction
도쿄 CREATURES의 무대

중세계란?

현실 세계와 "겹쳐진" 또 다른 세계. 중세계重世界에 사
는 생물들의 생태는 현실 세계에 영향을 미쳐 다양한
현상으로 관측된다(태풍이나 기온 변화, 어쩔 수 없이 하
게 되는 인간의 행동 등). 중세계 또한 현실 세계의 영향
을 받고 있으며, 상호 영향을 주고받는 관계이다.

멈춤

중세계 도쿄
Jungsegye Tokyo

↑ 중세계 환경국 생물과

생물보전실

중환국

중세계 환경국
생물과

↓↓ 란?

크리처를 담당하는 2개의 기관

현실 세계와 맞물려 상호 영향을 주고받는 '중세계'와의 관계를 유지하는 역할을 하는 기관.
생물보전실과 수해대책실이라는 2개의 부서가 있다.

생물보전실 ➡ 중세계의 생물을 보전, 관찰, 연구하고 기록하는 업무. 매일 거리를 걷고 사진을 찍고 스케치를 하면서 생물들을 분석한다. 생물보전실의 자료실 내부에는 지금까지의 관측자가 기록해 온 관찰 리포트나 연구 내용이 담긴 책장이 천장까지 가득 들어차 있다.

중세계를 볼 수 있는 멋진 고글. 업무 중에 볼 수 있다. 지급품.

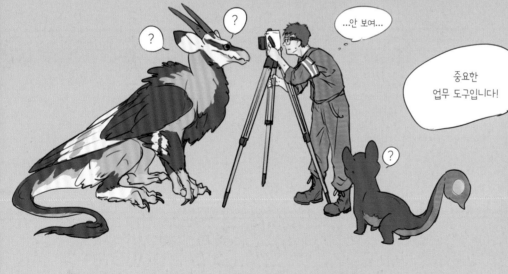

?

?

...안 보여...

중요한
업무 도구입니다!

?

고글과 같은 구조로 중세계를 찍을 수 있는 특수 카메라. 대상 생물의 크기를 측정하는 기능 탑재. 옆에 붙어 있는 패널에 표시된다.

*생물보전실 실장

수해대책실 ➡ 중세계 생물로 인해 발생한 사고 등의 대책반. 현실 세계에 미치는 영향이 큰 상황에 출동한다. 가능한 한 멀리 쫓아내거나 생물의 생태를 이용해서 대처하지만, 어쩔 수 없을 때는 난폭한 수단을 이용한다.

서로 영향을 주는 현실 세계와 중세계

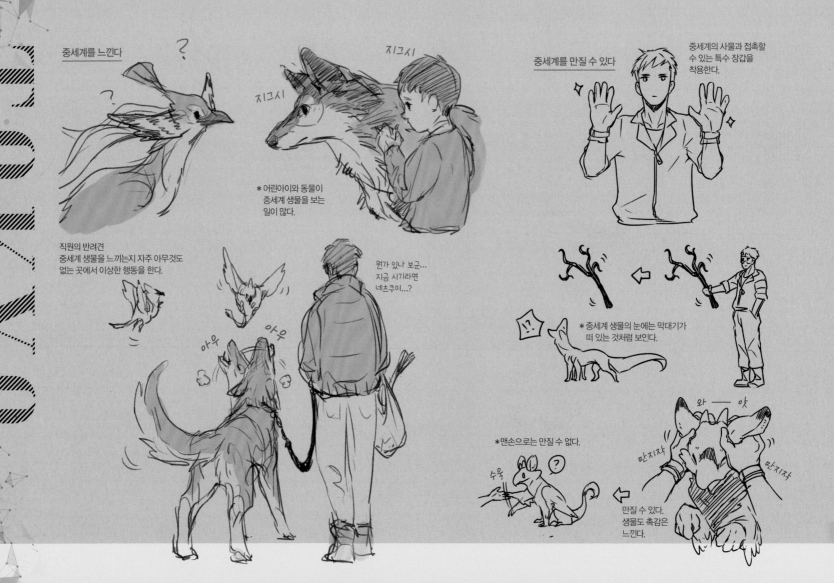

중세계를 느낀다

?

?

지그시

지그시

* 어린아이와 동물이
중세계 생물을 보는
일이 많다.

중세계를 만질 수 있다

중세계의 사물과 접촉할
수 있는 특수 장갑을
착용한다.

직원의 반려견
중세계 생물을 느끼는지 자주 아무것도
없는 곳에서 이상한 행동을 한다.

아우

아우

먼가 있나 보군...
지금 시기라면
네츠쿠이...?

* 중세계 생물의 눈에는 막대기가
떠 있는 것처럼 보인다.

!?

* 맨손으로는 만질 수 없다.

수욱

?

와 ── 앗

만지자

만지자

만질 수 있다.
생물도 촉감은
느낀다.

생물보존실의 일상

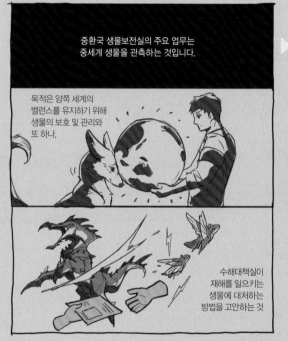

중환국 생물보전실의 주요 업무는
중세계 생물을 관측하는 것입니다.

목적은 양쪽 세계의
밸런스를 유지하기 위해
생물의 보호 및 관리와
또 하나,

수해대책실이
재해를 일으키는
생물에 대처하는
방법을 고안하는 것

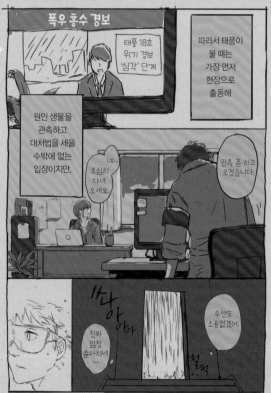

폭우 홍수 경보

태풍 18호
위기 경보
'심각' 단계

원인 생물을
관측하고
대처법을 세울
수밖에 없는
입장이지만,

네...
조심히
다녀
오세요.

관측 좀 하고
오겠습니다.

진짜
엄청
쏟아지네
...

우산도
소용없겠어.

따라서 태풍이
불 때는
가장 먼저
현장으로
출동해

매번 도저히 사람의 힘이 미치지 않는 절대적인 존재에
그저 압도되고 매료될 뿐입니다.

말도
안 나오네
...

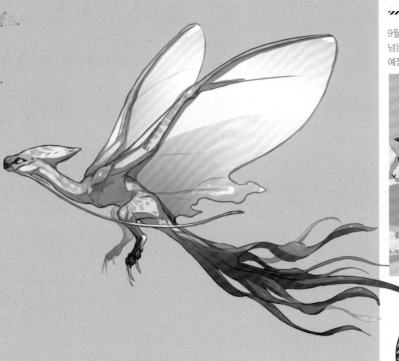

CRYPTID

중세계 환경국 생물과 관찰 리포트

~~~~~~ Observation report ~~~~~~

9월 28일 치바현 주변에서 아메후라시 대량 발생 관측. 그 영향으로 1시간에 100mm가 넘는 기록적인 호우가 발생했다. 올해는 장마 때 강우량이 적었던 탓에, 장마에 태어날 예정이었던 작년의 알이 예정보다 늦게 부화한 듯하다.

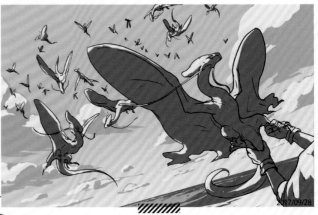

2017/09/28

### 크리처 소개

막 태어난 어린 개체를 포획해 관측했다.
이하 새끼의 특징에 대해서

어두운 노란색

날개는 성체보다 짧다

몸통의 색은 성체보다 녹색에 가깝지만, 새끼의 체형은 대부분 성체와 다르지 않다

꼬리의 지느러미는 성체보다 짧고 수가 적다

아메후라시의 알

타조의 알

달걀

# 01

## 아메후라시

무리로 하늘을 날아 큰 운룡과 공생하는 작은 용의 일종. 운룡과 함께 행동하면서 천적의 위협에서 보호받는 대신 운룡의 몸에 붙은 아마무시 등의 해충을 먹는다. 아메후라시 무리가 날면 현실 세계에 비가 내린다고 알려져 있다. 드물게 무리나 운룡에서 떨어져 나온 개체가 있으면 구름이 없는데도 비가 내린다. 흔히 말하는 여우비는 떨어져 나온 아메후라시 탓이다.

어린 아메후라시 무리는 목적지를 모르는지 한동안 그 자리에 머물렀지만, 1km급 운룡의 이동에 합류해 날아갔다.

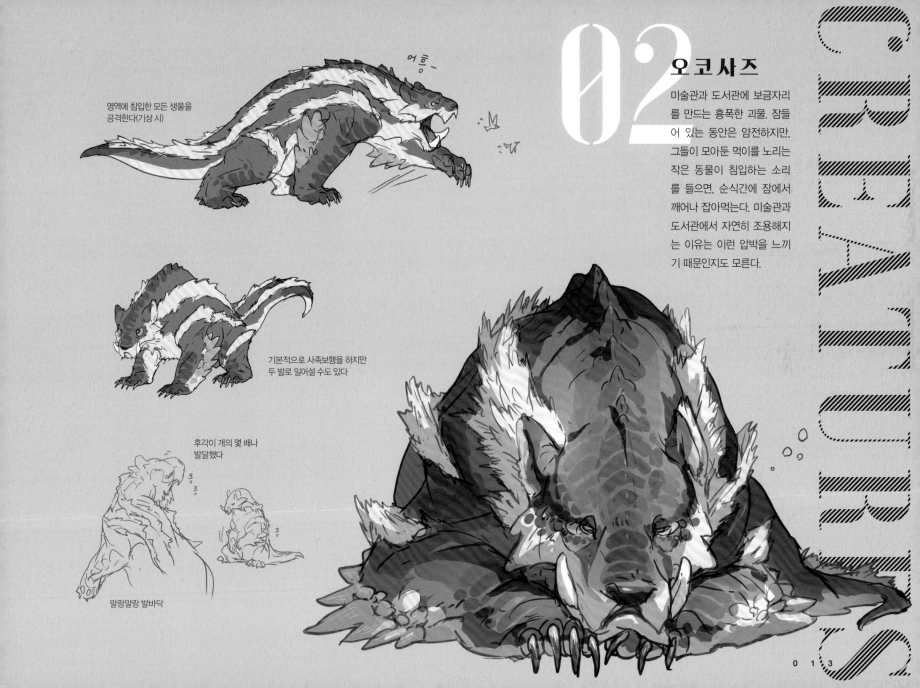

# 02 오코사즈

미술관과 도서관에 보금자리를 만드는 흉폭한 괴물. 잠들어 있는 동안은 얌전하지만, 그들이 모아둔 먹이를 노리는 작은 동물이 침입하는 소리를 들으면, 순식간에 잠에서 깨어나 잡아먹는다. 미술관과 도서관에서 자연히 조용해지는 이유는 이런 압박을 느끼기 때문인지도 모른다.

어흥-

영역에 침입한 모든 생물을 공격한다(기상 시)

기본적으로 사족보행을 하지만 두 발로 일어설 수도 있다

후각이 개의 몇 배나 발달했다

킁 킁

킁

말랑말랑 발바닥

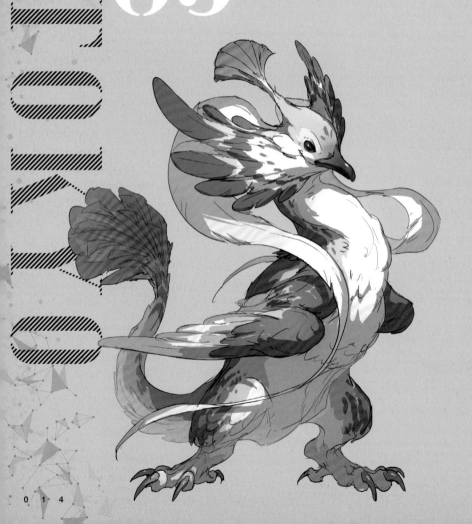

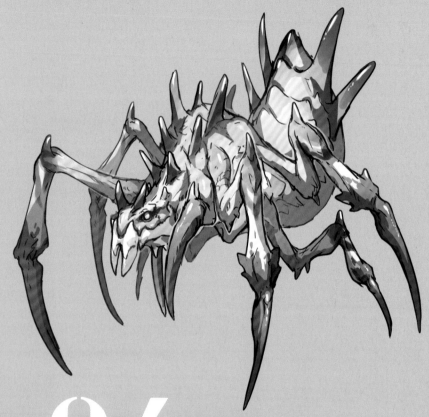

## 기카자리

**03**

각 개체의 색과 깃털의 형태가 다르고, 겉모습이 화려한 조룡의 일종. 모든 개체가 항상 깃털을 정돈해서 청결을 유지하며, 자신의 깃털을 주위에 보여주며 어필하는 습성이 있다. 옷과 사람이 모이는 곳에 이끌리는지, 도심인 신주쿠 근처에서 자주 발견된다고 한다.

## 오니가라메

**04**

끝이 날카로운 발톱을 가진, 거미와 비슷한 생물. 투명한 점착성 실을 꼬리 끝으로 뽑아서 지면에 그물망을 펼쳐 사냥감을 붙잡는다. 그물망은 현실 세계의 아무것도 없는 곳에서 사람이나 자전거를 넘어지게 만들고, 때로는 자동차 타이어를 붙잡아 큰 사고의 원인이 되기도 한다.

# 구라마시

## 05

날개 전체에 분말이 덮인 소형 동물. 적에게서 달아날 때 대량의 분말을 연막처럼 흩뿌리는 습성이 있어, 때로는 현실 세계 인간의 눈도 속인다. 눈앞이 잠시 뿌옇게 흐려질 때는 근처에 필사적으로 도망치는 구라마시가 있을지도 모른다.

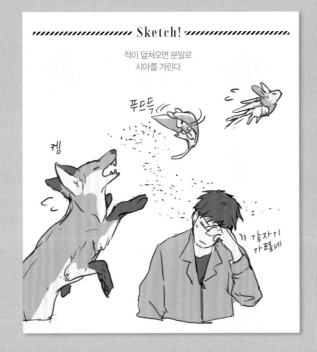

### Sketch!

적이 덮쳐오면 분말로
시야를 가린다

푸드득

켕

가 갑자기
가렵네

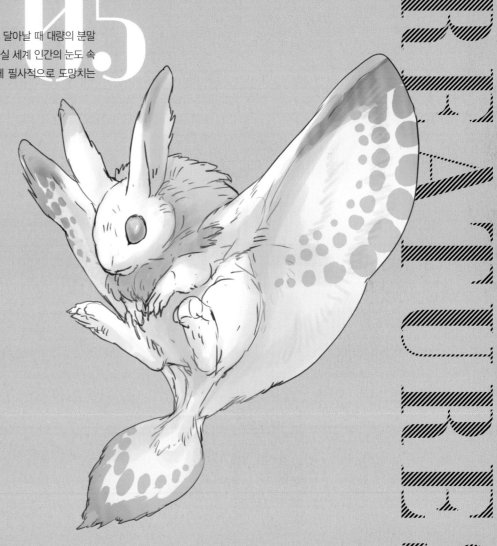

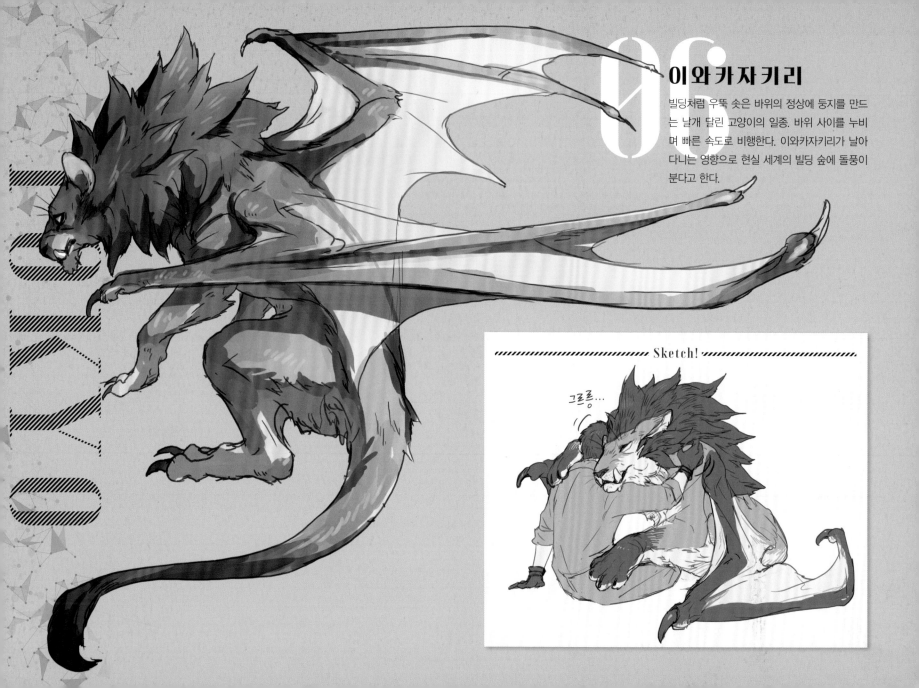

# 이와카자키리

빌딩처럼 우뚝 솟은 바위의 정상에 둥지를 만드는 날개 달린 고양이의 일종. 바위 사이를 누비며 빠른 속도로 비행한다. 이와카자키리가 날아다니는 영향으로 현실 세계의 빌딩 숲에 돌풍이 분다고 한다.

Sketch!

그르릉...

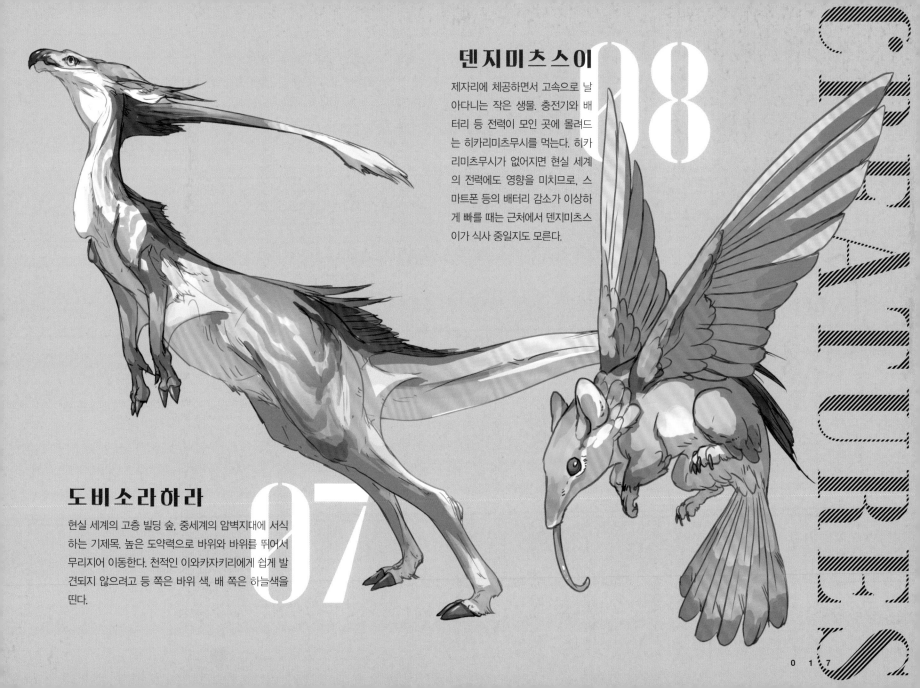

## 덴지미츠스이

### 08

제자리에 체공하면서 고속으로 날아다니는 작은 생물. 충전기와 배터리 등 전력이 모인 곳에 몰려드는 히카리미츠무시를 먹는다. 히카리미츠무시가 없어지면 현실 세계의 전력에도 영향을 미치므로, 스마트폰 등의 배터리 감소가 이상하게 빠를 때는 근처에서 덴지미츠스이가 식사 중일지도 모른다.

## 도비소라하라

### 07

현실 세계의 고층 빌딩 숲. 중세계의 암벽지대에 서식하는 기제목. 높은 도약력으로 바위와 바위를 뛰어서 무리지어 이동한다. 천적인 이와카자키리에게 쉽게 발견되지 않으려고 등 쪽은 바위 색, 배 쪽은 하늘색을 띤다.

# 09 하코부네

넓은 등을 가진 용. 현실 세계의 넓은 강과 해협 근처에 살며, 같은 경로를
하루에도 여러 번 왕복하는 습성이 있다. 다른 생물이 올라타도 신경 쓰지
않아서, 그 습성을 아는 생물은 하코부네를 타고 물을 건너기도 한다.

윗면도

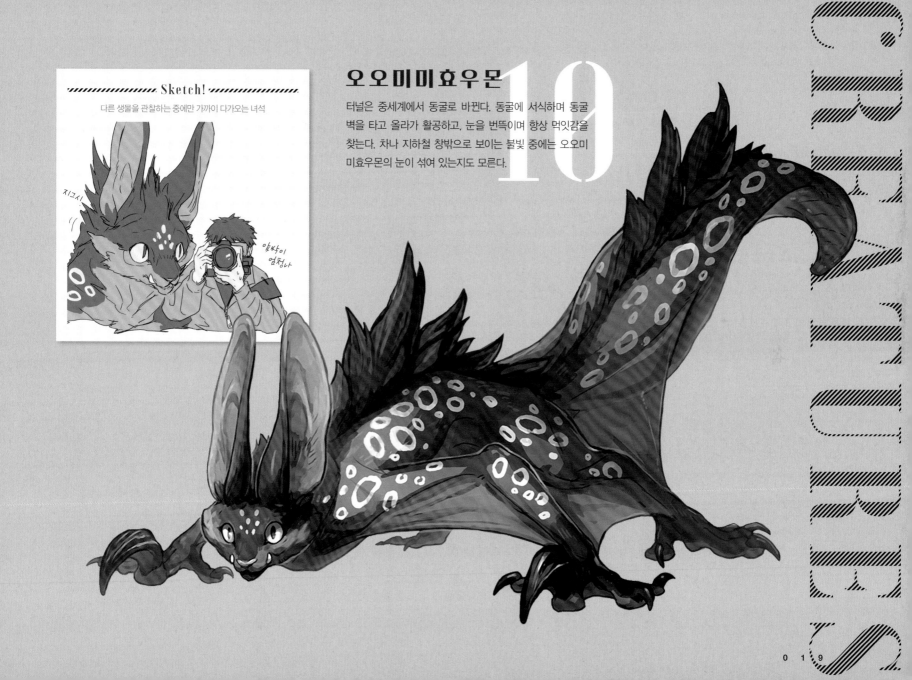

## 오오미미효우몬 10

터널은 중세계에서 동굴로 바뀐다. 동굴에 서식하며 동굴 벽을 타고 올라가 활공하고, 눈을 번뜩이며 항상 먹잇감을 찾는다. 차나 지하철 창밖으로 보이는 불빛 중에는 오오미 미효우몬의 눈이 섞여 있는지도 모른다.

### Sketch!

다른 생물을 관찰하는 중에만 가까이 다가오는 녀석

지그시!

얄밉이 엿청나

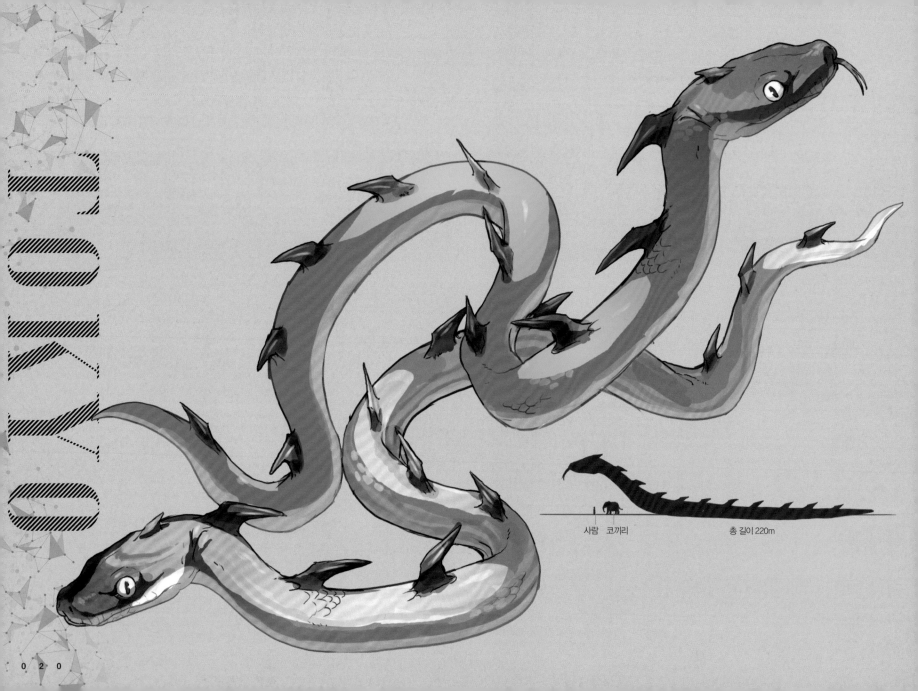

사람  코끼리                              총 길이 220m

# 11 간노미도리헤비

몸에 녹색 줄무늬가 있는 구렁이의 일종. 드물게 전체가 녹색인 개체도 있다. 고리 모양의 서식지에서 일정 속도로 빙글빙글 이동하는 것이 특징이다. 성별에 따라 이동 방향이 정해져 있으며, 수컷은 바깥쪽으로 암컷은 안쪽으로 이동한다. 일렬로 이동하는 특성 탓에 간혹 엉켜서 움직이지 못할 때도 있다. 현실 세계의 지하철 연착에 영향을 미친다는 소문도 있다. 일본 각지에는 각각 독특한 뱀들이 살고 있으며, 특히 도쿄 근교에 많은 종류가 살고 있다.

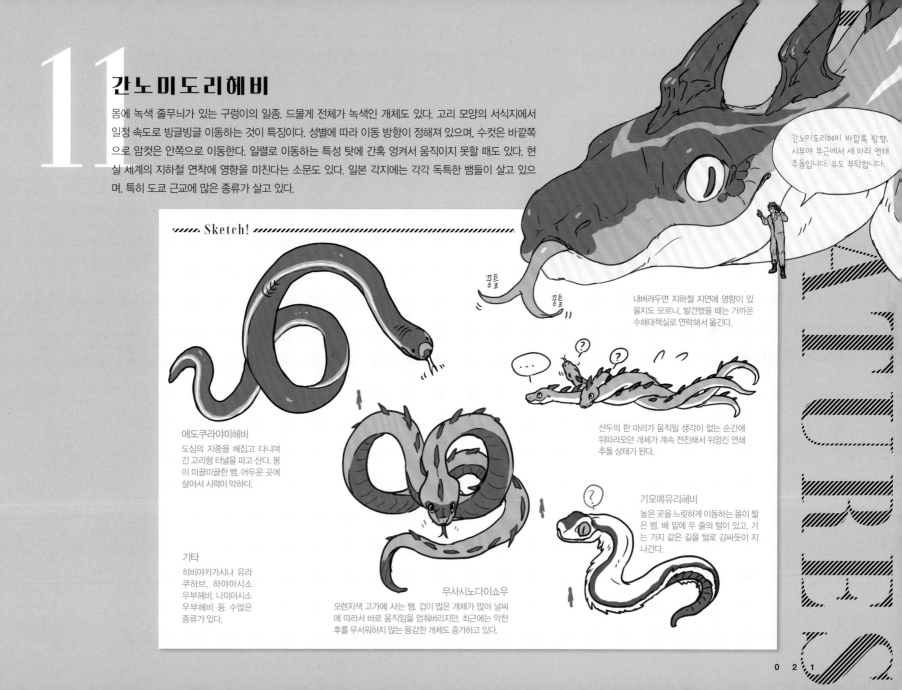

간노미도리헤비 바깥쪽 방향, 시부야 부근에서 세 마리 연쇄 추돌입니다. 유도 부탁합니다.

**— Sketch! —**

꿈틀 꿈틀

내버려두면 지하철 지연에 영향이 있을지도 모르니, 발견했을 때는 가까운 수해대책실로 연락해서 옮긴다.

? ? ?

선두의 한 마리가 움직일 생각이 없는 순간에 뒤따라오던 개체가 계속 전진해서 뒤엉킨 연쇄 추돌 상태가 된다.

**에도쿠라야미헤비**

도심의 지중을 헤집고 다니며 긴 고리형 터널을 파고 산다. 몸이 미끌미끌한 뱀. 어두운 곳에 살아서 시력이 약하다.

**기타**

히비야카가시나 유라쿠하브, 하야아시소우부헤비, 나미아시소우부헤비 등 수많은 종류가 있다.

**기모메유리헤비**

높은 곳을 느릿하게 이동하는 몸이 짧은 뱀. 배 밑에 두 줄의 털이 있고, 가는 가지 같은 길을 털로 감싸듯이 지나간다.

?

**무사시노다이쇼우**

오렌지색 고가에 사는 뱀. 겁이 많은 개체가 많아 날씨에 따라서 바로 움직임을 멈춰버리지만, 최근에는 악천후를 무서워하지 않는 용감한 개체도 증가하고 있다.

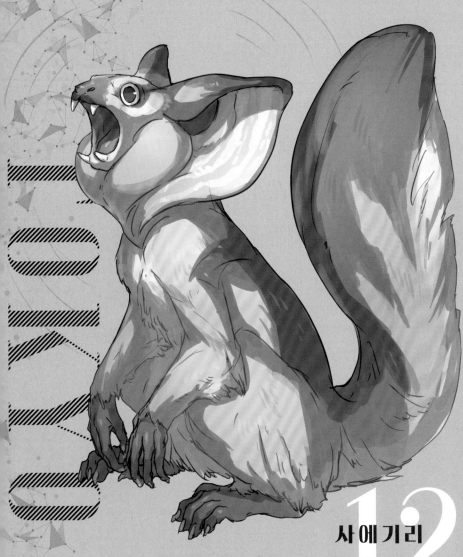

# 13 시메리하제

양지에서 자주 목격되는 양서류의 일종. 몸이 마르지 않도록 물기가 있는 장소에서 햇볕을 쬐고 싶은지, 젖은 빨래 등에 모여든다. 시메리하제가 있으면 주위의 습기가 유지되므로, 빨래가 잘 마르지 않을 때는 잘 털어서 쫓아내자.

# 사에기리 12

목까지 이어지는 큰 귀를 확성기처럼 이용해, 초음파로 동료와 대화를 하는 원숭이 같은 생물. 음파는 상당히 크고 때로는 현실 세계의 전파를 방해하는 모양이다. 전화나 인터넷이 연결되지 않을 때는 근처에서 사에기리가 전파를 쏘는 것인지도 모른다.

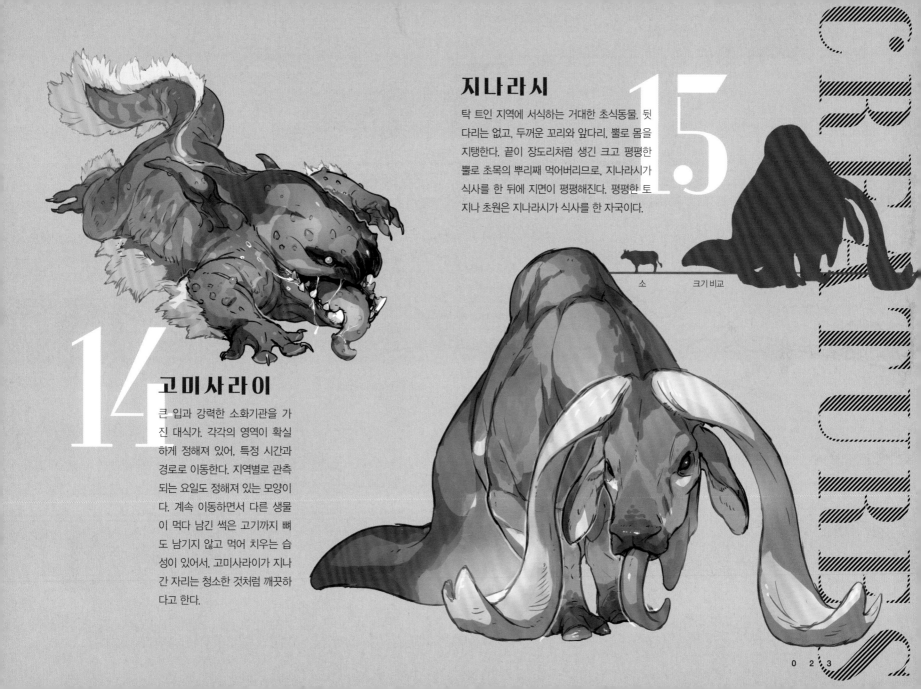

## 지나라시

탁 트인 지역에 서식하는 거대한 초식동물. 뒷다리는 없고, 두꺼운 꼬리와 앞다리, 뿔로 몸을 지탱한다. 끝이 장도리처럼 생긴 크고 평평한 뿔로 초목의 뿌리째 먹어버리므로, 지나라시가 식사를 한 뒤에 지면이 평평해진다. 평평한 토지나 초원은 지나라시가 식사를 한 자국이다.

**15**

소　크기 비교

**14**

## 고미사라이

큰 입과 강력한 소화기관을 가진 대식가. 각각의 영역이 확실하게 정해져 있어, 특정 시간과 경로로 이동한다. 지역별로 관측되는 요일도 정해져 있는 모양이다. 계속 이동하면서 다른 생물이 먹다 남긴 썩은 고기까지 뼈도 남기지 않고 먹어 치우는 습성이 있어서, 고미사라이가 지나간 자리는 청소한 것처럼 깨끗하다고 한다.

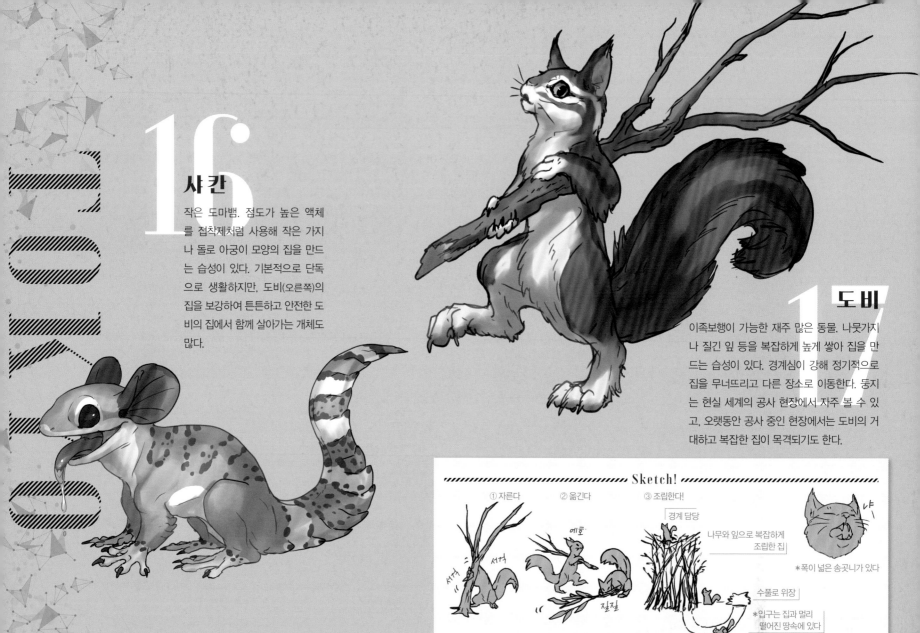

## 16 샤칸

작은 도마뱀. 점도가 높은 액체를 접착제처럼 사용해 작은 가지나 돌로 아궁이 모양의 집을 만드는 습성이 있다. 기본적으로 단독으로 생활하지만, 도비(오른쪽)의 집을 보강하여 튼튼하고 안전한 도비의 집에서 함께 살아가는 개체도 많다.

## 17 도비

이족보행이 가능한 재주 많은 동물. 나뭇가지나 질긴 잎 등을 복잡하게 높게 쌓아 집을 만드는 습성이 있다. 경계심이 강해 정기적으로 집을 무너뜨리고 다른 장소로 이동한다. 둥지는 현실 세계의 공사 현장에서 자주 볼 수 있고, 오랫동안 공사 중인 현장에서는 도비의 거대하고 복잡한 집이 목격되기도 한다.

### Sketch!

① 자른다    ② 옮긴다    ③ 조립한다!

서걱    서걱    에휴    질질

경계 담당

나무와 잎으로 복잡하게 조립한 집

*폭이 넓은 송곳니가 있다

수풀로 위장

*입구는 집과 멀리 떨어진 땅속에 있다

냐

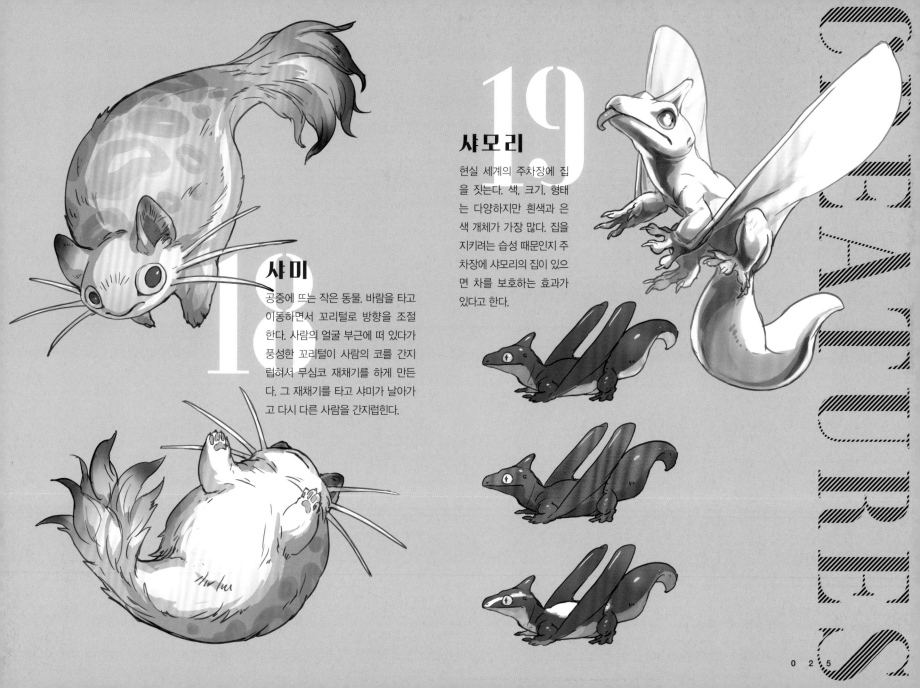

## 샤미

공중에 뜨는 작은 동물. 바람을 타고 이동하면서 꼬리털로 방향을 조절한다. 사람의 얼굴 부근에 떠 있다가 풍성한 꼬리털이 사람의 코를 간지럽혀서 무심코 재채기를 하게 만든다. 그 재채기를 타고 샤미가 날아가고 다시 다른 사람을 간지럽힌다.

## 19 샤모리

현실 세계의 주차장에 집을 짓는다. 색, 크기, 형태는 다양하지만 흰색과 은색 개체가 가장 많다. 집을 지키려는 습성 때문인지 주차장에 샤모리의 집이 있으면 차를 보호하는 효과가 있다고 한다.

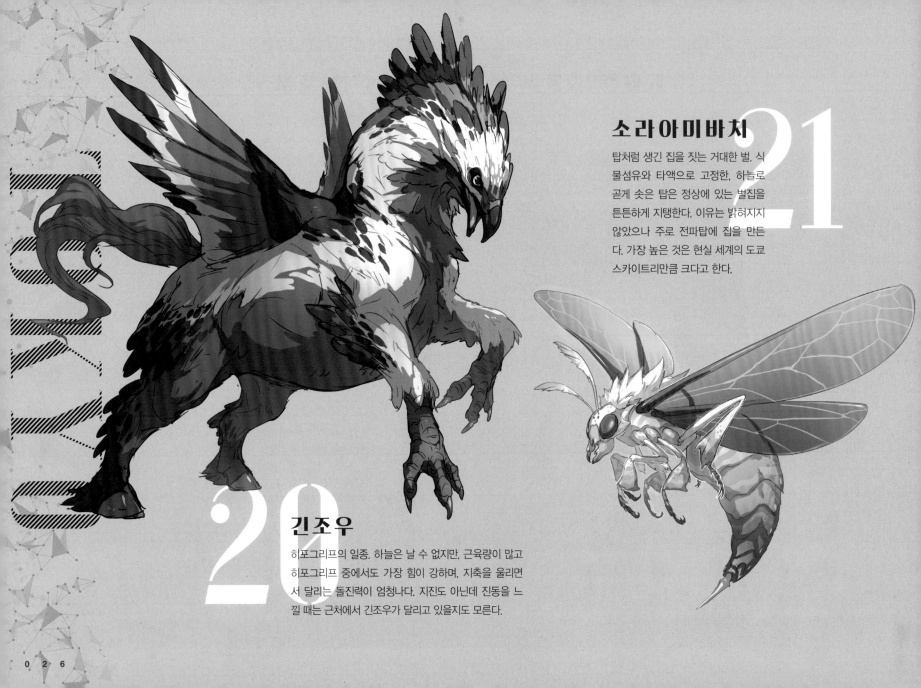

## 소라아미바치 **21**

탑처럼 생긴 집을 짓는 거대한 벌. 식물섬유와 타액으로 고정한, 하늘로 곧게 솟은 탑은 정상에 있는 벌집을 튼튼하게 지탱한다. 이유는 밝혀지지 않았으나 주로 전파탑에 집을 만든다. 가장 높은 것은 현실 세계의 도쿄 스카이트리만큼 크다고 한다.

## **20** 긴조우

히포그리프의 일종. 하늘은 날 수 없지만, 근육량이 많고 히포그리프 중에서도 가장 힘이 강하며, 지축을 울리면서 달리는 돌진력이 엄청나다. 지진도 아닌데 진동을 느낄 때는 근처에서 긴조우가 달리고 있을지도 모른다.

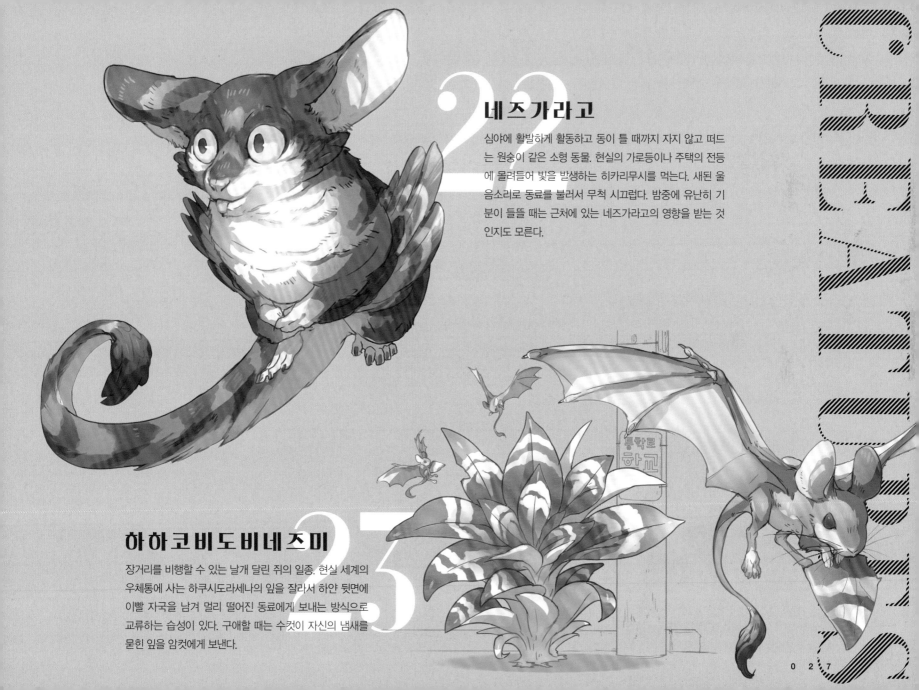

## 22 네즈가라고

심야에 활발하게 활동하고 동이 틀 때까지 자지 않고 떠드는 원숭이 같은 소형 동물. 현실의 가로등이나 주택의 전등에 몰려들어 빛을 발생하는 히카리무시를 먹는다. 새된 울음소리로 동료를 불러서 무척 시끄럽다. 밤중에 유난히 기분이 들뜰 때는 근처에 있는 네즈가라고의 영향을 받는 것인지도 모른다.

## 하하코비도비네즈미 23

장거리를 비행할 수 있는 날개 달린 쥐의 일종. 현실 세계의 우체통에 사는 하쿠시도라세나의 잎을 잘라서 하얀 뒷면에 이빨 자국을 남겨 멀리 떨어진 동료에게 보내는 방식으로 교류하는 습성이 있다. 구애할 때는 수컷이 자신의 냄새를 묻힌 잎을 암컷에게 보낸다.

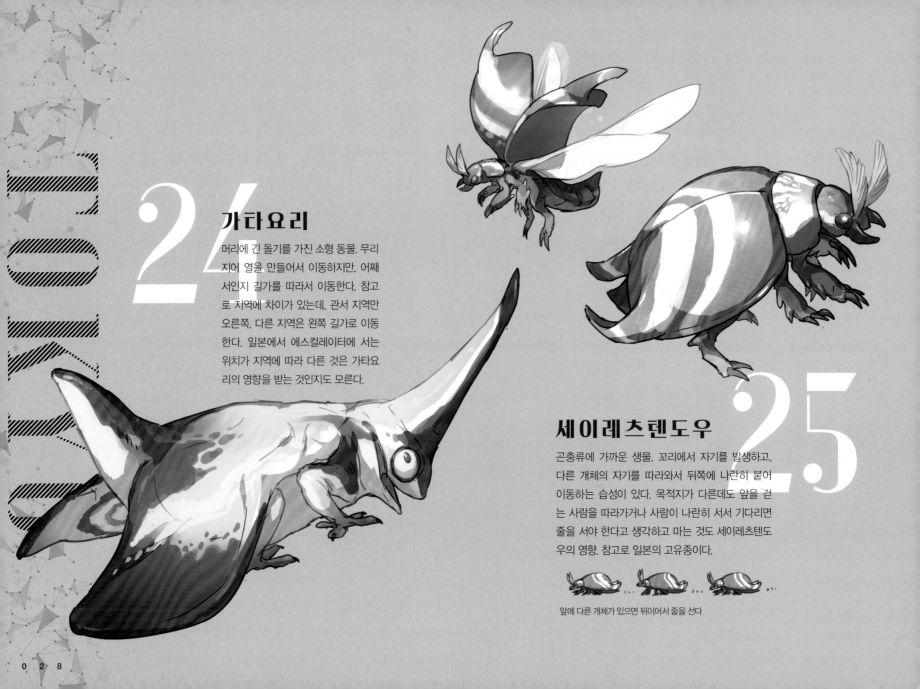

## 24 가타요리

머리에 긴 돌기를 가진 소형 동물. 무리
지어 열을 만들어서 이동하지만, 어째
서인지 길가를 따라서 이동한다. 참고
로 지역에 차이가 있는데, 관서 지역만
오른쪽, 다른 지역은 왼쪽 길가로 이동
한다. 일본에서 에스컬레이터에 서는
위치가 지역에 따라 다른 것은 가타요
리의 영향을 받는 것인지도 모른다.

## 세이레츠텐도우 25

곤충류에 가까운 생물. 꼬리에서 자기를 발생하고,
다른 개체의 자기를 따라와서 뒤쪽에 나란히 붙어
이동하는 습성이 있다. 목적지가 다른데도 앞을 걷
는 사람을 따라가거나 사람이 나란히 서서 기다리면
줄을 서야 한다고 생각하고 마는 것도 세이레츠텐도
우의 영향. 참고로 일본의 고유종이다.

앞에 다른 개체가 있으면 뒤이어서 줄을 선다

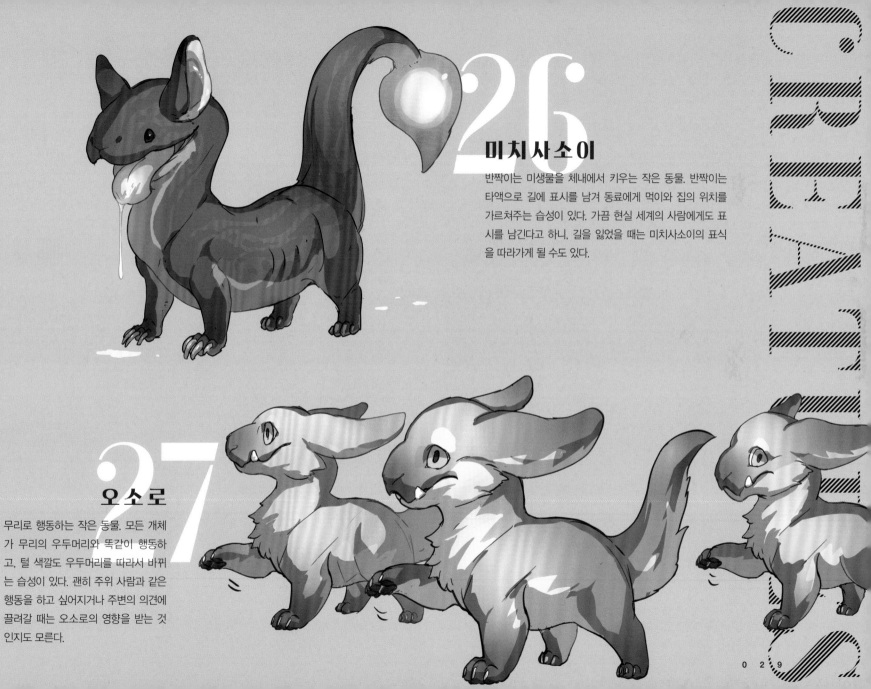

## 26 미치사소이

반짝이는 미생물을 체내에서 키우는 작은 동물. 반짝이는 타액으로 길에 표시를 남겨 동료에게 먹이와 집의 위치를 가르쳐주는 습성이 있다. 가끔 현실 세계의 사람에게도 표시를 남긴다고 하니, 길을 잃었을 때는 미치사소이의 표식을 따라가게 될 수도 있다.

## 27 오소로

무리로 행동하는 작은 동물. 모든 개체가 무리의 우두머리와 똑같이 행동하고, 털 색깔도 우두머리를 따라서 바뀌는 습성이 있다. 괜히 주위 사람과 같은 행동을 하고 싶어지거나 주변의 의견에 끌려갈 때는 오소로의 영향을 받는 것인지도 모른다.

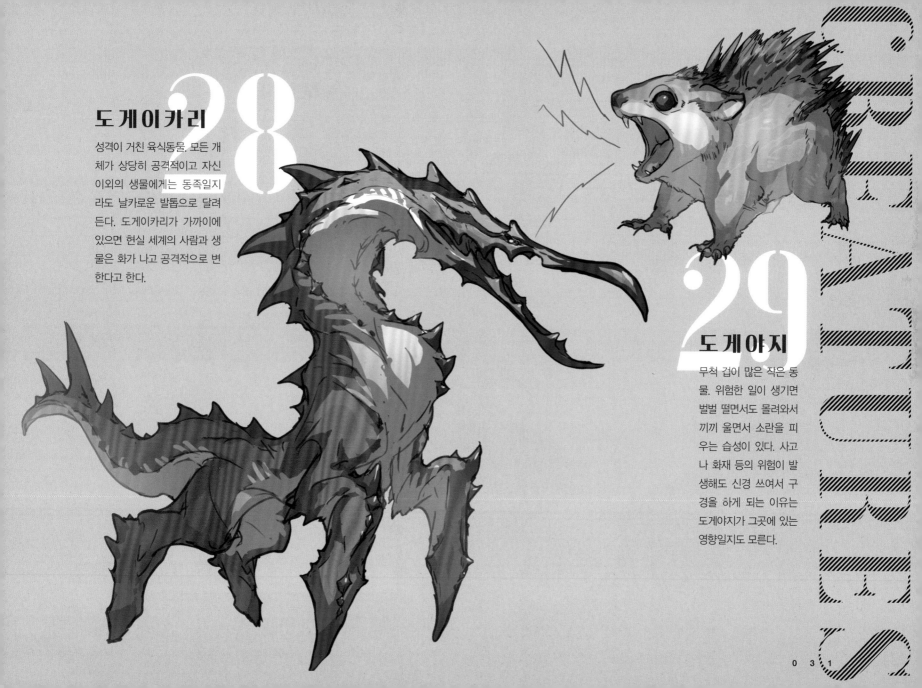

## 도게이카리 28

성격이 거친 육식동물. 모든 개체가 상당히 공격적이고 자신 이외의 생물에게는 동족일지라도 날카로운 발톱으로 달려든다. 도게이카리가 가까이에 있으면 현실 세계의 사람과 생물은 화가 나고 공격적으로 변한다고 한다.

## 29 도게야지

무척 겁이 많은 작은 동물. 위험한 일이 생기면 벌벌 떨면서도 몰려와서 끼끼 울면서 소란을 피우는 습성이 있다. 사고나 화재 등의 위험이 발생해도 신경 쓰여서 구경을 하게 되는 이유는 도게야지가 그곳에 있는 영향일지도 모른다.

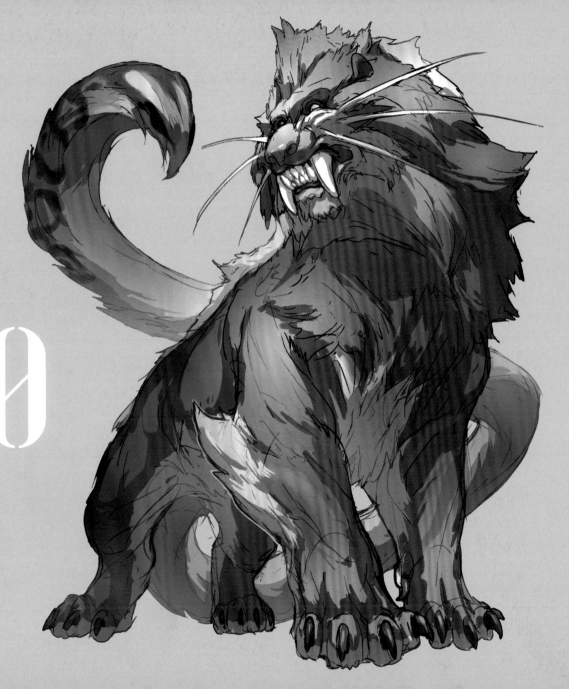

## 누에

먼 옛날 목격되었던 요괴의 일종으로 알려진 거대한 동물. 최근의 관측으로 이 생물이 전설의 근원으로 판명되었다. 원숭이와 비슷한 얼굴과 얼룩 무늬가 또렷한 다리, 뱀처럼 긴 꼬리가 특징인 야행성 육식동물. 겉모습과 달리 가늘고 높은 소리로 운다.

50

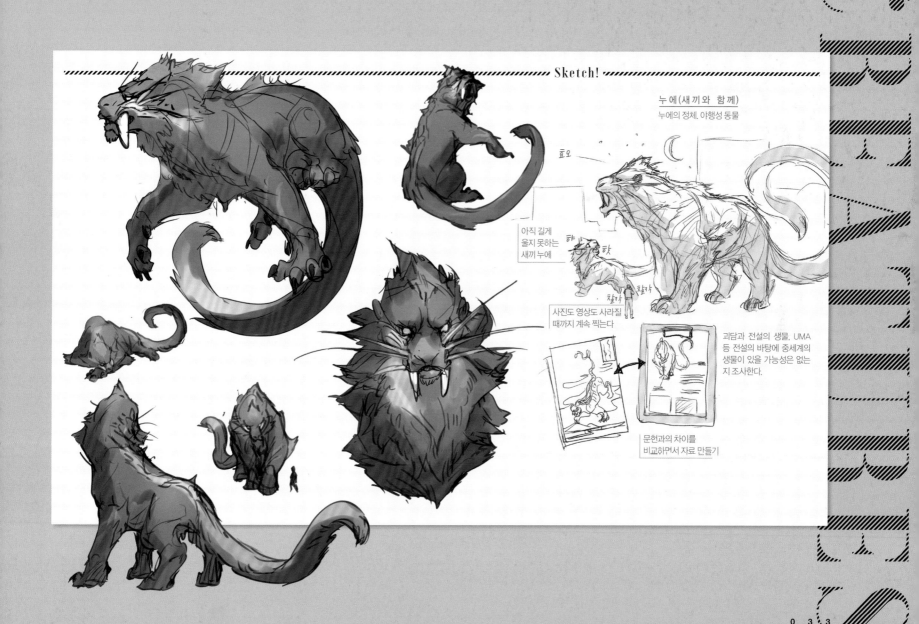

Sketch!

누에(새끼와 함께)
누에의 정체. 야행성 동물

효오

아직 길게
울지 못하는
새끼 누에

햐  핫

찰칵  찰칵

사진도 영상도 사라질
때까지 계속 찍는다

괴담과 전설의 생물. UMA
등 전설의 바탕에 중세계의
생물이 있을 가능성은 없는
지 조사한다.

문헌과의 차이를
비교하면서 자료 만들기

# 덴카쿠오카쿠지라

몸에 전기를 일으키는 세포가 많아서 좀처럼 움직이지 않는 거대한 생물. 가끔은 지역 일대의 히카리무시(불빛이 있는 곳에 발생하는 벌레를 단숨에 먹어치운다. 갑자기 히카리무시가 없어지면 그 영향으로 현실 세계에 대규모 정전이 발생한다고 알려져 있다.

51

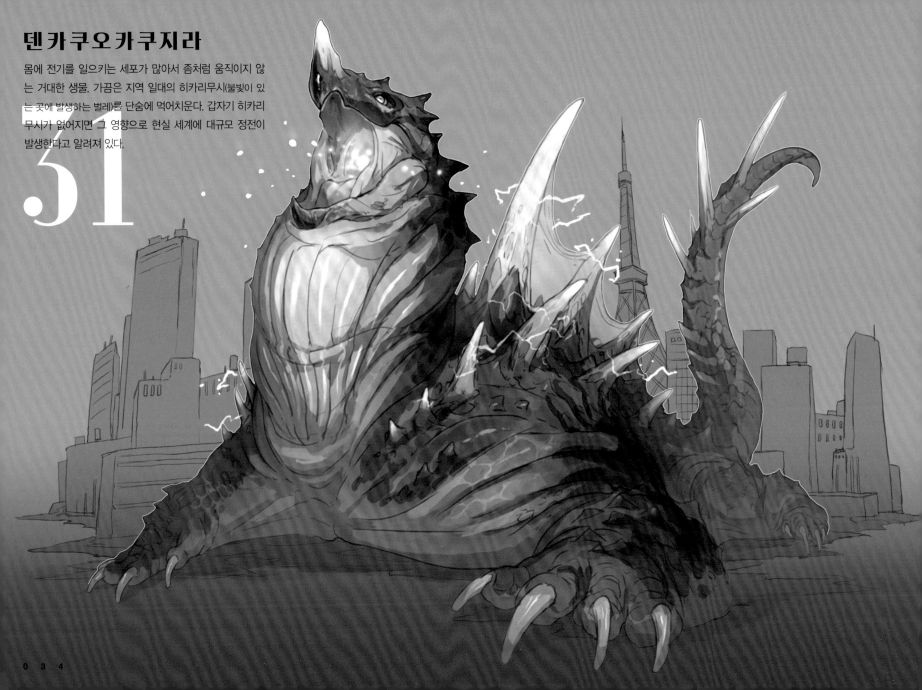

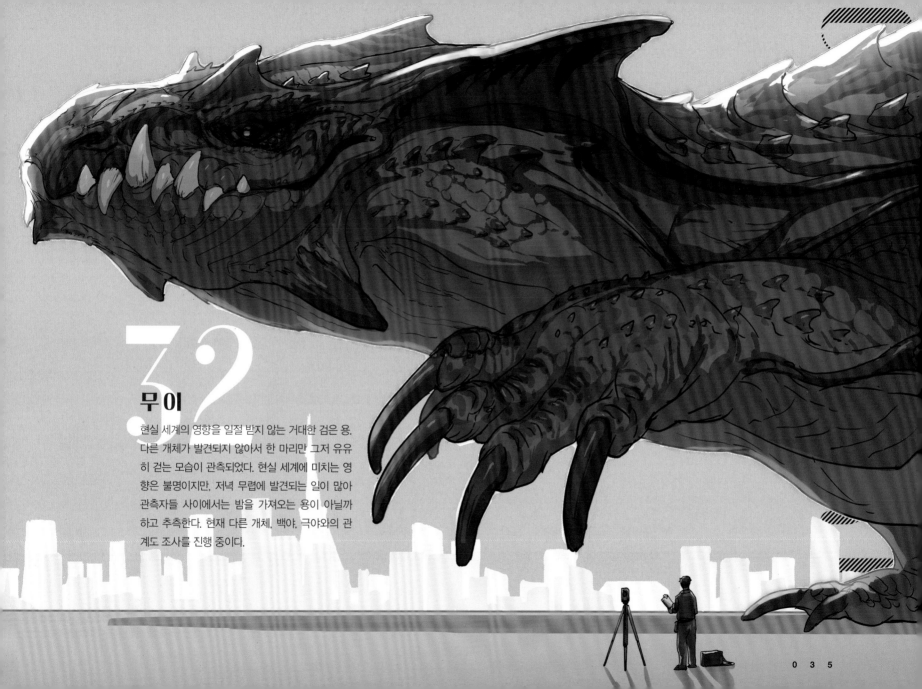

## 무이

현실 세계의 영향을 일절 받지 않는 거대한 검은 용. 다른 개체가 발견되지 않아서 한 마리만 그저 유유히 걷는 모습이 관측되었다. 현실 세계에 미치는 영향은 불명이지만, 저녁 무렵에 발견되는 일이 많아 관측자들 사이에서는 밤을 가져오는 용이 아닐까 하고 추측한다. 현재 다른 개체, 백야, 극야와의 관계도 조사를 진행 중이다.

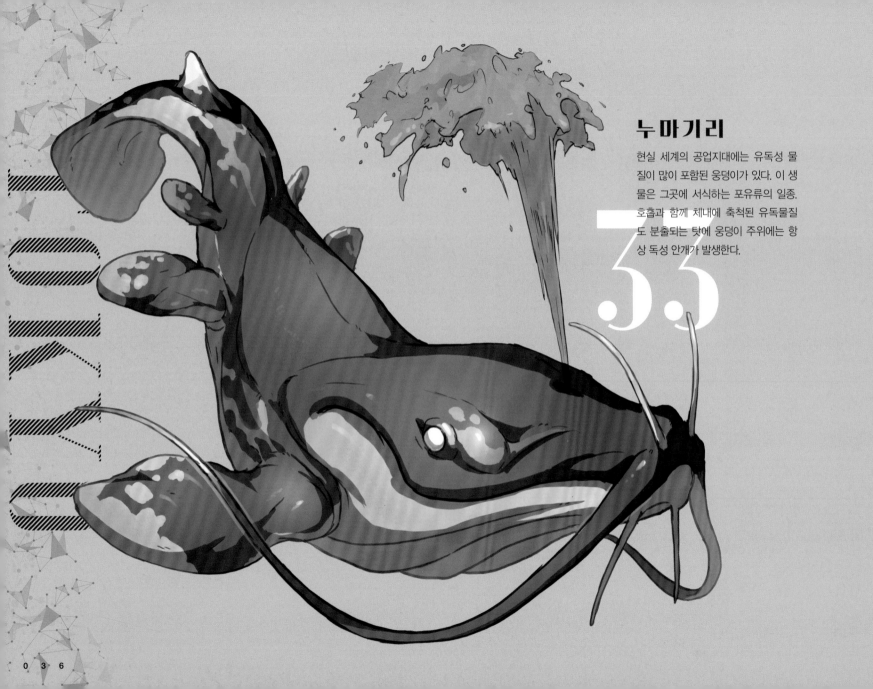

## 누마기리

현실 세계의 공업지대에는 유독성 물질이 많이 포함된 웅덩이가 있다. 이 생물은 그곳에 서식하는 포유류의 일종. 호흡과 함께 체내에 축적된 유독물질도 분출되는 탓에 웅덩이 주위에는 항상 독성 안개가 발생한다.

3.3

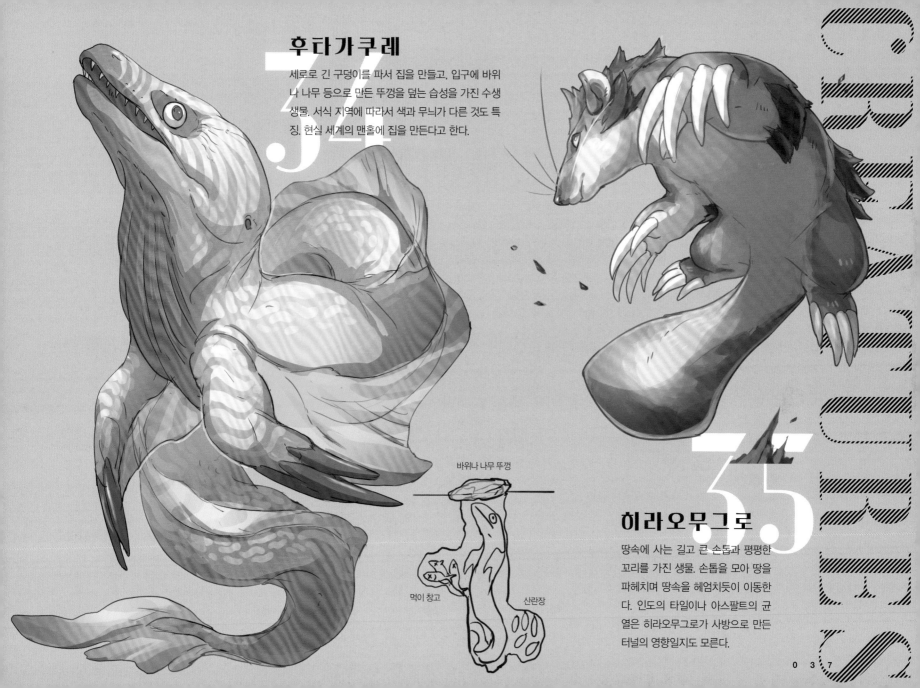

## 후타가쿠레

세로로 긴 구덩이를 파서 집을 만들고, 입구에 바위
나 나무 등으로 만든 뚜껑을 덮는 습성을 가진 수생
생물. 서식 지역에 따라서 색과 무늬가 다른 것도 특
징. 현실 세계의 맨홀에 집을 만든다고 한다.

바위나 나무 뚜껑

먹이 창고

산란장

## 히라오무그로

땅속에 사는 길고 큰 손톱과 평평한
꼬리를 가진 생물. 손톱을 모아 땅을
파헤치며 땅속을 헤엄치듯이 이동한
다. 인도의 타일이나 아스팔트의 균
열은 히라오무그로가 사방으로 만든
터널의 영향일지도 모른다.

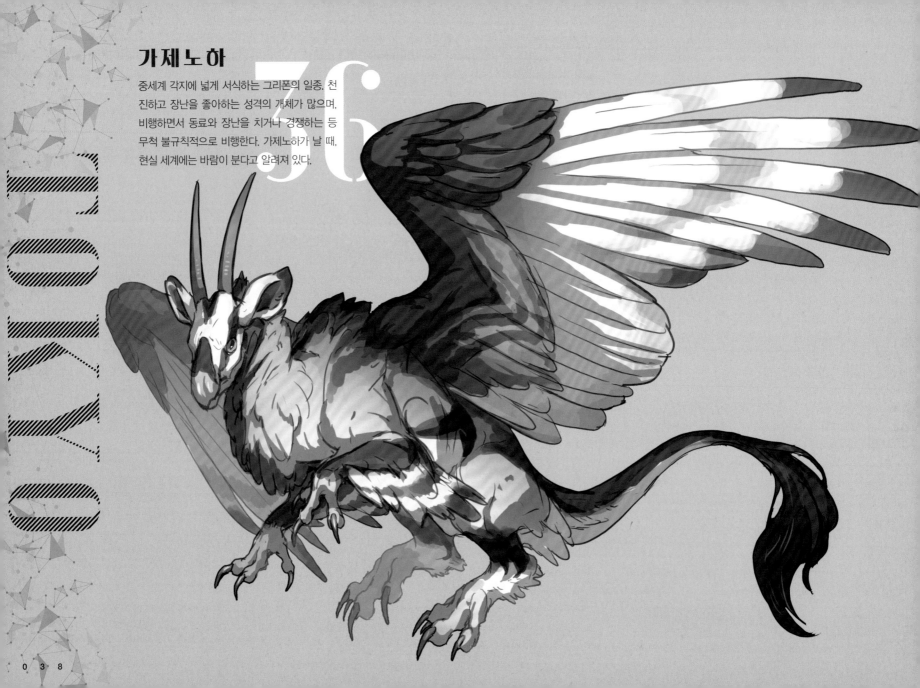

## 가제노하

중세계 각지에 넓게 서식하는 그리폰의 일종. 천
진하고 장난을 좋아하는 성격의 개체가 많으며,
비행하면서 동료와 장난을 치거나 경쟁하는 등
무척 불규칙적으로 비행한다. 가제노하가 날 때,
현실 세계에는 바람이 분다고 알려져 있다.

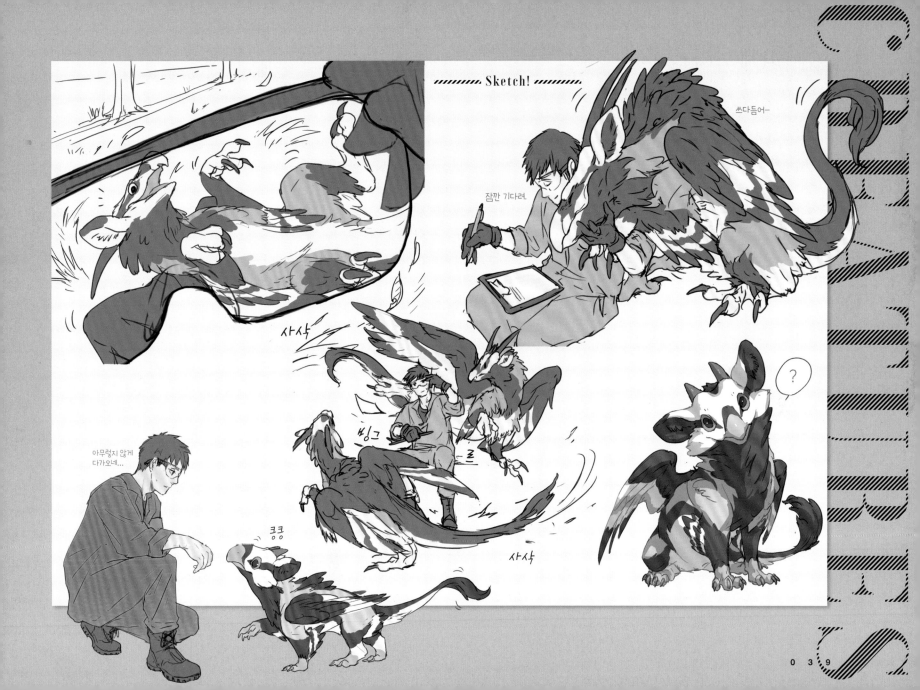

Sketch!

쓰다듬어—

잠깐 기다려.

사삭

빙그

크

아무렇지 않게
다가오네...

콩콩

사삭

?

# 37 모노카쿠시

크고 무거운 날개를 가진 용. 등을 지면의 색으로 바꾸고 사냥감을 기다리다가 다가오면 순식간에 날개로 감싸 숨긴 채 잡아먹는다. 방금 전까지 갖고 있던 물건이 사라지는 것은 가까이에 모노카쿠시가 있는 영향일까?

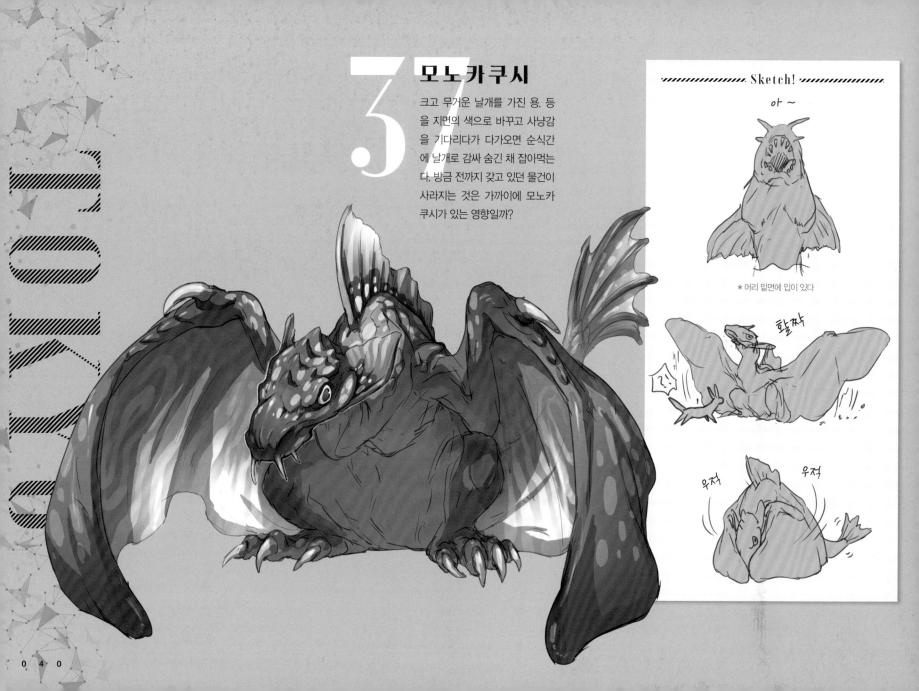

**Sketch!**

아~

* 머리 밑면에 입이 있다

활짝

?!

우적   우적

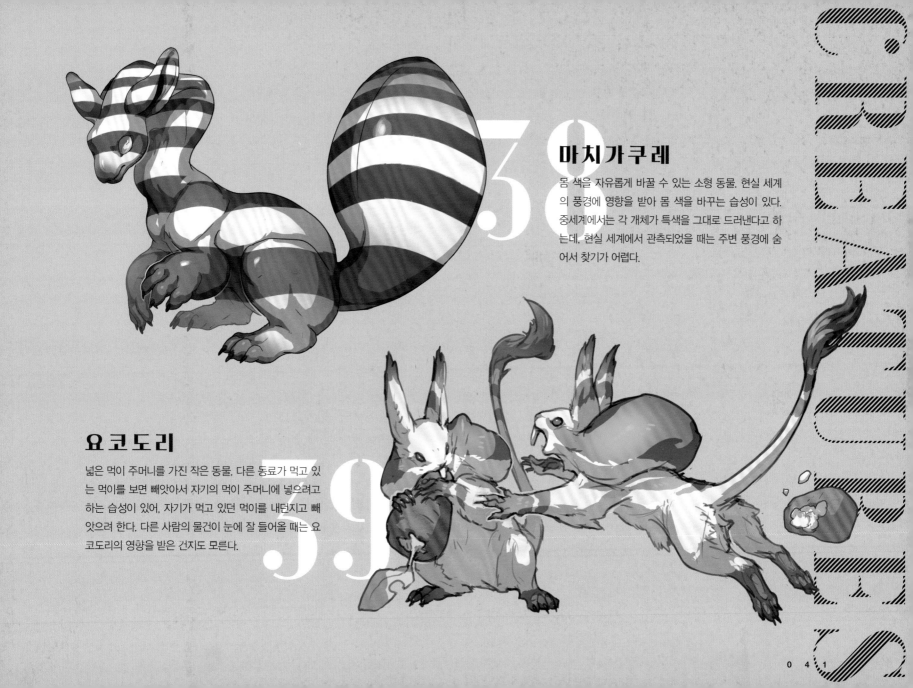

## 마치가쿠레

.38

몸 색을 자유롭게 바꿀 수 있는 소형 동물. 현실 세계의 풍경에 영향을 받아 몸 색을 바꾸는 습성이 있다. 중세계에서는 각 개체가 특색을 그대로 드러낸다고 하는데, 현실 세계에서 관측되었을 때는 주변 풍경에 숨어서 찾기가 어렵다.

## 요코도리

.39

넓은 먹이 주머니를 가진 작은 동물. 다른 동료가 먹고 있는 먹이를 보면 빼앗아서 자기의 먹이 주머니에 넣으려고 하는 습성이 있어, 자기가 먹고 있던 먹이를 내던지고 빼앗으려 한다. 다른 사람의 물건이 눈에 잘 들어올 때는 요코도리의 영향을 받은 건지도 모른다.

# 쓰나기무시

민달팽이의 일종. 매끄러운 껍질 같은 것이 등을 덮고 있다. 각 개체는 작지만 집단으로 뭉쳐서 큰 생물처럼 위장해 천적에 대항하는 습성이 있다. 일본의 주택단지 근처에 서식한다.

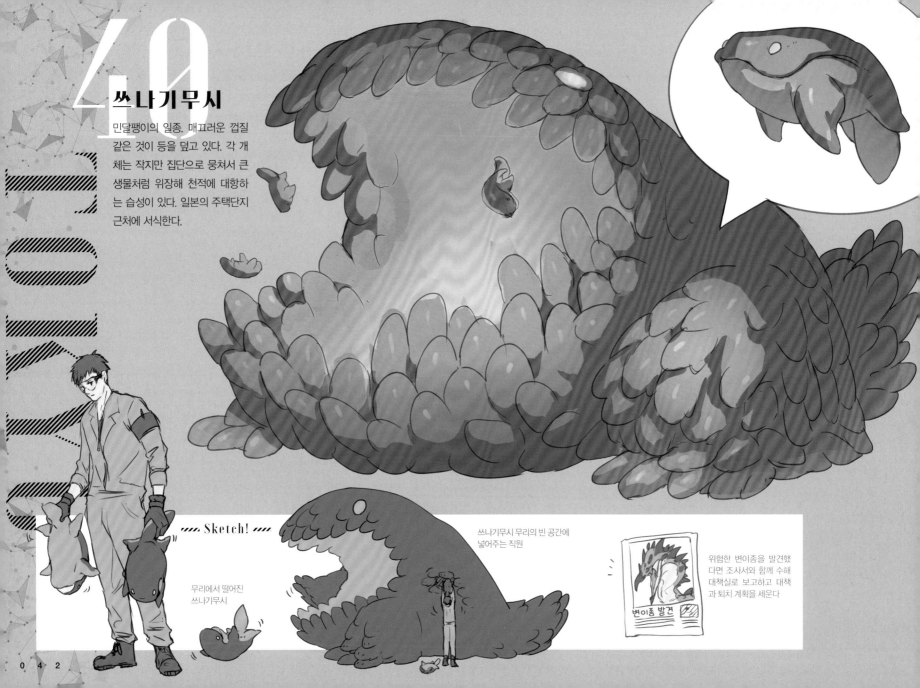

〜〜〜 Sketch! 〜〜〜

무리에서 떨어진 쓰나기무시

쓰나기무시 무리의 빈 공간에 넣어주는 직원

변이종 발견

위험한 변이종을 발견했다면 조사서와 함께 수해 대책실로 보고하고 대책과 퇴치 계획을 세운다

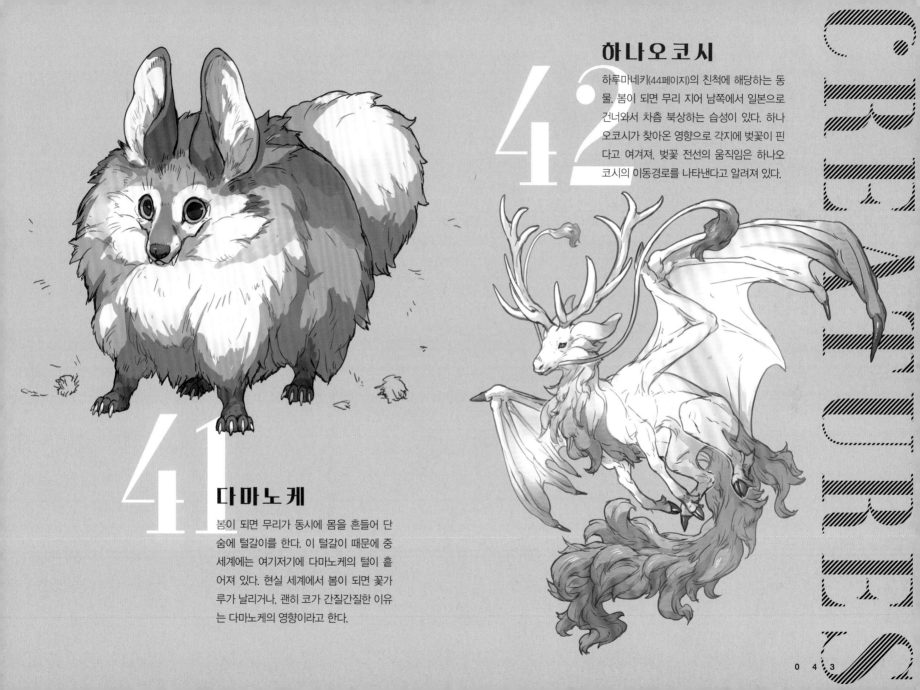

## 하나오코시

하루마네키(44페이지)의 친척에 해당하는 동물. 봄이 되면 무리 지어 남쪽에서 일본으로 건너와서 차츰 북상하는 습성이 있다. 하나오코시가 찾아온 영향으로 각지에 벚꽃이 핀다고 여겨져, 벚꽃 전선의 움직임은 하나오코시의 이동경로를 나타낸다고 알려져 있다.

## 41 다마노케

봄이 되면 무리가 동시에 몸을 흔들어 단숨에 털갈이를 한다. 이 털갈이 때문에 중세계에는 여기저기에 다마노케의 털이 흩어져 있다. 현실 세계에서 봄이 되면 꽃가루가 날리거나, 괜히 코가 간질간질한 이유는 다마노케의 영향이라고 한다.

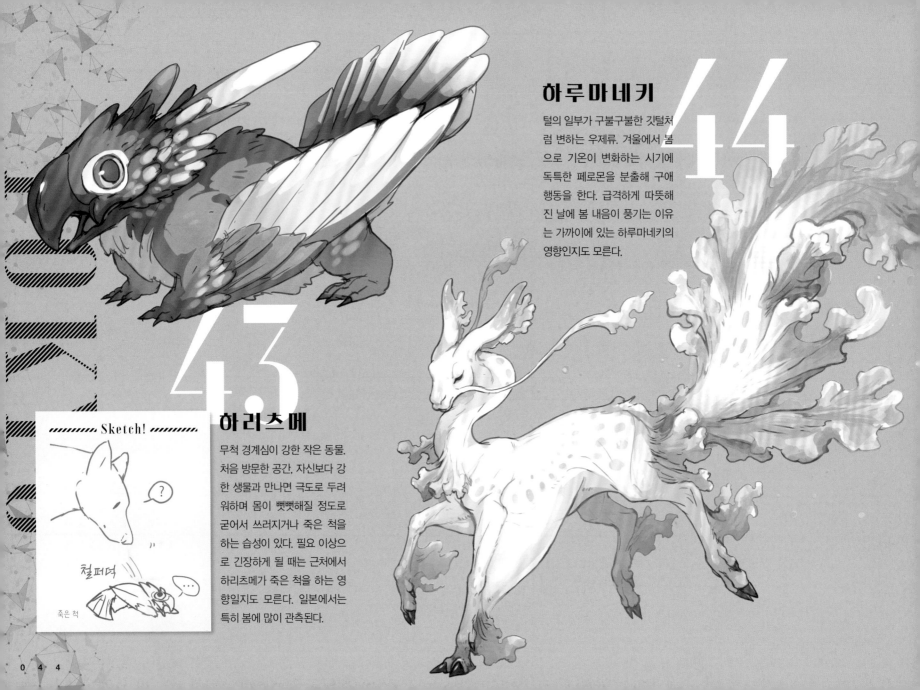

## 하루마네키 44

털의 일부가 구불구불한 깃털처럼 변하는 우제류. 겨울에서 봄으로 기온이 변화하는 시기에 독특한 페로몬을 분출해 구애 행동을 한다. 급격하게 따뜻해진 날에 봄 내음이 풍기는 이유는 가까이에 있는 하루마네키의 영향인지도 모른다.

## 하리츠메 43

무척 경계심이 강한 작은 동물. 처음 방문한 공간, 자신보다 강한 생물과 만나면 극도로 두려워하며 몸이 뻣뻣해질 정도로 굳어서 쓰러지거나 죽은 척을 하는 습성이 있다. 필요 이상으로 긴장하게 될 때는 근처에서 하리츠메가 죽은 척을 하는 영향일지도 모른다. 일본에서는 특히 봄에 많이 관측된다.

Sketch!

?

...

철퍼덕

죽은 척

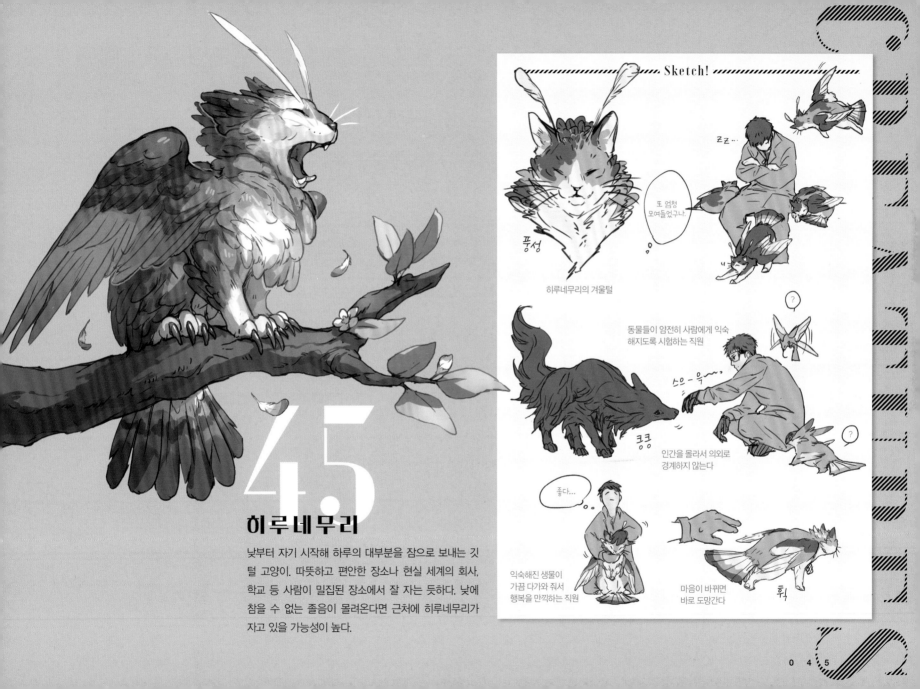

# 45

## 히루네무리

낮부터 자기 시작해 하루의 대부분을 잠으로 보내는 깃털 고양이. 따뜻하고 편안한 장소나 현실 세계의 회사, 학교 등 사람이 밀집된 장소에서 잘 자는 듯하다. 낮에 참을 수 없는 졸음이 몰려온다면 근처에 히루네무리가 자고 있을 가능성이 높다.

Sketch!

또 엄청 모여들었구나.

ㅋㅋ...

풍성

히루네무리의 겨울털

동물들이 얌전히 사람에게 익숙 해지도록 시험하는 직원

스으-윽~

콩콩

인간을 몰라서 의외로 경계하지 않는다

좋다...

익숙해진 생물이 가끔 다가와 줘서 행복을 만끽하는 직원

마음이 바뀌면 바로 도망간다

휙

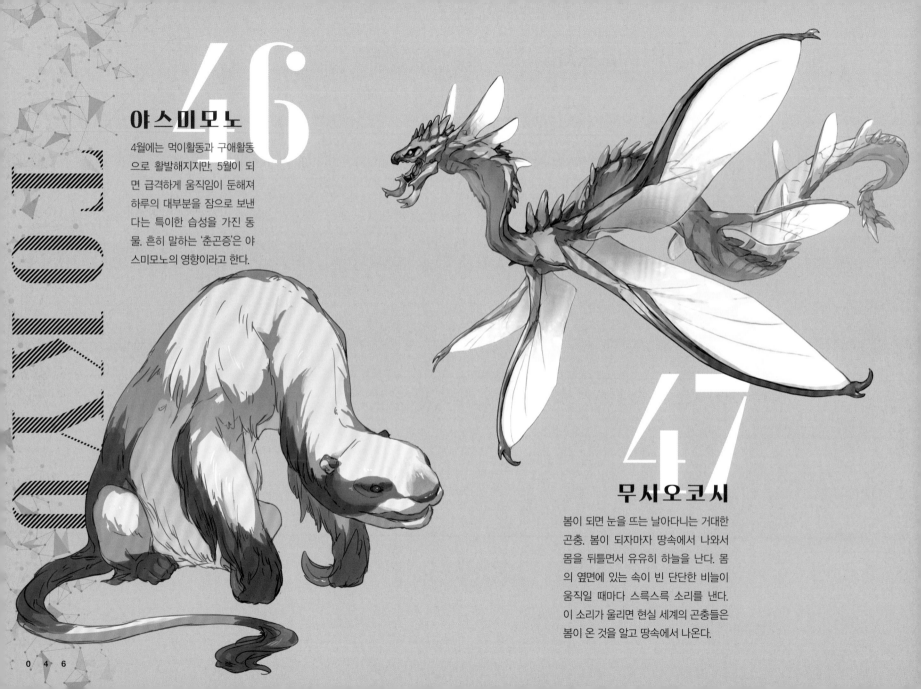

## 아스미모노 46

4월에는 먹이활동과 구애활동으로 활발해지지만, 5월이 되면 급격하게 움직임이 둔해져 하루의 대부분을 잠으로 보낸다는 특이한 습성을 가진 동물. 흔히 말하는 '춘곤증'은 야스미모노의 영향이라고 한다.

## 47 무시오코시

봄이 되면 눈을 뜨는 날아다니는 거대한 곤충. 봄이 되자마자 땅속에서 나와서 몸을 뒤틀면서 유유히 하늘을 난다. 몸의 옆면에 있는 속이 빈 단단한 비늘이 움직일 때마다 스륵스륵 소리를 낸다. 이 소리가 울리면 현실 세계의 곤충들은 봄이 온 것을 알고 땅속에서 나온다.

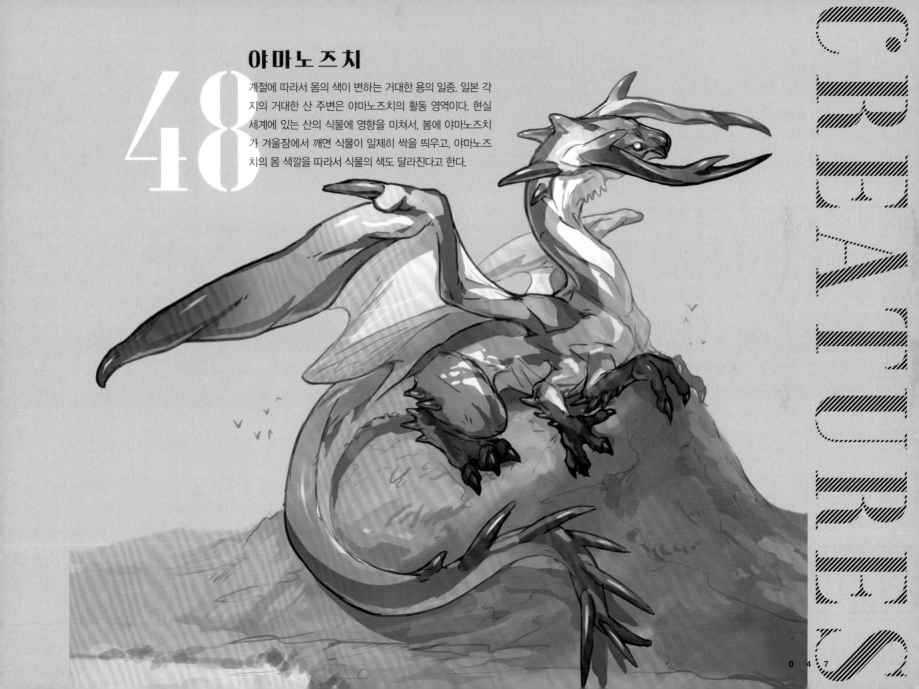

## 야마노즈치

계절에 따라서 몸의 색이 변하는 거대한 용의 일종. 일본 각지의 거대한 산 주변은 야마노즈치의 활동 영역이다. 현실 세계에 있는 산의 식물에 영향을 미쳐서, 봄에 야마노즈치가 겨울잠에서 깨면 식물이 일제히 싹을 틔우고, 야마노즈치의 몸 색깔을 따라서 식물의 색도 달라진다고 한다.

**48**

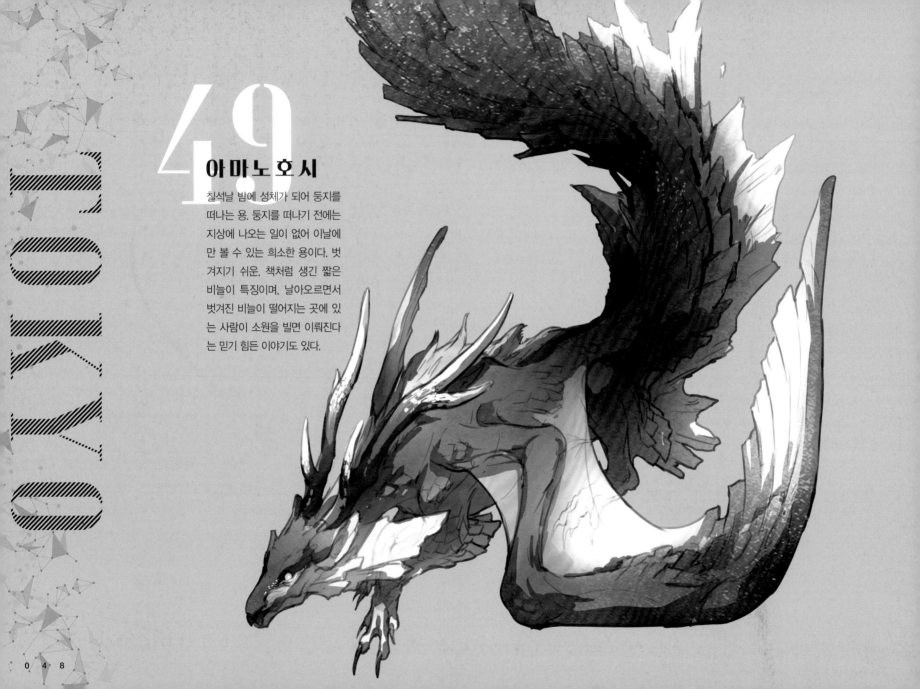

# 49

## 아마노호시

칠석날 밤에 성체가 되어 둥지를
떠나는 용. 둥지를 떠나기 전에는
지상에 나오는 일이 없어 이날에
만 볼 수 있는 희소한 용이다. 벗
겨지기 쉬운, 책처럼 생긴 짧은
비늘이 특징이며, 날아오르면서
벗겨진 비늘이 떨어지는 곳에 있
는 사람이 소원을 빌면 이뤄진다
는 믿기 힘든 이야기도 있다.

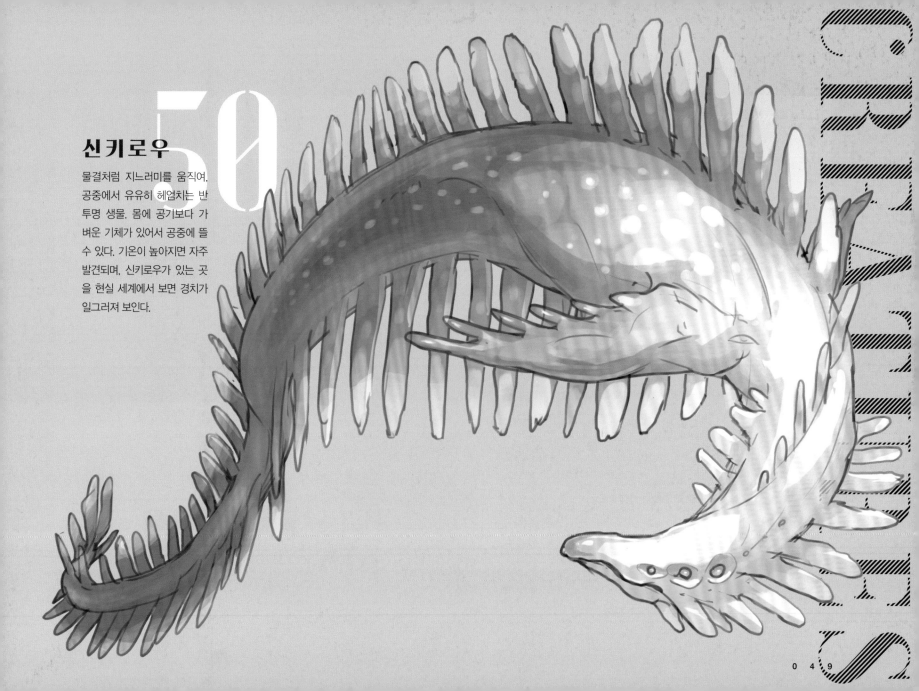

## 신키로우

물결처럼 지느러미를 움직여,
공중에서 유유히 헤엄치는 반
투명 생물. 몸에 공기보다 가
벼운 기체가 있어서 공중에 뜰
수 있다. 기온이 높아지면 자주
발견되며, 신키로우가 있는 곳
을 현실 세계에서 보면 경치가
일그러져 보인다.

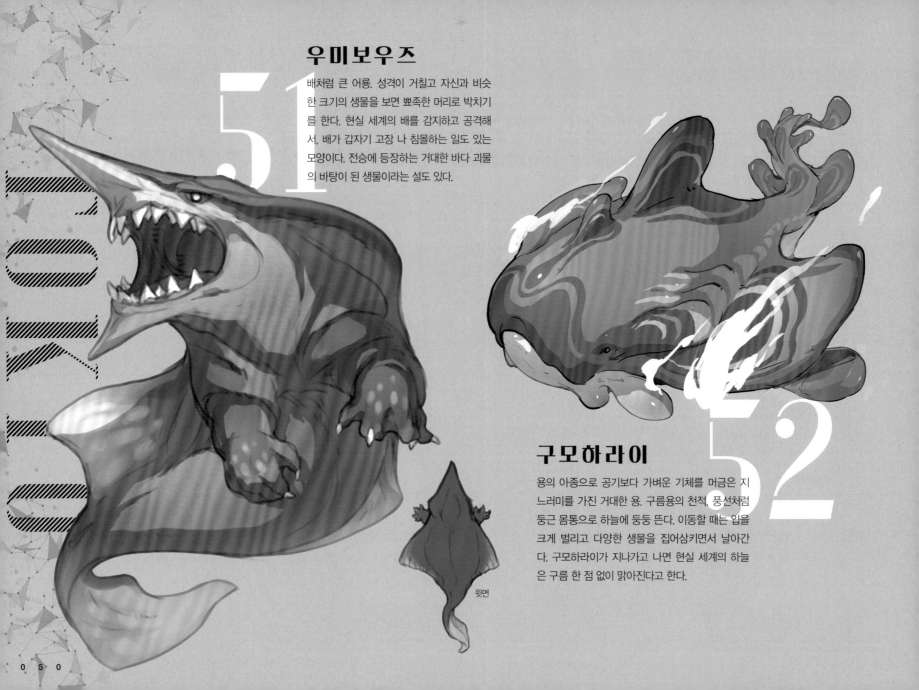

## 우미보우즈

배처럼 큰 어룡. 성격이 거칠고 자신과 비슷한 크기의 생물을 보면 뾰족한 머리로 박치기를 한다. 현실 세계의 배를 감지하고 공격해서, 배가 갑자기 고장 나 침몰하는 일도 있는 모양이다. 전승에 등장하는 거대한 바다 괴물의 바탕이 된 생물이라는 설도 있다.

51

윗면

## 구모하라이

52

용의 아종으로 공기보다 가벼운 기체를 머금은 지느러미를 가진 거대한 용. 구름용의 천적. 풍선처럼 둥근 몸통으로 하늘에 둥둥 뜬다. 이동할 때는 입을 크게 벌리고 다양한 생물을 집어삼키면서 날아간다. 구모하라이가 지나가고 나면 현실 세계의 하늘은 구름 한 점 없이 맑아진다고 한다.

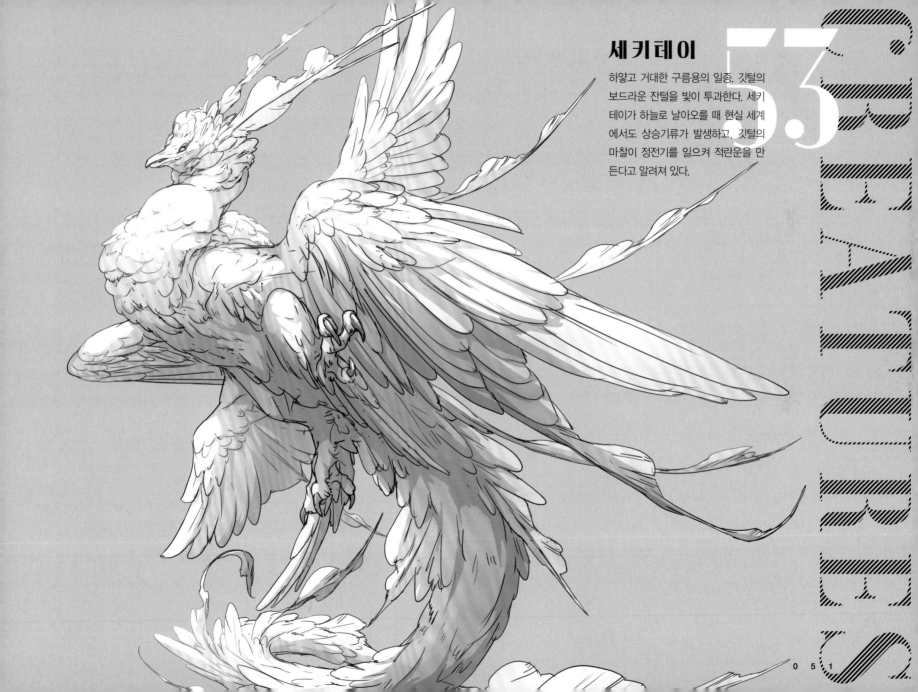

## 세 키 테 이

하얗고 거대한 구름용의 일종. 깃털의
보드라운 잔털을 빛이 투과한다. 세키
테이가 하늘로 날아오를 때 현실 세계
에서도 상승기류가 발생하고, 깃털의
마찰이 정전기를 일으켜 적란운을 만
든다고 알려져 있다.

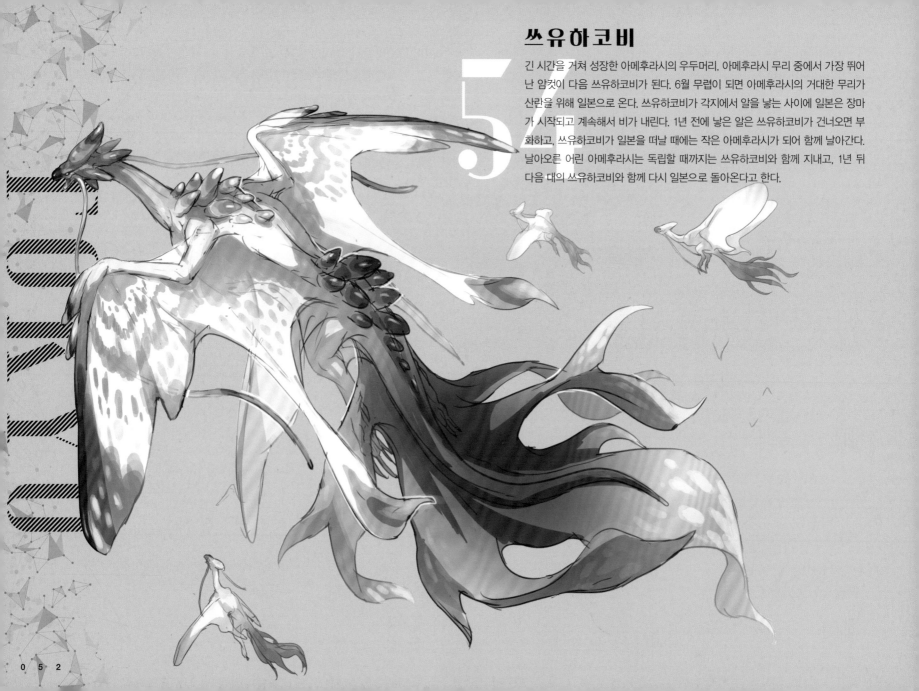

## 쓰유하코비

긴 시간을 거쳐 성장한 아메후라시의 우두머리. 아메후라시 무리 중에서 가장 뛰어난 암컷이 다음 쓰유하코비가 된다. 6월 무렵이 되면 아메후라시의 거대한 무리가 산란을 위해 일본으로 온다. 쓰유하코비가 각지에서 알을 낳는 사이에 일본은 장마가 시작되고 계속해서 비가 내린다. 1년 전에 낳은 알은 쓰유하코비가 건너오면 부화하고, 쓰유하코비가 일본을 떠날 때에는 작은 아메후라시가 되어 함께 날아간다. 날아오른 어린 아메후라시는 독립할 때까지는 쓰유하코비와 함께 지내고, 1년 뒤 다음 대의 쓰유하코비와 함께 다시 일본으로 돌아온다고 한다.

# 55

## 도게에비가라

바다에 서식하는 육식동물. 낫처럼 생긴 앞다리와 엄지를 가위처럼 써서, 산호나 해조, 사냥감 등 단단한 물건도 간단하게 잘라버린다. 이 생물이 가까이에서 물건을 자르거나 구멍을 내면 현실 세계의 배 밑바닥이나 어망에 영향을 미친다고 알려져 있다.

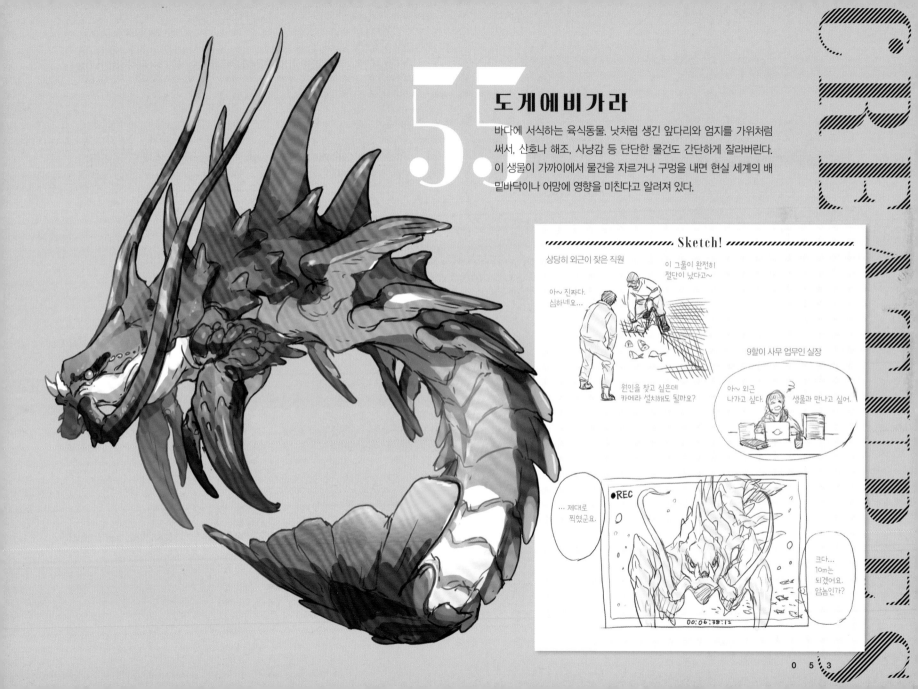

Sketch!

상당히 외근이 잦은 직원

이 그물이 완전히 절단이 났다고~

아~ 진짜다. 심하네요...

9할이 사무 업무인 실장

원인을 찾고 싶은데 카메라 설치해도 될까요?

아~ 외근 나가고 싶다.

생물과 만나고 싶어.

... 제대로 찍혔군요.

●REC

크다... 10m는 되겠어요. 암놈인가?

00:06:38:12

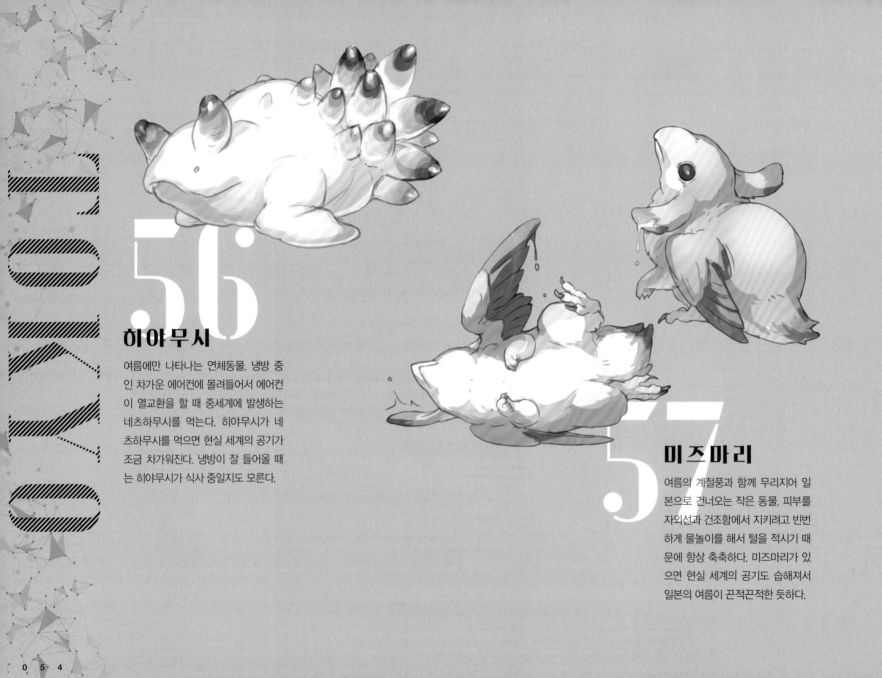

## 히아무시

**56**

여름에만 나타나는 연체동물. 냉방 중인 차가운 에어컨에 몰려들어서 에어컨이 열교환을 할 때 중세계에 발생하는 네츠하무시를 먹는다. 히야무시가 네츠하무시를 먹으면 현실 세계의 공기가 조금 차가워진다. 냉방이 잘 들어올 때는 히야무시가 식사 중일지도 모른다.

## 미즈마리

**57**

여름의 계절풍과 함께 무리지어 일본으로 건너오는 작은 동물. 피부를 자외선과 건조함에서 지키려고 빈번하게 물놀이를 해서 털을 적시기 때문에 항상 축축하다. 미즈마리가 있으면 현실 세계의 공기도 습해져서 일본의 여름이 끈적끈적한 듯하다.

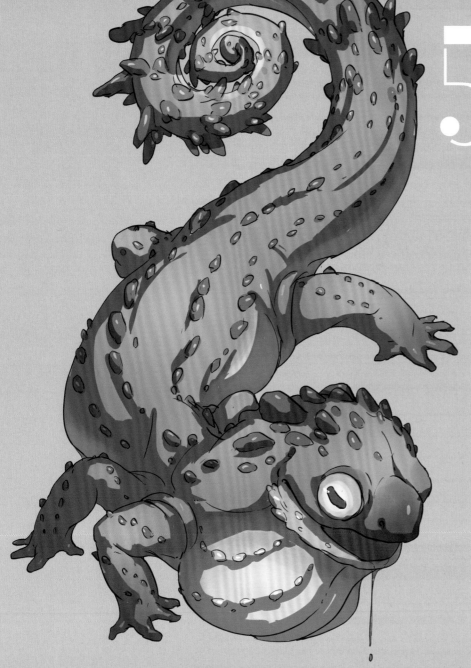

# 58

## 후쇼크

몸에 독을 분비하는 기관이 있는 작은 용. 목젖에 부패균을 키우며, 삼킨 먹이를 목에서 썩힌 다음에 소화한다. 근처에 있으면 현실 세계의 음식이 썩기 쉬우니 후쇼크가 활발하게 움직이는 여름철에는 음식이 상하지 않았는지 주의해야 한다.

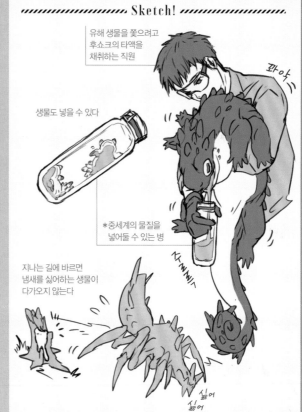

============ Sketch! ============

유해 생물을 쫓으려고 후쇼크의 타액을 채취하는 직원

생물도 넣을 수 있다

파악

*중세계의 물질을 넣어둘 수 있는 병

지나는 길에 바르면 냄새를 싫어하는 생물이 다가오지 않는다

싫어
싫어

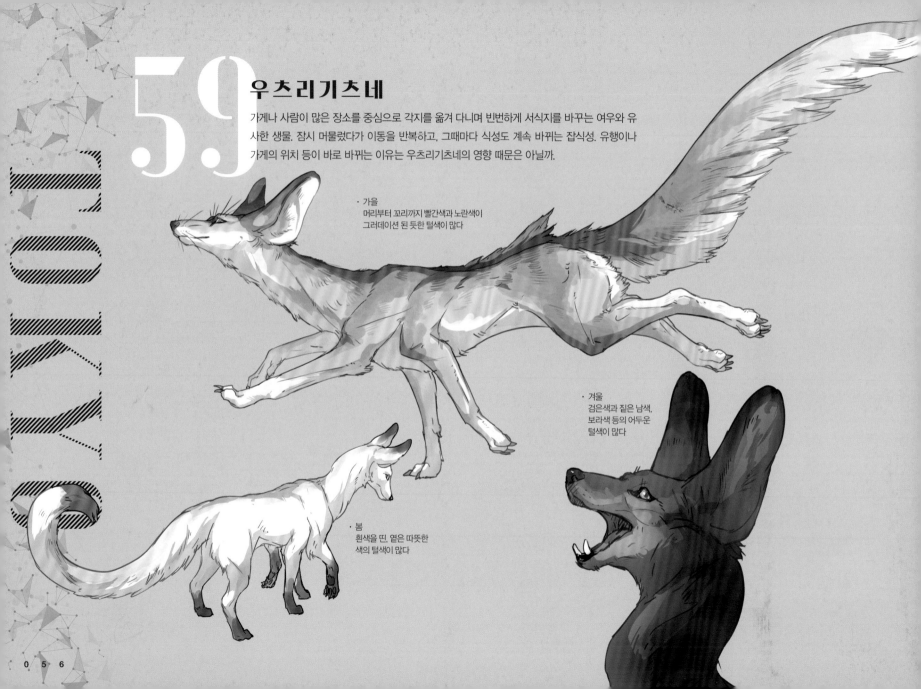

# 59 우츠리기츠네

가게나 사람이 많은 장소를 중심으로 각지를 옮겨 다니며 빈번하게 서식지를 바꾸는 여우와 유사한 생물. 잠시 머물렀다가 이동을 반복하고, 그때마다 식성도 계속 바뀌는 잡식성. 유행이나 가게의 위치 등이 바로 바뀌는 이유는 우츠리기츠네의 영향 때문은 아닐까.

· 가을
머리부터 꼬리까지 빨간색과 노란색이
그러데이션 된 듯한 털색이 많다

· 겨울
검은색과 짙은 남색,
보라색 등의 어두운
털색이 많다

· 봄
흰색을 띤, 옅은 따뜻한
색의 털색이 많다

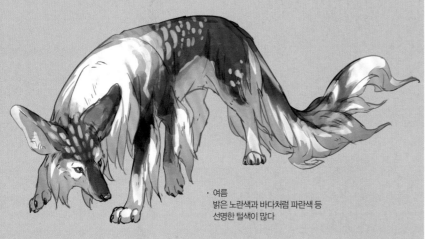

· 여름
밝은 노란색과 바다처럼 파란색 등
선명한 털색이 많다

## 중세계 환경국 생물과 관찰 리포트
### Observation report

급격하게 기온이 내려가거나 사람들의 옷이 두꺼워지는 늦가을의 거리에서 가을 털로 털 갈이를 한 우츠리기츠네를 다수 관측했다. 통상 개별 행동을 하는 우츠리기츠네지만, 계 절이 바뀔 무렵에는 거리에 모이는 습성이 있는 듯하다. 급격한 기온 저하의 영향인지, 가을과 겨울 털이 섞인 듯한 털이 긴 개체도 발견했다.

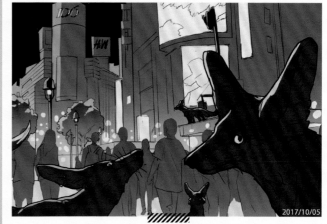

2017/10/05

## Sketch!

이하, 가을과 겨울 털이 섞인 개체의 관찰 스케치

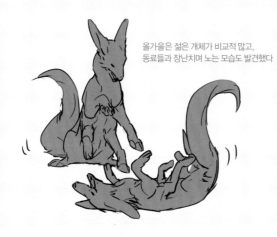

올가을은 젊은 개체가 비교적 많고,
동료들과 장난치며 노는 모습도 발견했다

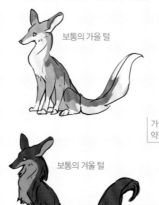

보통의 가을 털

보통의 겨울 털

가을 털보다
약간 긴 가슴털

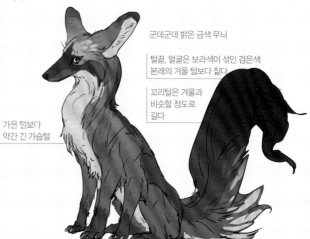

군데군데 밝은 금색 무늬

털끝, 얼굴은 보라색이 섞인 검은색
본래의 겨울 털보다 짙다

꼬리털은 겨울과
비슷할 정도로
길다

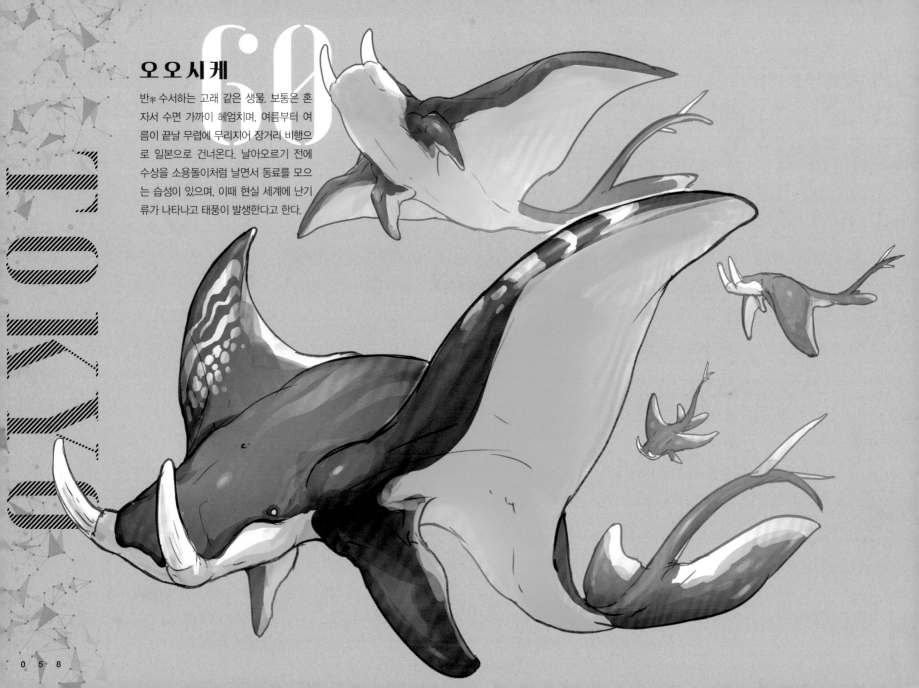

## 오오시케

반₩수서하는 고래 같은 생물. 보통은 혼자서 수면 가까이 헤엄치며, 여름부터 여름이 끝날 무렵에 무리지어 장거리 비행으로 일본으로 건너온다. 날아오르기 전에 수상을 소용돌이처럼 날면서 동료를 모으는 습성이 있으며, 이때 현실 세계에 난기류가 나타나고 태풍이 발생한다고 한다.

# 중세계 환경국 생물과 관찰 리포트
## ⫻⫻⫻⫻⫻⫻⫻⫻⫻ Observation report ⫻⫻⫻⫻⫻⫻⫻⫻⫻

9월 7일경 마리아나 군도 동쪽에서 무리를 관측. 그날 이동을 시작해 북서로 나아갔지만 방향을 일본으로 바꿨다. 도중에 아메후라시 무리와 합류한 오오시케 420여 마리, 아메후라시 수천 마리로 관측 사상 최대 규모. 16일에는 가고시마현 상공에 도착하고, 그대로 일본 전토를 따라서 북상했다.
＊ 이번 이동과 태풍 18호의 이동 경로는 거의 일치했다.

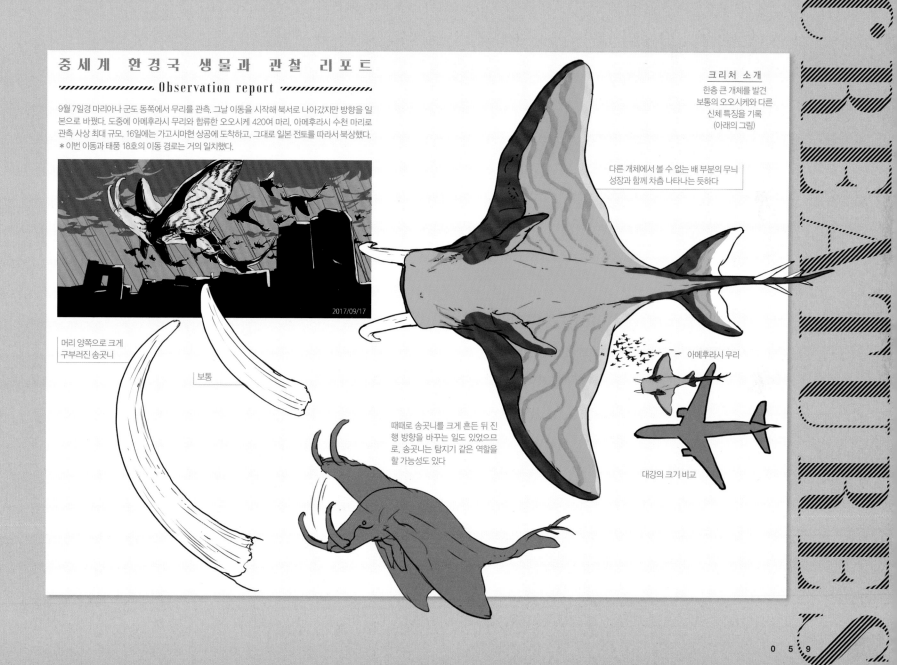

2017/09/17

### 크리처 소개
한층 큰 개체를 발견
보통의 오오시케와 다른
신체 특징을 기록
(아래의 그림)

다른 개체에서 볼 수 없는 배 부분의 무늬
성장과 함께 차츰 나타나는 듯하다

머리 양쪽으로 크게
구부러진 송곳니

보통

때때로 송곳니를 크게 흔든 뒤 진행 방향을 바꾸는 일도 있었으므로, 송곳니는 탐지기 같은 역할을 할 가능성도 있다

아메후라시 무리

대강의 크기 비교

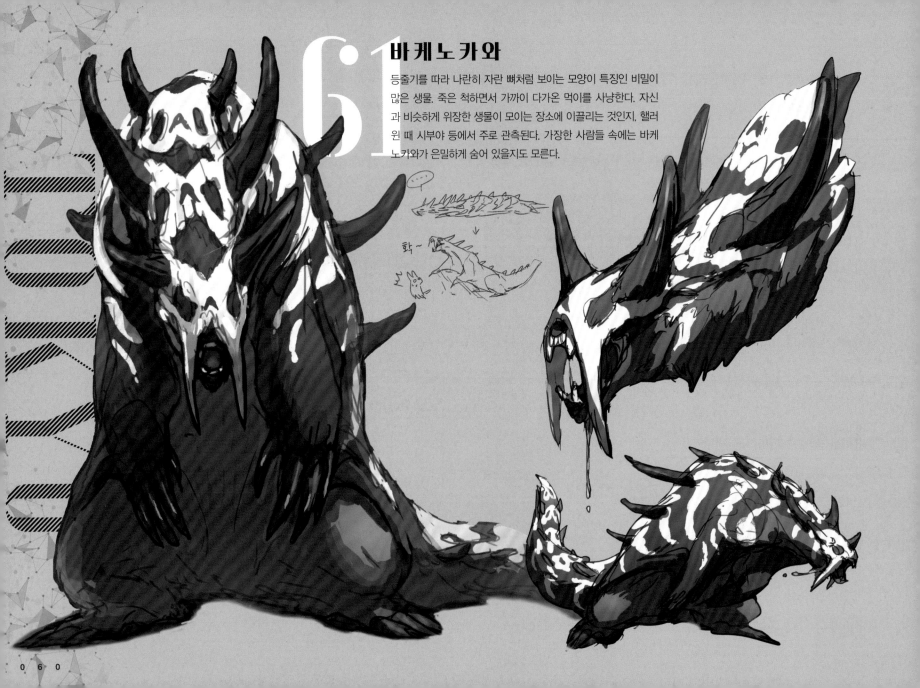

# 61 바케노카와

등줄기를 따라 나란히 자란 뼈처럼 보이는 모양이 특징인 비밀이 많은 생물. 죽은 척하면서 가까이 다가온 먹이를 사냥한다. 자신과 비슷하게 위장한 생물이 모이는 장소에 이끌리는 것인지, 핼러윈 때 시부야 등에서 주로 관측된다. 가장한 사람들 속에는 바케노카와가 은밀하게 숨어 있을지도 모른다.

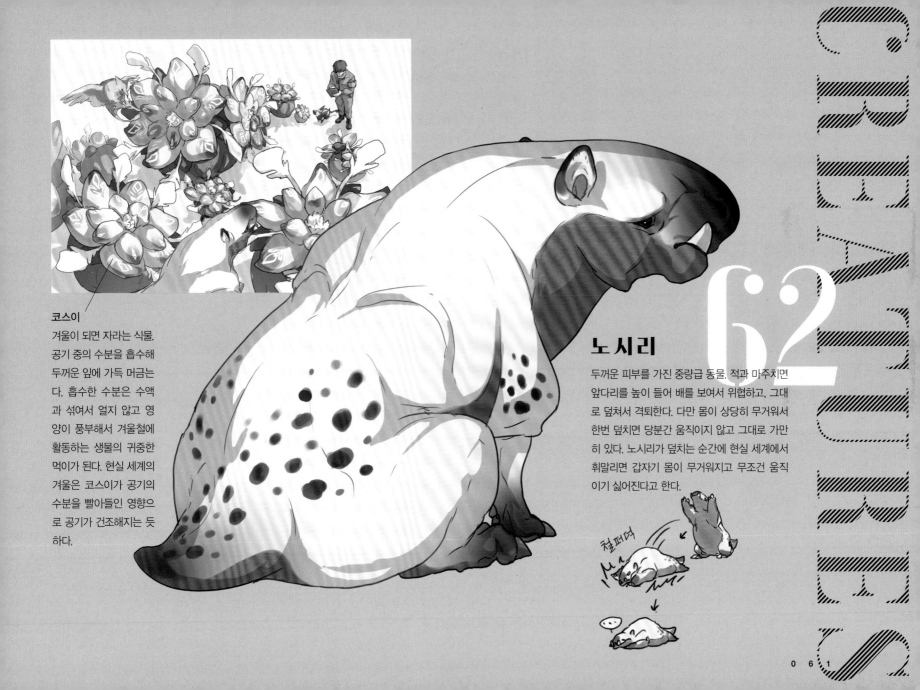

**코스이**

겨울이 되면 자라는 식물.
공기 중의 수분을 흡수해
두꺼운 잎에 가득 머금는
다. 흡수한 수분은 수액
과 섞여서 얼지 않고 영
양이 풍부해서 겨울철에
활동하는 생물의 귀중한
먹이가 된다. 현실 세계의
겨울은 코스이가 공기의
수분을 빨아들인 영향으
로 공기가 건조해지는 듯
하다.

## 노시리

62

두꺼운 피부를 가진 중량급 동물. 적과 마주치면
앞다리를 높이 들어 배를 보여서 위협하고, 그대
로 덮쳐서 격퇴한다. 다만 몸이 상당히 무거워서
한번 덮치면 당분간 움직이지 않고 그대로 가만
히 있다. 노시리가 덮치는 순간에 현실 세계에서
휘말리면 갑자기 몸이 무거워지고 무조건 움직
이기 싫어진다고 한다.

철퍼덕

### 네츠쿠이

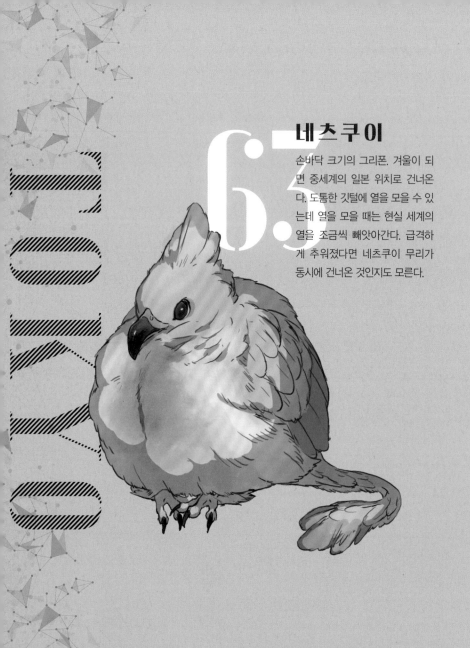

**63**

손바닥 크기의 그리폰. 겨울이 되면 중세계의 일본 위치로 건너온다. 도톰한 깃털에 열을 모을 수 있는데 열을 모을 때는 현실 세계의 열을 조금씩 빼앗아간다. 급격하게 추워졌다면 네츠쿠이 무리가 동시에 건너온 것인지도 모른다.

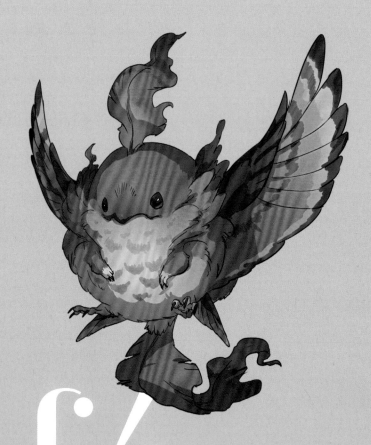

**64**

### 네츠모치

여름에 일본으로 대규모 무리가 날아온다. 손바닥 크기의 붉은 그리폰. 항상 고속으로 날개를 펄럭이며, 잠잘 때 이외에는 대부분 날고 있다. 무척 체온이 높아서 가까이 가기만 해도 후끈하다. 현실 세계의 열이 모이기 쉬운 장소에는 네츠모치가 둥지를 지었을 수도 있다.

# 중세계 환경국 생물과 관찰 리포트

## Observation report

10월 12일 도내 여러 곳에서 네츠쿠이와 네츠모치를 다수 관측했다. 본래라면 이미 해외로 이동했을 네츠모치가 아직 일본의 각지에 머물러 있는 것과 예년보다 조금 빨리 네츠쿠이 무리가 왔다는 것, 최근 며칠 동안 기온 변화가 급격했던 이유는 이것의 영향이 있는 듯하다.

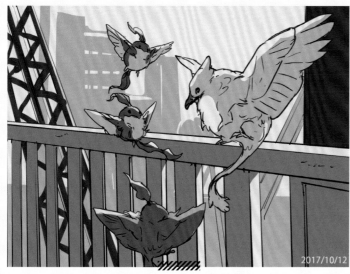

2017/10/12

### 네츠쿠이와 네츠모치의 비교

이 두 종은 소형 그리폰의
일종으로 서로 유사하다

크기

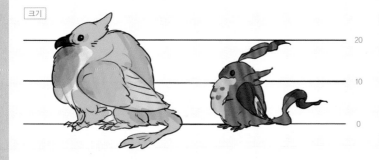

20

10

0

네츠모치
장마가 끝날 무렵 건너와
9월 중반부터 해외로

네츠쿠이와 네츠모치
는 본래 교대하듯이 이
동한다

네츠쿠이
10월 중순에 건너와
3월 초에 해외로

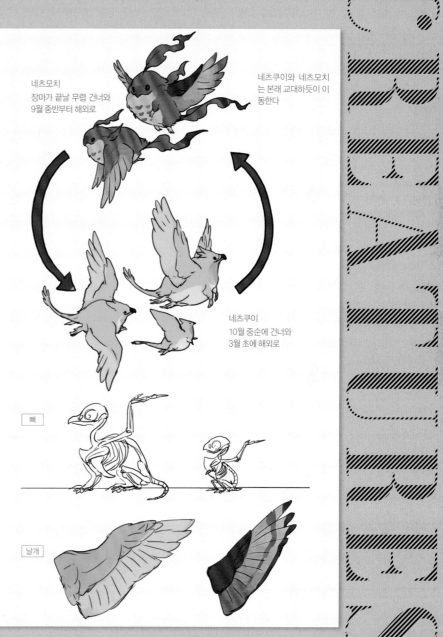

뼈

날개

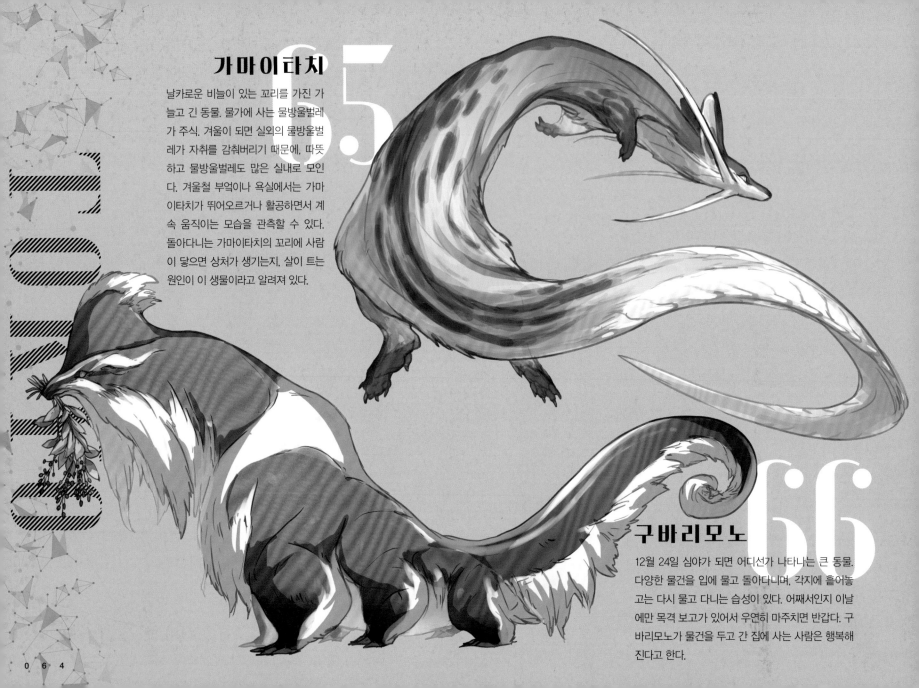

## 가마이타치

날카로운 비늘이 있는 꼬리를 가진 가
늘고 긴 동물. 물가에 사는 물방울벌레
가 주식. 겨울이 되면 실외의 물방울벌
레가 자취를 감춰버리기 때문에, 따뜻
하고 물방울벌레도 많은 실내로 모인
다. 겨울철 부엌이나 욕실에서는 가마
이타치가 뛰어오르거나 활공하면서 계
속 움직이는 모습을 관측할 수 있다.
돌아다니는 가마이타치의 꼬리에 사람
이 닿으면 상처가 생기는지, 살이 트는
원인이 이 생물이라고 알려져 있다.

## 구바리모노

12월 24일 심야가 되면 어디선가 나타나는 큰 동물.
다양한 물건을 입에 물고 돌아다니며, 각지에 흩어놓
고는 다시 물고 다니는 습성이 있다. 어째서인지 이날
에만 목격 보고가 있어서 우연히 마주치면 반갑다. 구
바리모노가 물건을 두고 간 집에 사는 사람은 행복해
진다고 한다.

## 시모노스카시바

중세계의 땅속에서 번데기가 되고, 현실 세계의 기온이 어는점 이하가 될 때 성충이 되는 나방의 일종. 유충에서 성충으로 자라는 내내 투명한 털에 덮인 몸이 특징. 땅속에서 시모노스카시바가 나오는 영향으로 현실 세계의 땅속 수분이 지표로 나와 서리가 발생한다고 알려져 있다.

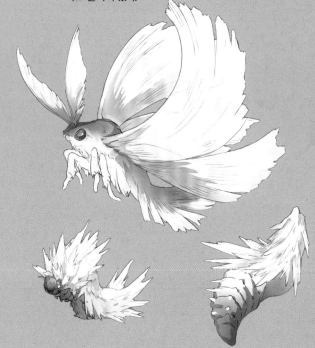

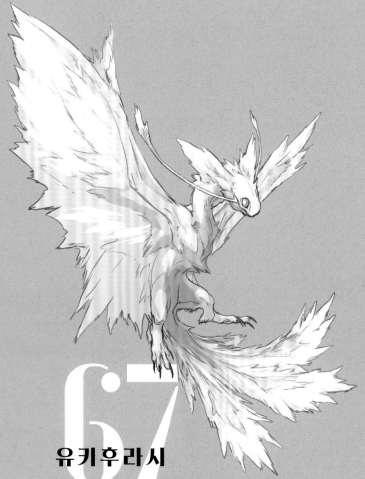

## 유키후라시

가볍고 부드러운 깃털이 특징인 아메후라시의 아종. 한랭지역을 나는 운룡과 공생하고, 운룡에게 붙은 유키무시를 먹고 산다. 유키후라시 무리가 상공을 날면 현실 세계에는 눈이 내린다고 한다.

## 69 세 즈 리

금속 질감의 비늘이 특징인 생물. 몸을 흔들어 비늘 안쪽과 피부의 마찰로 정전기를 일으키고, 비늘 표면에 모았다가 적이 덮쳐오면 방출한다. 비늘을 비벼서 영역 표시를 하는 습성이 있으며, 그 영향으로 현실 세계에서 가까이 있는 물건에 정전기가 발생한다. 정전기가 일어난 장소는 세즈리의 영역일지도 모른다.

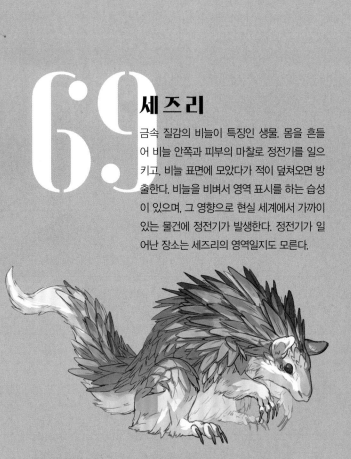

## 70 도 모 시 비

깃털이 있는 하늘을 나는 물고기의 일종. 부드러운 뿔에 발광 기관이 있고, 빛을 점멸시켜서 동료와 커뮤니케이션을 한다. 12월 경에 많아지는 거리의 불빛으로 몰려들고, 크리스마스에 무리의 규모가 피크를 맞이한다. 거리의 일루미네이션 속에는 도모시비의 빛이 섞여 있을 수도 있다.

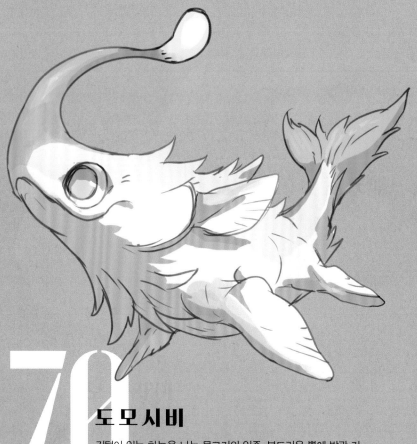

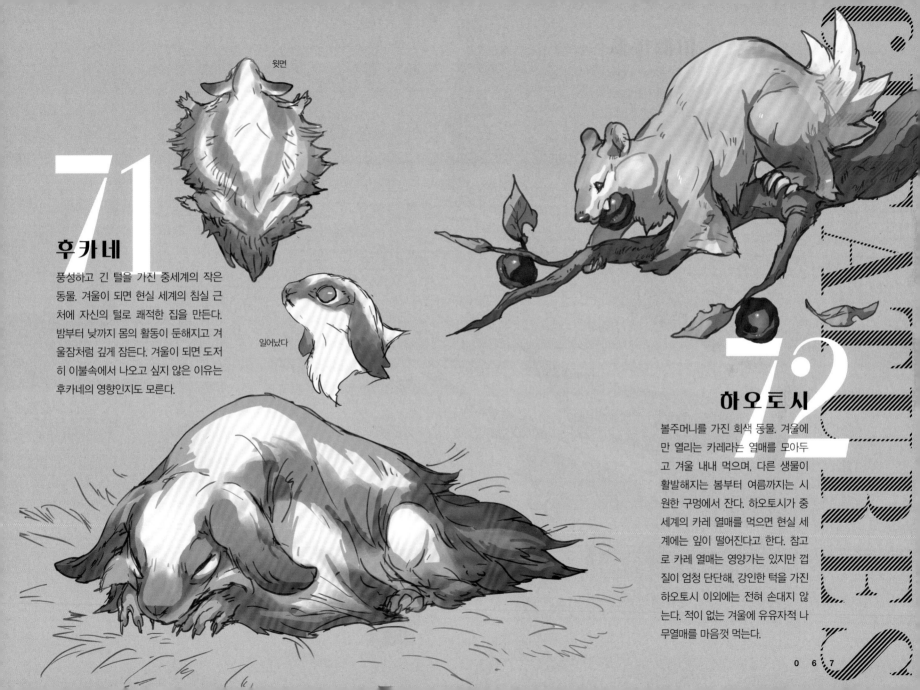

# 71

윗면

## 후카네

풍성하고 긴 털을 가진 중세계의 작은 동물. 겨울이 되면 현실 세계의 침실 근처에 자신의 털로 쾌적한 집을 만든다. 밤부터 낮까지 몸의 활동이 둔해지고 겨울잠처럼 깊게 잠든다. 겨울이 되면 도저히 이불속에서 나오고 싶지 않은 이유는 후카네의 영향인지도 모른다.

일어났다

# 72

## 하오토시

볼주머니를 가진 회색 동물. 겨울에만 열리는 카레라는 열매를 모아두고 겨울 내내 먹으며, 다른 생물이 활발해지는 봄부터 여름까지는 시원한 구멍에서 잔다. 하오토시가 중세계의 카레 열매를 먹으면 현실 세계에는 잎이 떨어진다고 한다. 참고로 카레 열매는 영양가는 있지만 껍질이 엄청 단단해, 강인한 턱을 가진 하오토시 이외에는 전혀 손대지 않는다. 적이 없는 겨울에 유유자적 나무열매를 마음껏 먹는다.

# Chapter 2

## 용과 괴물 도감

환상의 대륙에서 서식하는 기상천외한
생물들. 그들은 우리들이 아는 호랑이나
공작, 문어는 물론이고 다양한 곤충처럼
보이지만, 동시에 전혀 다른 존재이다. 경
이로운 생물들의 다채로운 형태와 특성
을 정리한 '용과 괴물 도감'

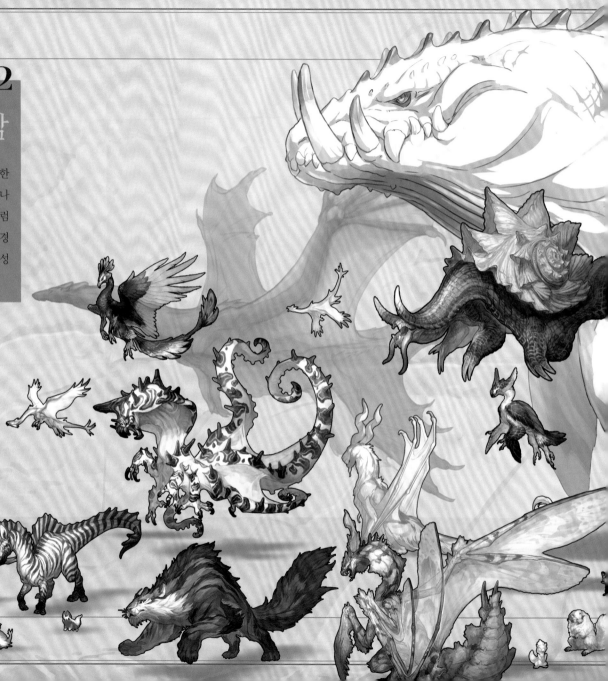

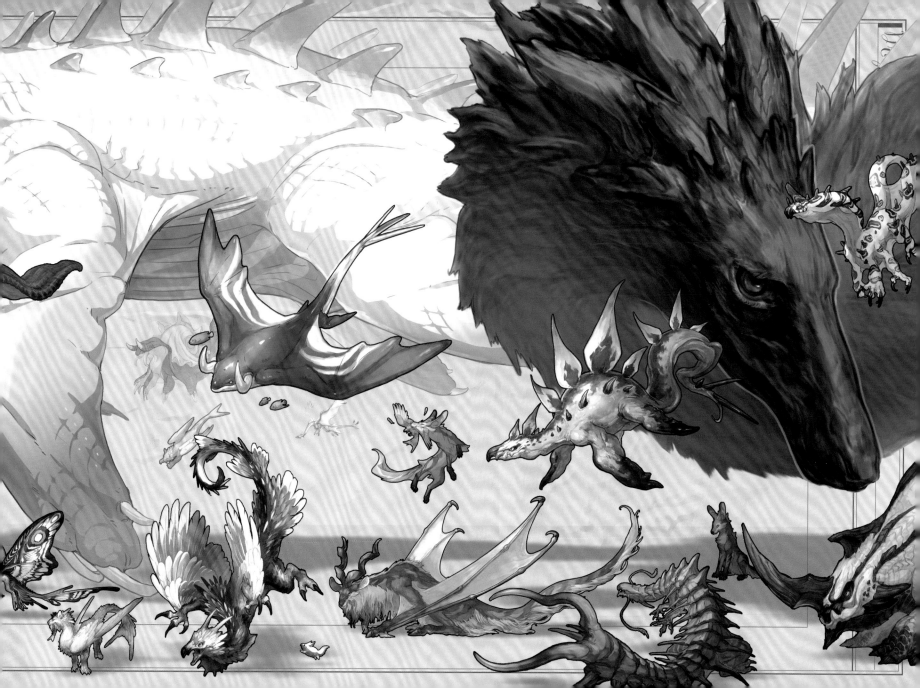

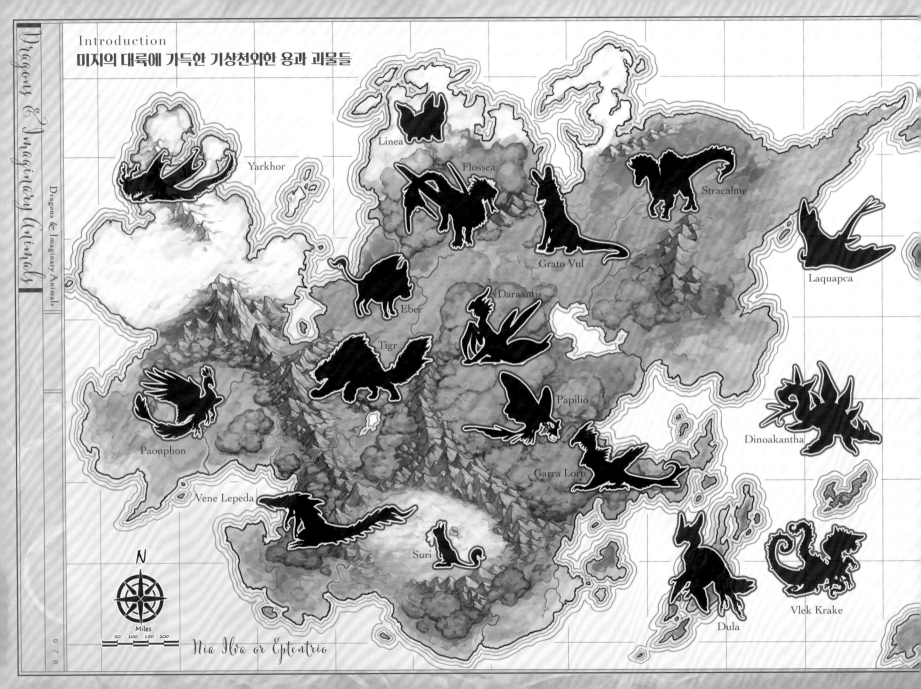

Introduction

## 미지의 대륙에 가득한 기상천외한 용과 괴물들

Yarkhor

Linea

Flossea

Stracalme

Grato Vul

Laquapca

Eber

Daraantis

Tigr

Papilio

Dinoakantha

Paonphon

Garra Loro

Vene Lepeda

Suri

N

Miles
50  100  150  200

Dula

Vlek Krake

Nia Iba or Eptentrio

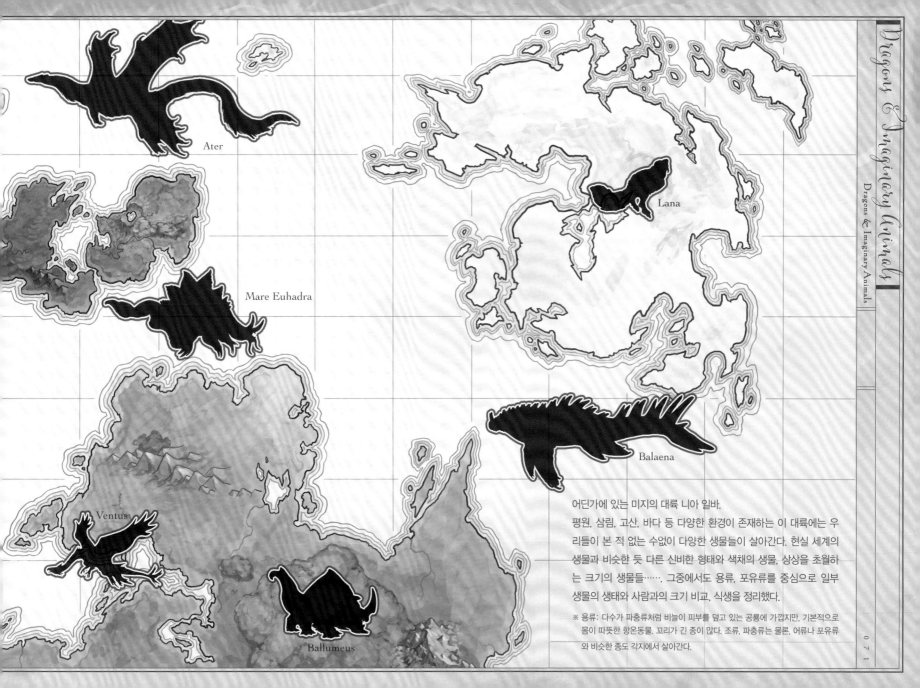

Ater

Lana

Mare Euhadra

Balaena

Ventus

Ballumeus

어딘가에 있는 미지의 대륙 니아 일바.

평원, 삼림, 고산, 바다 등 다양한 환경이 존재하는 이 대륙에는 우리들이 본 적 없는 수없이 다양한 생물들이 살아간다. 현실 세계의 생물과 비슷한 듯 다른 신비한 형태와 색채의 생물, 상상을 초월하는 크기의 생물들……. 그중에서도 용류, 포유류를 중심으로 일부 생물의 생태와 사람과의 크기 비교, 식생을 정리했다.

※ 용류: 다수가 파충류처럼 비늘이 피부를 덮고 있는 공룡에 가깝지만, 기본적으로 몸이 따뜻한 항온동물. 꼬리가 긴 종이 많다. 조류, 파충류는 물론, 어류나 포유류와 비슷한 종도 각지에서 살아간다.

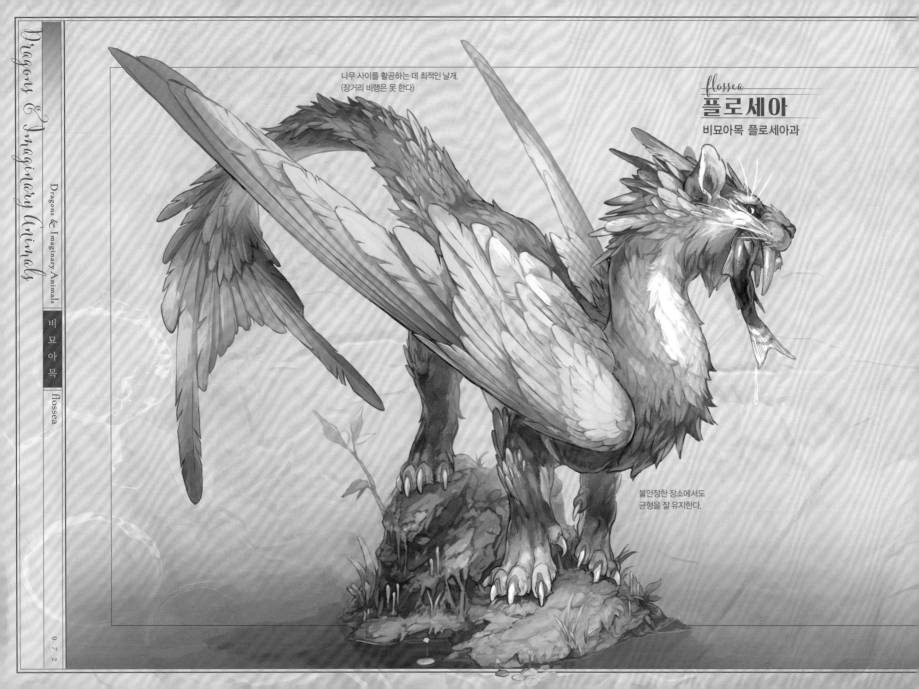

나무 사이를 활공하는 데 최적인 날개.
(장거리 비행은 못 한다)

*flossea*

# 플로세아

비묘아목 플로세아과

불안정한 장소에서도
균형을 잘 유지한다.

## 발수성이 좋은 질긴 깃털

머리, 무릎, 뒤꿈치, 꼬리 앞부분에
군데군데 선명한 깃털이 자란다.
전체를 덮고 있는 개체도 있다.

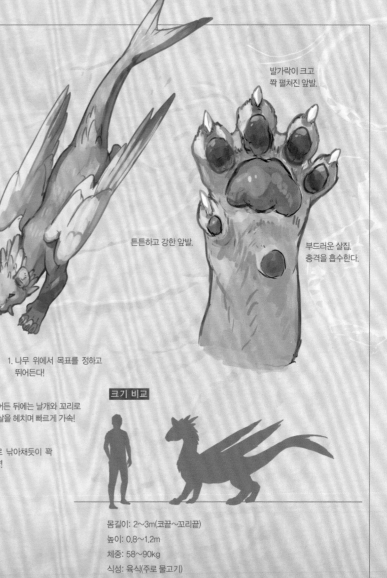

발가락이 크고
쫙 펼쳐진 앞발.

깃털은 체모가 변한 것으로 유
분을 띠고 있어 발수성이 좋다.
선명하고 형태도 좋은 깃털은
숲에 사는 타나족의 의상 장식
으로 쓰인다.

튼튼하고 강한 앞발.

부드러운 살집.
충격을 흡수한다.

## 플로세아의 생태

높게 자란 나무가 우거진 숲에 서식하는 날개 달린 고양이
의 일종. 나무 사이를 흐르는 강과 호수를 날며 물고기를
잡는다. 일반적인 털과 달리 질기고 발수성이 있어서 수중
에서는 날개와 꼬리를 지느러미처럼 사용해서 헤엄친다.

1. 나무 위에서 목표를 정하고
   뛰어든다!

2. 뛰어든 뒤에는 날개와 꼬리로
   물살을 헤치며 빠르게 가속!

3. 긴 송곳니로 낚아채듯이 꽉
   물어서 사냥!

## 크기 비교

몸길이: 2~3m(코끝~꼬리끝)
높이: 0.8~1.2m
체중: 58~90kg
식성: 육식(주로 물고기)

## tigr
# 디글
**식육목 티글과**

남부 바위산 일대나 거친 황야에 서식하는 육식동물. 솟아오른 등과 길고 납작한 꼬리에는 영양분을 축적할 수 있어 사냥감을 잡기 힘든 기간에도 생존이 가능하다. 체격이 좋고 꼬리가 멋진 개체일수록 영양 상태가 좋아서 힘이 강한 순서대로 암컷에게 인기가 있다. 바위 위에 숨죽이고 있다가 식물을 먹으려고 다가오는 사냥감에게 뛰어들어 잡아먹는다. 뒤쫓아 뛰기는 어려워서 일격에 성공하지 못하면 포기하고 다른 바위로 이동해서 사냥감을 기다린다.

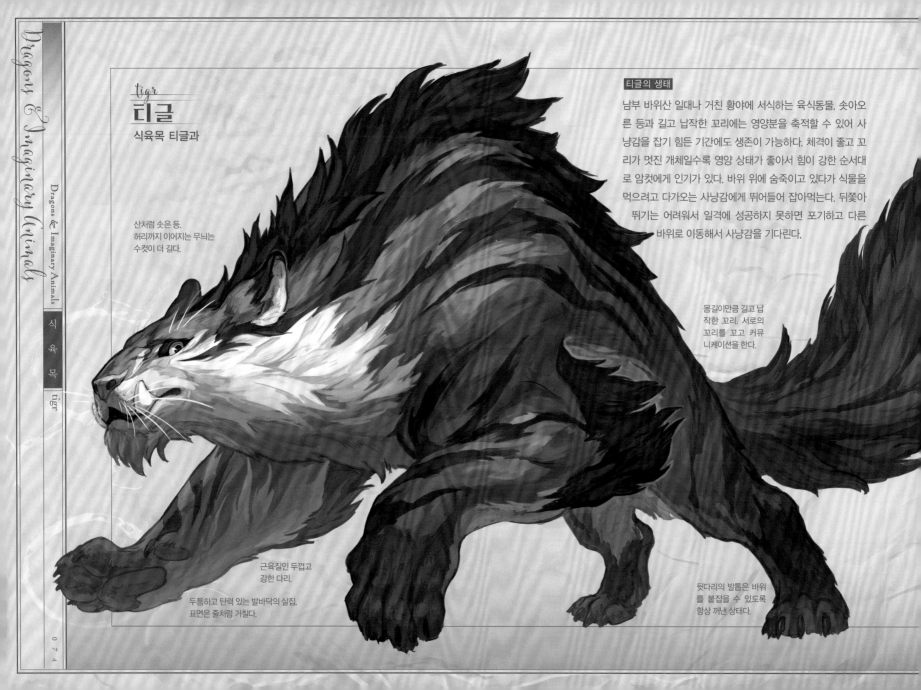

산처럼 솟은 등.
허리까지 이어지는 무늬는
수컷이 더 길다.

몸길이만큼 길고 납
작한 꼬리. 서로의
꼬리를 꼬고 커뮤
니케이션을 한다.

근육질인 두껍고
강한 다리.

두툼하고 탄력 있는 발바닥의 살집.
표면은 줄처럼 거칠다.

뒷다리의 발톱은 바위
를 붙잡을 수 있도록
항상 꺼낸 상태다.

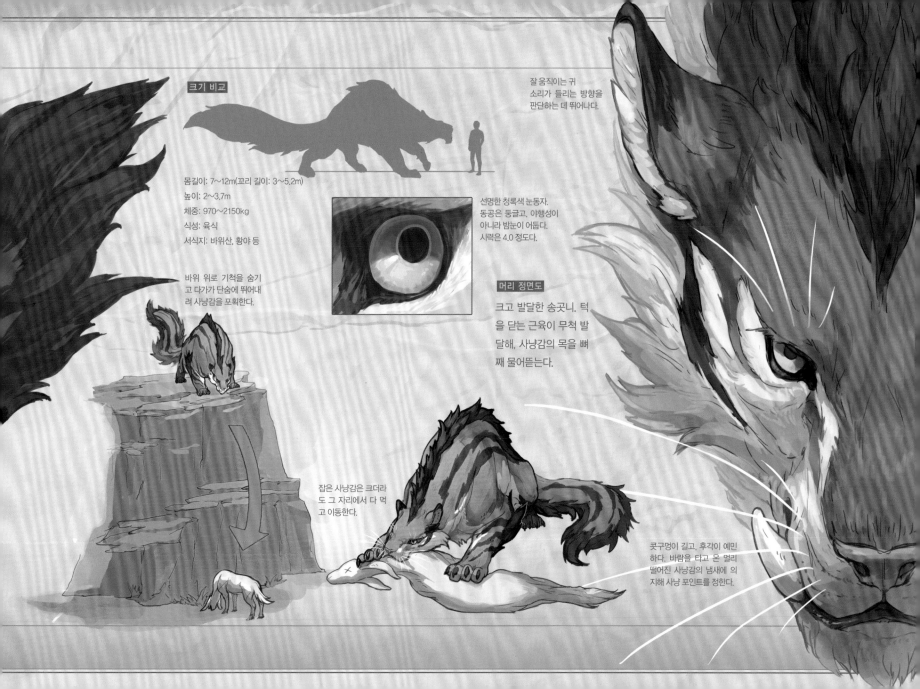

크기 비교

잘 움직이는 귀
소리가 들리는 방향을
판단하는 데 뛰어나다.

몸길이: 7~12m(꼬리 길이: 3~5.2m)
높이: 2~3.7m
체중: 970~2150kg
식성: 육식
서식지: 바위산, 황야 등

선명한 청록색 눈동자.
동공은 둥글고, 야행성이
아니라 밤눈이 어둡다.
시력은 4.0 정도다.

바위 위로 기척을 숨기
고 다가가 단숨에 뛰어내
려 사냥감을 포획한다.

머리 정면도

크고 발달한 송곳니. 턱
을 닫는 근육이 무척 발
달해, 사냥감의 목을 뼈
째 물어뜯는다.

잡은 사냥감은 크더라
도 그 자리에서 다 먹
고 이동한다.

콧구멍이 길고, 후각이 예민
하다. 바람을 타고 온 멀리
떨어진 사냥감의 냄새에 의
지해 사냥 포인트를 정한다.

Dragons & Imaginary Animals | 기우제목 · 고양이목 | eber / suri

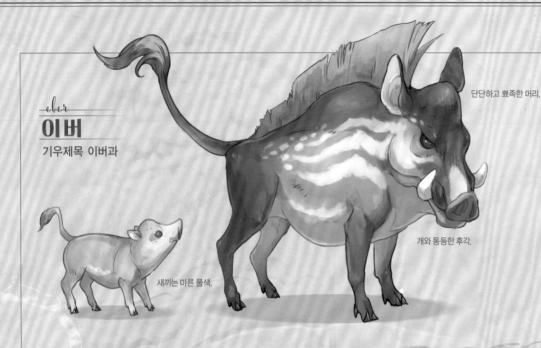

*eber*

# 이버

기우제목 이버과

단단하고 뾰족한 머리.

새끼는 마른 풀색.

개와 동등한 후각.

몸길이: 1.2~2.5m(코끝~꼬리끝)
높이: 0.8~1.5m
체중: 90~350kg
식성: 초식 위주의 잡식

## 이버의 생태

저산지대부터 평지까지 넓게 서식한다. 버섯과
식물 뿌리, 간혹 곤충이나 작은 동물을 먹는 잡
식성. 단단하고 두껍게 혹처럼 튀어나온 두개골
을 공격에 쓴다. 성격이 거칠어서 무심코 시야
에 들어가면 적으로 인식해 돌진해온다.

*suri*

# 수리

고양이목 수리과

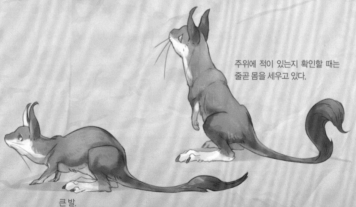

주위에 적이 있는지 확인할 때는
줄곧 몸을 세우고 있다.

## 수리의 생태

평원이나 사막, 황야에 구멍을 파고 집단으로 서식한다.
발이 크고, 두 다리를 모아서 도약하면서 달린다.
무척 겁이 많아 집 근처에서 다른 생물의 기척을 느끼면
곧바로 구멍으로 들어간다.

큰 발.

크기 비교

몸길이: 0.3~0.5m
높이: 0.2~0.4m
체중: 2~6kg
식성: 잡식(벌레, 파충류, 식물 뿌리, 줄기, 싹)

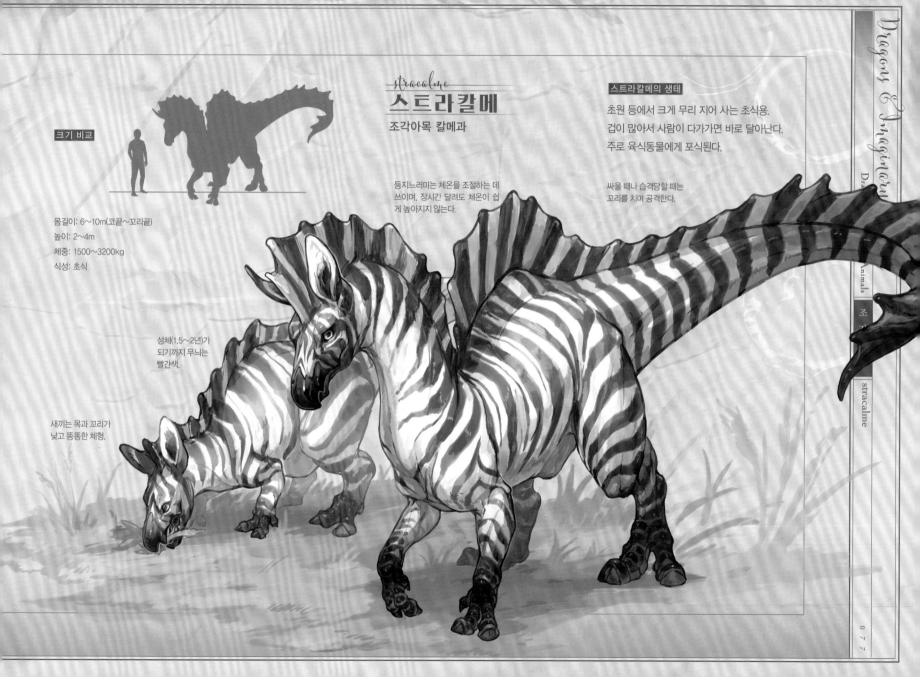

*stracalme*

# 스트라칼메

조각아목 칼메과

**크기 비교**

몸길이: 6~10m(코끝~꼬리끝)
높이: 2~4m
체중: 1500~3200kg
식성: 초식

성체(1.5~2년)가
되기까지 무늬는
빨간색.

새끼는 목과 꼬리가
낮고 뚱뚱한 체형.

등지느러미는 체온을 조절하는 데
쓰이며, 장시간 달려도 체온이 쉽
게 높아지지 않는다.

**스트라칼메의 생태**

초원 등에서 크게 무리 지어 사는 초식용.
겁이 많아서 사람이 다가가면 바로 달아난다.
주로 육식동물에게 포식된다.

싸울 때나 습격당할 때는
꼬리를 치며 공격한다.

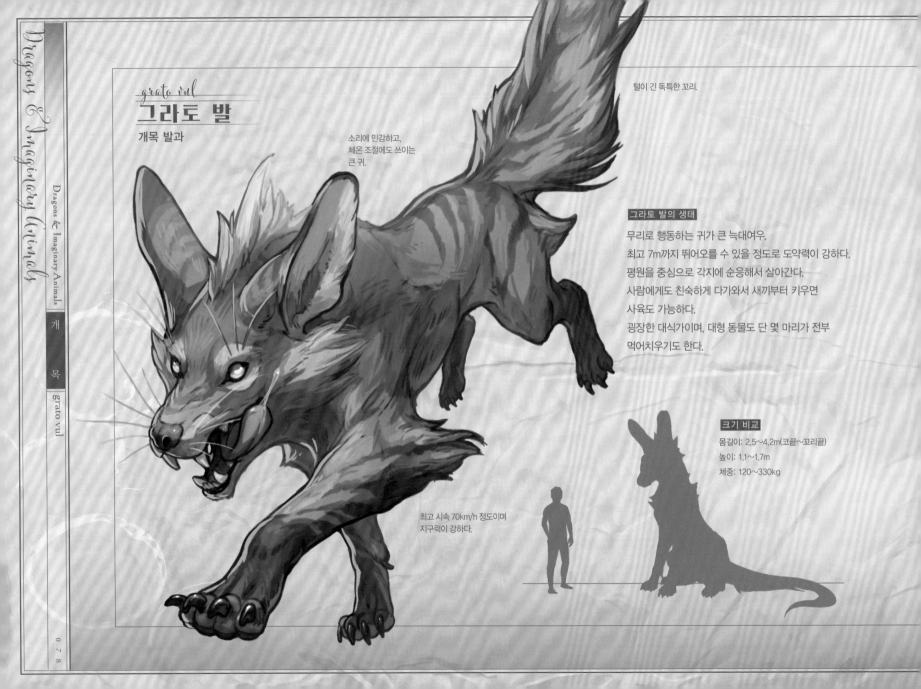

*grato vul*

# 그라토 발

개목 발과

털이 긴 독특한 꼬리.

소리에 민감하고,
체온 조절에도 쓰이는
큰 귀.

### 그라토 발의 생태

무리로 행동하는 귀가 큰 늑대여우.
최고 7m까지 뛰어오를 수 있을 정도로 도약력이 강하다.
평원을 중심으로 각지에 순응해서 살아간다.
사람에게도 친숙하게 다가와서 새끼부터 키우면
사육도 가능하다.
굉장한 대식가이며, 대형 동물도 단 몇 마리가 전부
먹어치우기도 한다.

### 크기 비교

몸길이: 2.5~4.2m(코끝~꼬리끝)
높이: 1.1~1.7m
체중: 120~330kg

최고 시속 70km/h 정도이며
지구력이 강하다.

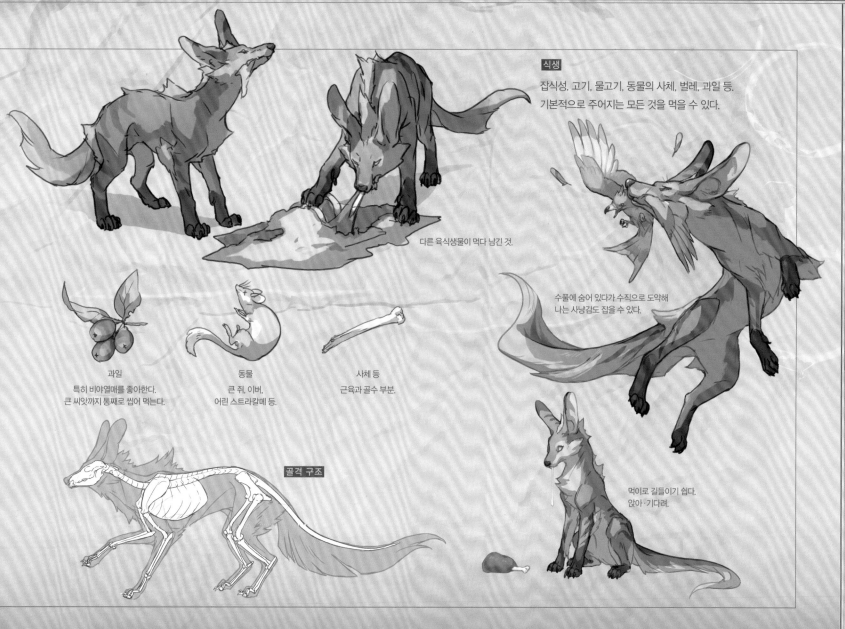

**식생**

잡식성. 고기, 물고기, 동물의 사체, 벌레, 과일 등.
기본적으로 주어지는 모든 것을 먹을 수 있다.

다른 육식생물이 먹다 남긴 것.

수풀에 숨어 있다가 수직으로 도약해
나는 사냥감도 잡을 수 있다.

과일
특히 비야열매를 좋아한다.
큰 씨앗까지 통째로 씹어 먹는다.

동물
큰 쥐, 이버,
어린 스트라칼메 등.

사체 등
근육과 골수 부분.

**골격 구조**

먹이로 길들이기 쉽다.
앉아·기다려.

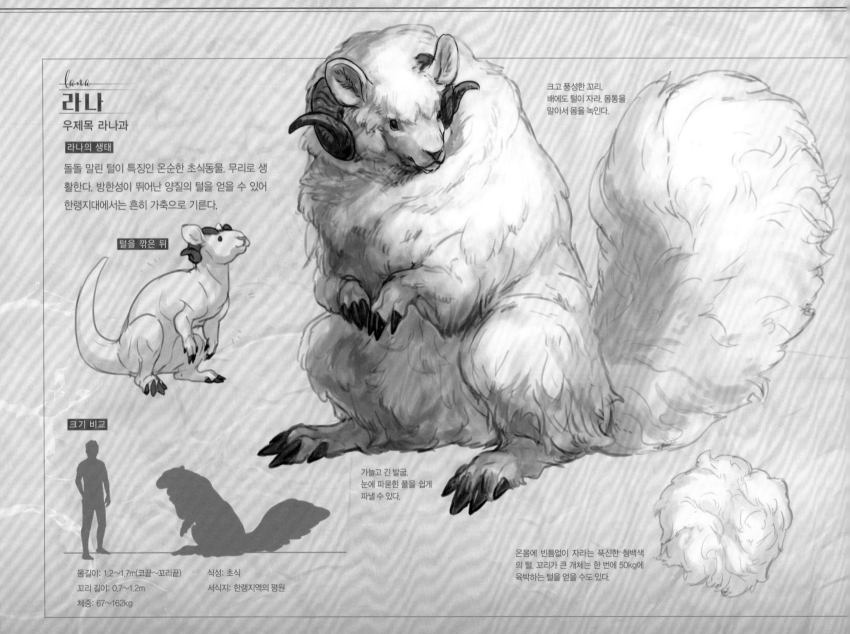

## *Iana*
# 라나
**우제목 라나과**

### 라나의 생태

돌돌 말린 털이 특징인 온순한 초식동물. 무리로 생활한다. 방한성이 뛰어난 양질의 털을 얻을 수 있어 한랭지대에서는 흔히 가축으로 기른다.

**털을 깎은 뒤**

**크기 비교**

몸길이: 1.2~1.7m(코끝~꼬리끝)
꼬리 길이: 0.7~1.2m
체중: 67~162kg

식성: 초식
서식지: 한랭지역의 평원

크고 풍성한 꼬리.
배에도 털이 자라. 몸통을
말아서 몸을 녹인다.

가늘고 긴 발굽.
눈에 파묻힌 풀을 쉽게
파낼 수 있다.

온몸에 빈틈없이 자라는 푹신한 청백색의 털. 꼬리가 큰 개체는 한 번에 50kg에 육박하는 털을 얻을 수도 있다.

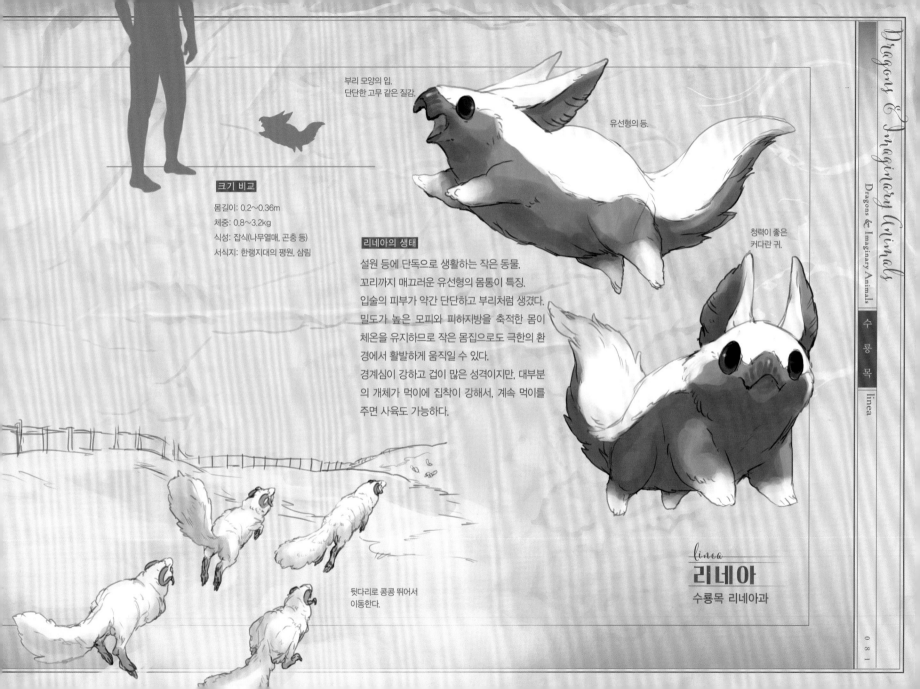

부리 모양의 입.
단단한 고무 같은 질감.

유선형의 등.

청력이 좋은
커다란 귀.

크기 비교

몸길이: 0.2〜0.36m
체중: 0.8〜3.2kg
식성: 잡식(나무열매, 곤충 등)
서식지: 한랭지대의 평원, 삼림

리네아의 생태

설원 등에 단독으로 생활하는 작은 동물.
꼬리까지 매끄러운 유선형의 몸통이 특징.
입술의 피부가 약간 단단하고 부리처럼 생겼다.
밀도가 높은 모피와 피하지방을 축적한 몸이
체온을 유지하므로 작은 몸집으로도 극한의 환
경에서 활발하게 움직일 수 있다.
경계심이 강하고 겁이 많은 성격이지만, 대부분
의 개체가 먹이에 집착이 강해서, 계속 먹이를
주면 사육도 가능하다.

뒷다리로 콩콩 뛰어서
이동한다.

linea
리네아
수룡목 리네아과

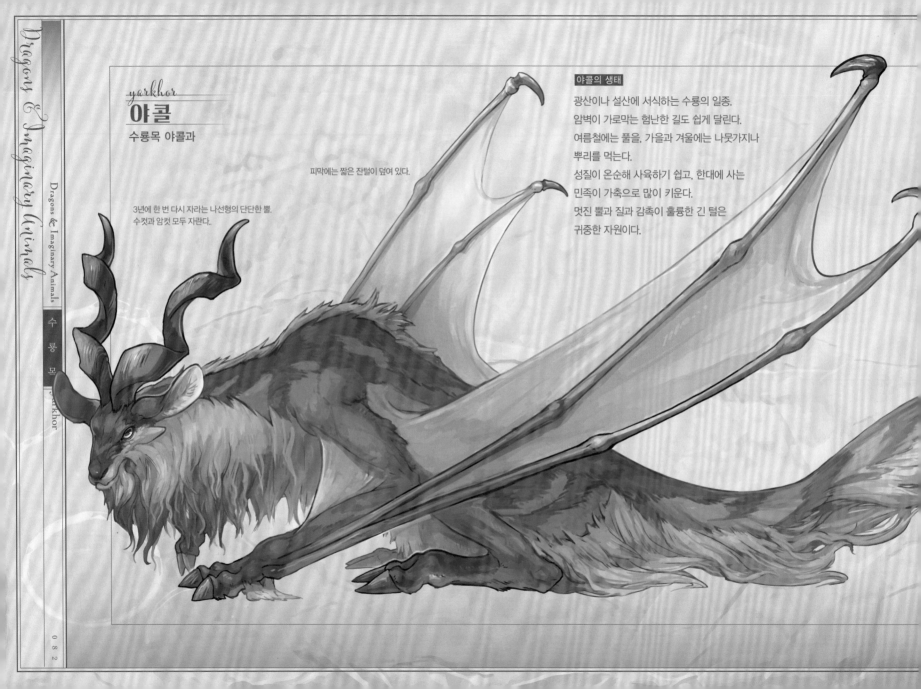

### yarkhor
# 야콜
#### 수룡목 야콜과

피막에는 짧은 잔털이 덮여 있다.

3년에 한 번 다시 자라는 나선형의 단단한 뿔.
수컷과 암컷 모두 자란다.

**야콜의 생태**

광산이나 설산에 서식하는 수룡의 일종.
암벽이 가로막는 험난한 길도 쉽게 달린다.
여름철에는 풀을, 가을과 겨울에는 나뭇가지나
뿌리를 먹는다.
성질이 온순해 사육하기 쉽고, 한대에 사는
민족이 가축으로 많이 키운다.
멋진 뿔과 질과 감촉이 훌륭한 긴 털은
귀중한 자원이다.

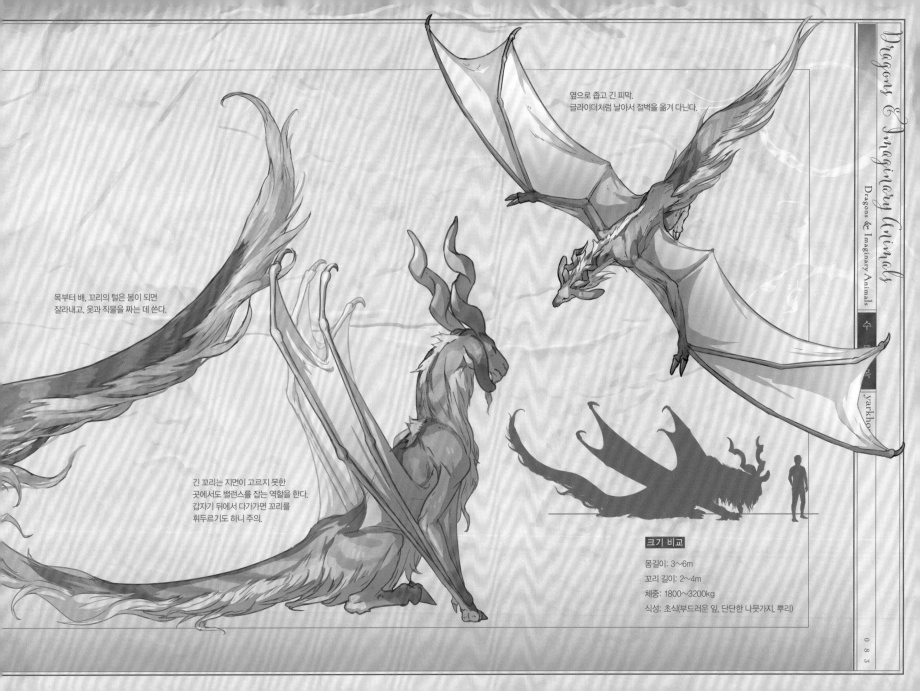

옆으로 좁고 긴 피막.
글라이더처럼 날아서 절벽을 옮겨 다닌다.

목부터 배, 꼬리의 털은 봄이 되면
잘라내고, 옷과 직물을 짜는 데 쓴다.

긴 꼬리는 지면이 고르지 못한
곳에서도 밸런스를 잡는 역할을 한다.
갑자기 뒤에서 다가가면 꼬리를
휘두르기도 하니 주의.

**크기 비교**

몸길이: 3~6m

꼬리 길이: 2~4m

체중: 1800~3200kg

식성: 초식(부드러운 잎, 단단한 나뭇가지, 뿌리)

# 에이터
*ator*

## 수룡목 에이터과

**에이터의 생태**

벨벳처럼 검은 털을 가진 거대한 동물.

아직 몇 마리만 확인된 희귀한 수룡.

큰 개체는 한눈으로 전체 모습을 볼 수 없을 정도로 길다.

전신에 공기보다 가벼운 가스가 순환하는 덕분에 큰 몸을
적은 힘으로 들어 올릴 수 있다.

1년의 1/3은 유유히 하늘을 날아다니면서 먹이활동을 하며 보내고,
나머지 시기는 갑자기 어딘가로 자취를 감춰버린다.

대단히 드물게 공기가 요동칠 정도로 울음소리를 내는 일도 있으며,
어딘가에 있을 동료와 대화를 하는 것으로 추측된다.

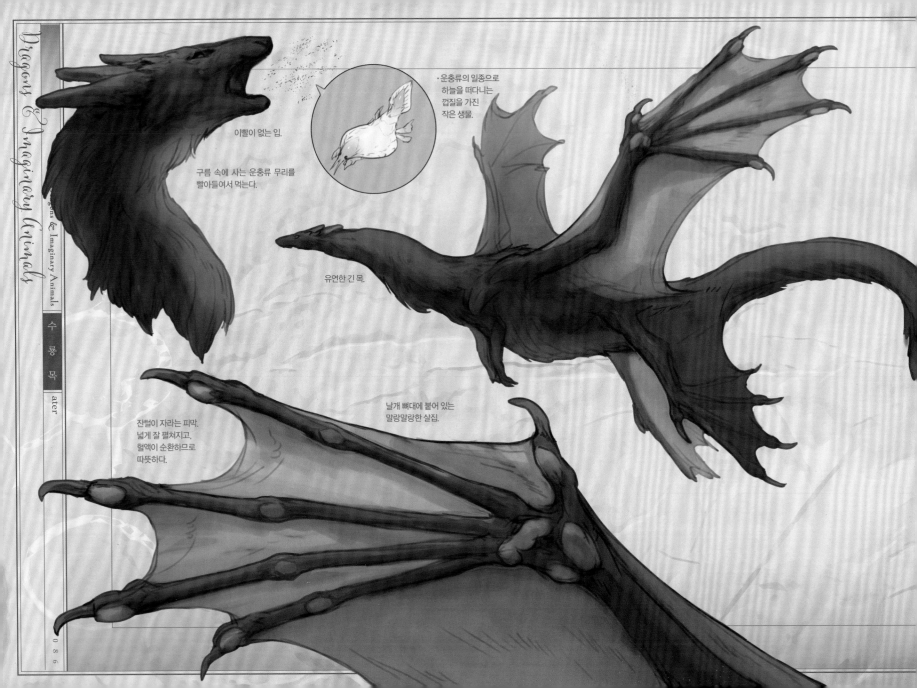

이빨이 없는 입.

구름 속에 사는 운충류 무리를
빨아들여서 먹는다.

•운충류의 일종으로
하늘을 떠다니는
껍질을 가진
작은 생물.

유연한 긴 목.

잔털이 자라는 피막.
넓게 잘 펼쳐지고,
혈액이 순환하므로
따뜻하다.

날개 뼈대에 붙어 있는
말랑말랑한 살집.

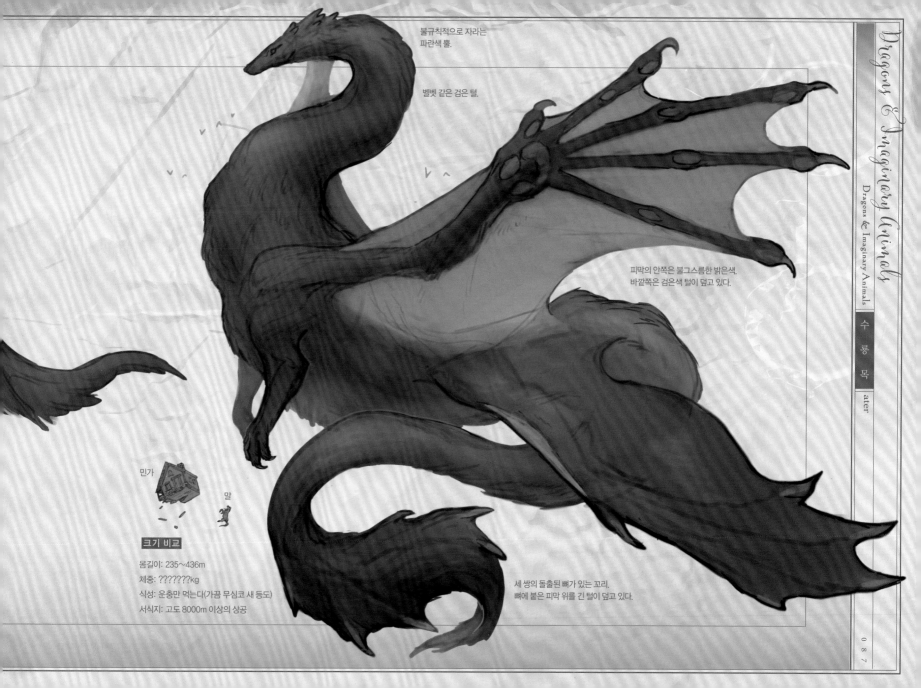

불규칙적으로 자라는
파란색 뿔.

벨벳 같은 검은 털.

피막의 안쪽은 불그스름한 밝은색.
바깥쪽은 검은색 털이 덮고 있다.

민가

말

**크기 비교**

몸길이: 235~436m

체중: ???????kg

식성: 운충만 먹는다(가끔 무심코 새 등도)

서식지: 고도 8000m 이상의 상공

세 쌍의 돌출된 뼈가 있는 꼬리.
뼈에 붙은 피막 위를 긴 털이 덮고 있다.

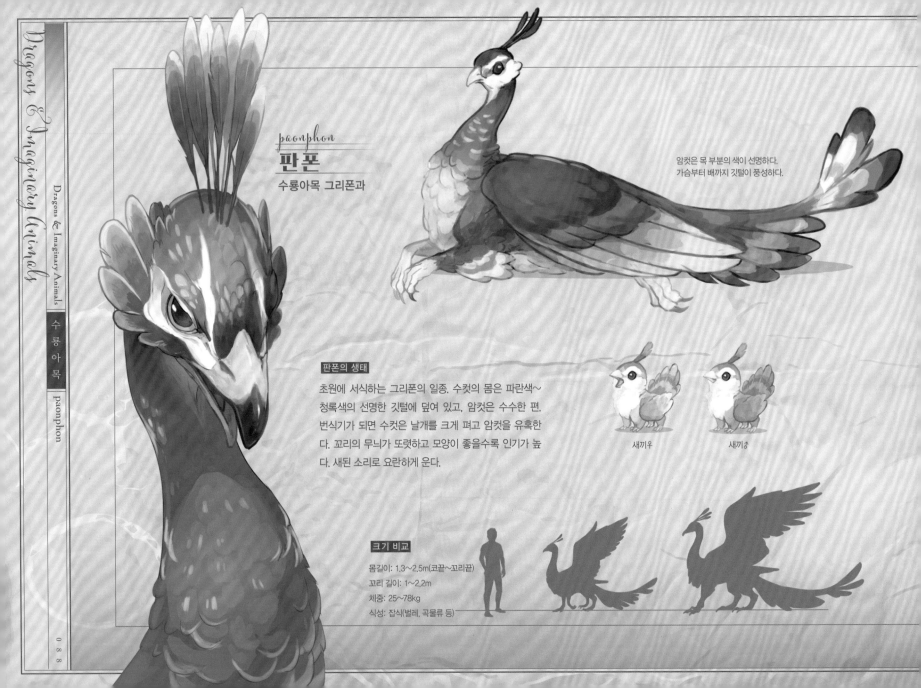

*paonphon*

# 판폰

수룡아목 그리폰과

암컷은 목 부분의 색이 선명하다.
가슴부터 배까지 깃털이 풍성하다.

### 판폰의 생태

초원에 서식하는 그리폰의 일종. 수컷의 몸은 파란색~
청록색의 선명한 깃털에 덮여 있고, 암컷은 수수한 편.
번식기가 되면 수컷은 날개를 크게 펴고 암컷을 유혹한
다. 꼬리의 무늬가 또렷하고 모양이 좋을수록 인기가 높
다. 새된 소리로 요란하게 운다.

새끼우

새끼송

### 크기 비교

몸길이: 1.3~2.5m(코끝~꼬리끝)
꼬리 길이: 1~2.2m
체중: 25~78kg
식성: 잡식(벌레, 곡물류 등)

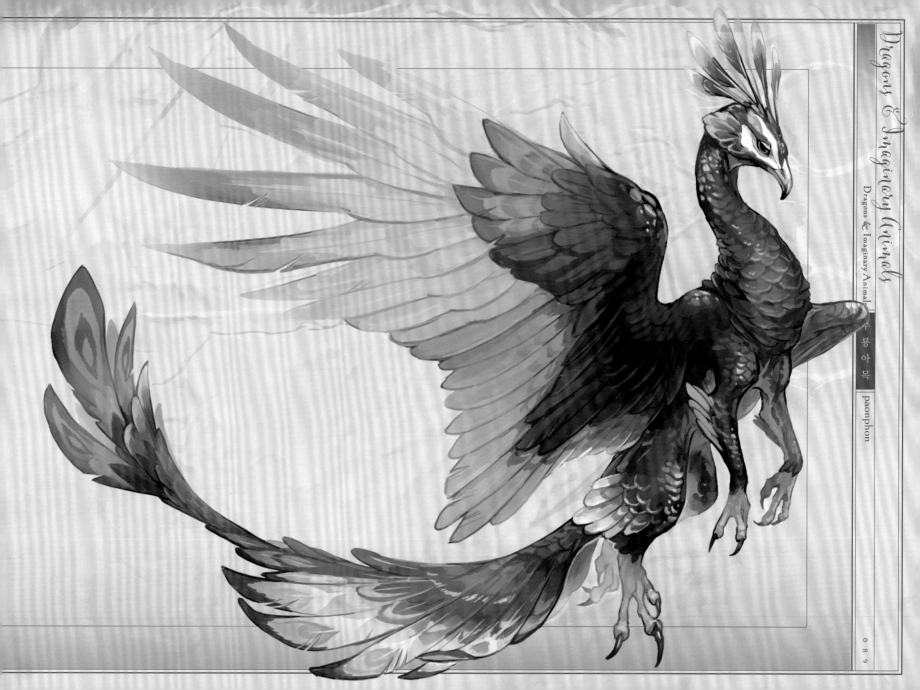

Dragons & Imaginary Animals

수 룡 아 목

paonphion

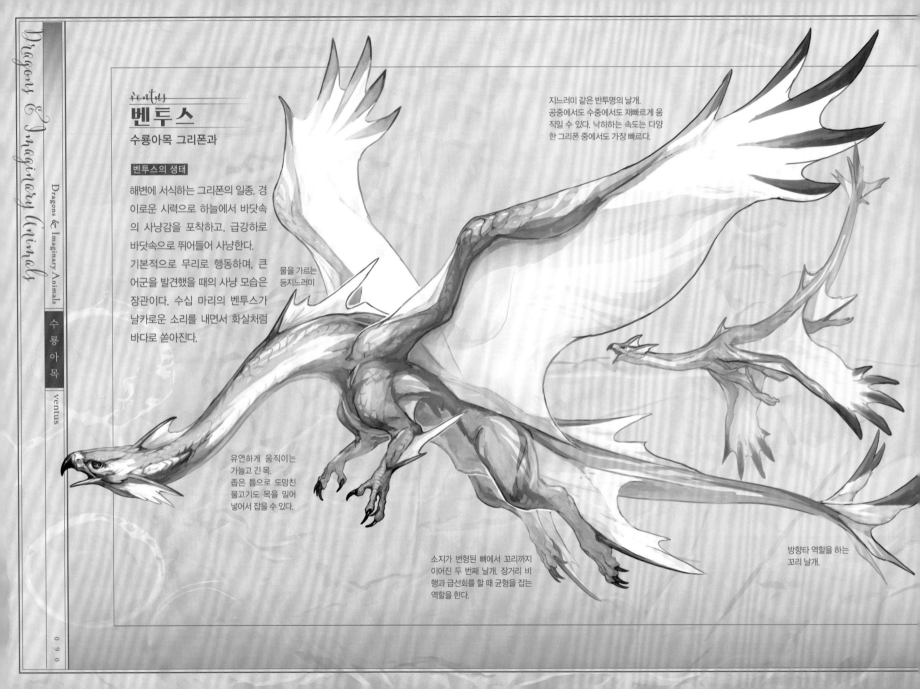

ventus

# 벤투스

## 수룡아목 그리폰과

### 벤투스의 생태

해변에 서식하는 그리폰의 일종. 경이로운 시력으로 하늘에서 바닷속의 사냥감을 포착하고, 급강하로 바닷속으로 뛰어들어 사냥한다. 기본적으로 무리로 행동하며, 큰 어군을 발견했을 때의 사냥 모습은 장관이다. 수십 마리의 벤투스가 날카로운 소리를 내면서 화살처럼 바다로 쏟아진다.

지느러미 같은 반투명의 날개. 공중에서도 수중에서도 재빠르게 움직일 수 있다. 낙하하는 속도는 다양한 그리폰 중에서도 가장 빠르다.

물을 가르는 등지느러미

유연하게 움직이는 가늘고 긴 목. 좁은 틈으로 도망친 물고기도 목을 밀어 넣어서 잡을 수 있다.

소지가 변형된 뼈에서 꼬리까지 이어진 두 번째 날개. 장거리 비행과 급선회를 할 때 균형을 잡는 역할을 한다.

방향타 역할을 하는 꼬리 날개.

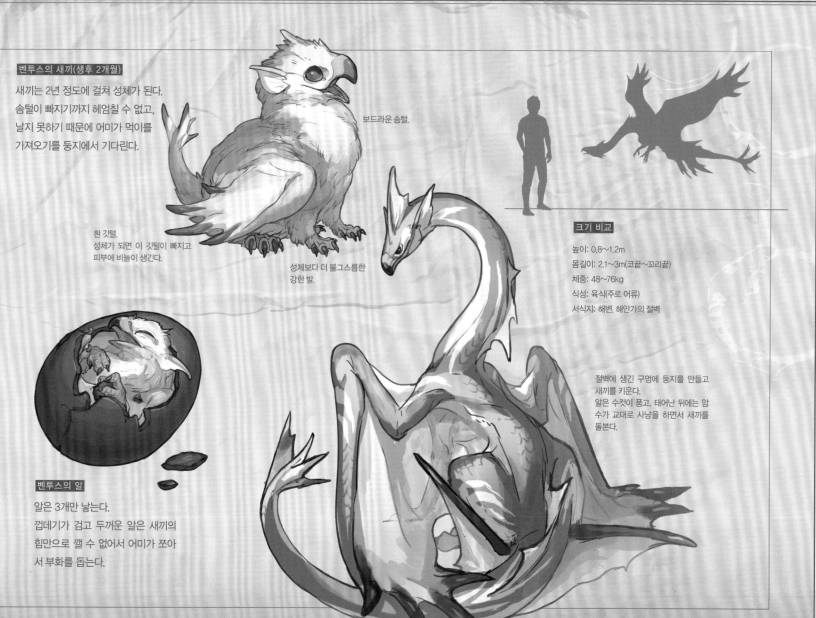

**벤투스의 새끼(생후 2개월)**

새끼는 2년 정도에 걸쳐 성체가 된다.
솜털이 빠지기까지 헤엄칠 수 없고,
날지 못하기 때문에 어미가 먹이를
가져오기를 둥지에서 기다린다.

보드라운 솜털.

흰 깃털.
성체가 되면 이 깃털이 빠지고
피부에 비늘이 생긴다.

성체보다 더 불그스름한
강한 발.

**크기 비교**

높이: 0.8~1.2m
몸길이: 2.1~3m(코끝~꼬리끝)
체중: 48~76kg
식성: 육식(주로 어류)
서식지: 해변, 해안가의 절벽

절벽에 생긴 구멍에 둥지를 만들고
새끼를 키운다.
알은 수컷이 품고, 태어난 뒤에는 암
수가 교대로 사냥을 하면서 새끼를
돌본다.

**벤투스의 알**

알은 3개만 낳는다.
껍데기가 검고 두꺼운 알은 새끼의
힘만으로 깰 수 없어서 어미가 쪼아
서 부화를 돕는다.

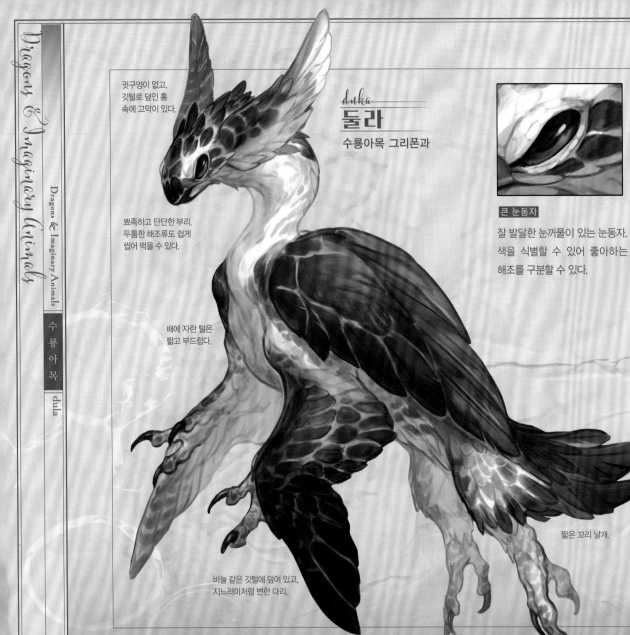

귓구멍이 없고,
깃털로 덮인 홈
속에 고막이 있다.

뾰족하고 단단한 부리.
두툼한 해조류도 쉽게
씹어 먹을 수 있다.

배에 자란 털은
짧고 부드럽다.

비늘 같은 깃털에 덮여 있고,
지느러미처럼 변한 다리.

짧은 꼬리 날개.

*duka*

# 둘라

수룡아목 그리폰과

**큰 눈동자**

잘 발달한 눈꺼풀이 있는 눈동자.
색을 식별할 수 있어 좋아하는
해조를 구분할 수 있다.

**크기 비교**

몸길이: 1.8~3.2m(코끝~꼬리끝)
높이: 0.6~1.2m
체중: 82~220kg
식성: 거의 초식(해조, 해파리, 해면동물, 어란 등)
서식지: 열대지역의 섬

**둘라의 생태**

따뜻한 해역에 있는 섬에 서식하는 그리폰의
일종. 온몸을 발수성이 있는 깃털이 덮고 있고,
일부는 단단한 비늘처럼 변했다.
성격이 온순하고, 낮에는 해조 등을 먹으면서
바다를 헤엄치며, 햇볕으로 몸을 말리고 어두
워지기 전에 육상의 둥지로 돌아간다.
헤엄칠 때 단단한 날개를 지느러미처럼 사용하
는 일이 많은데, 높은 곳에서 활공하거나 바람
을 타고 하늘을 날기도 한다. 장거리를 비행할
수 없지만, 바람이 강한 날에는 섬 주위를 거침
없이 날아다니는 모습을 볼 수 있다.

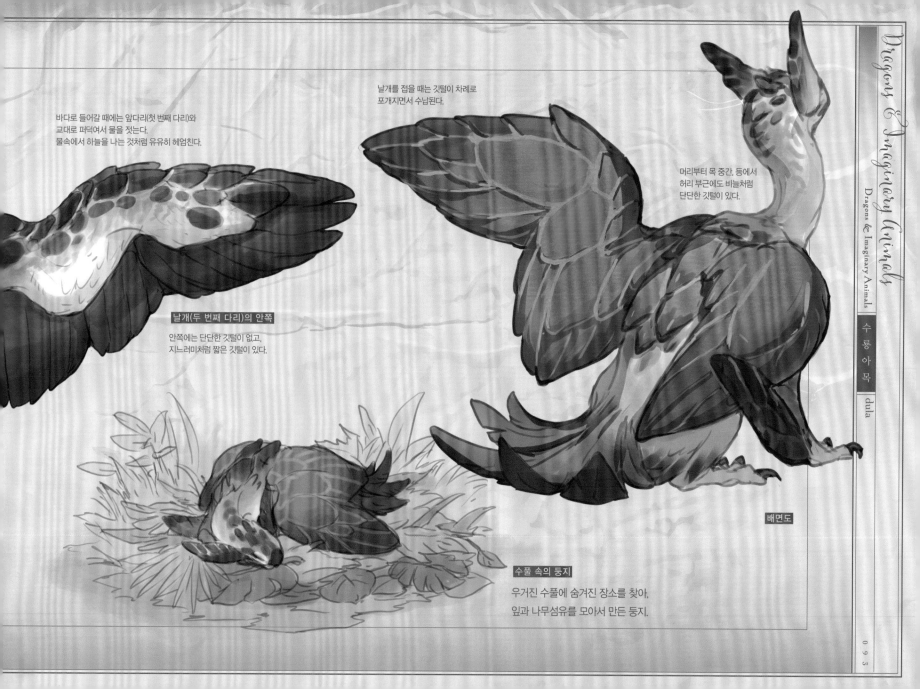

바다로 들어갈 때에는 앞다리(첫 번째 다리)와
교대로 퍼덕여서 물을 젓는다.
물속에서 하늘을 나는 것처럼 유유히 헤엄친다.

날개를 접을 때는 깃털이 차례로
포개지면서 수납된다.

머리부터 목 중간, 등에서
허리 부근에도 비늘처럼
단단한 깃털이 있다.

날개(두 번째 다리)의 안쪽

안쪽에는 단단한 깃털이 없고,
지느러미처럼 짧은 깃털이 있다.

배면도

수풀 속의 둥지

우거진 수풀에 숨겨진 장소를 찾아.
잎과 나무섬유를 모아서 만든 둥지.

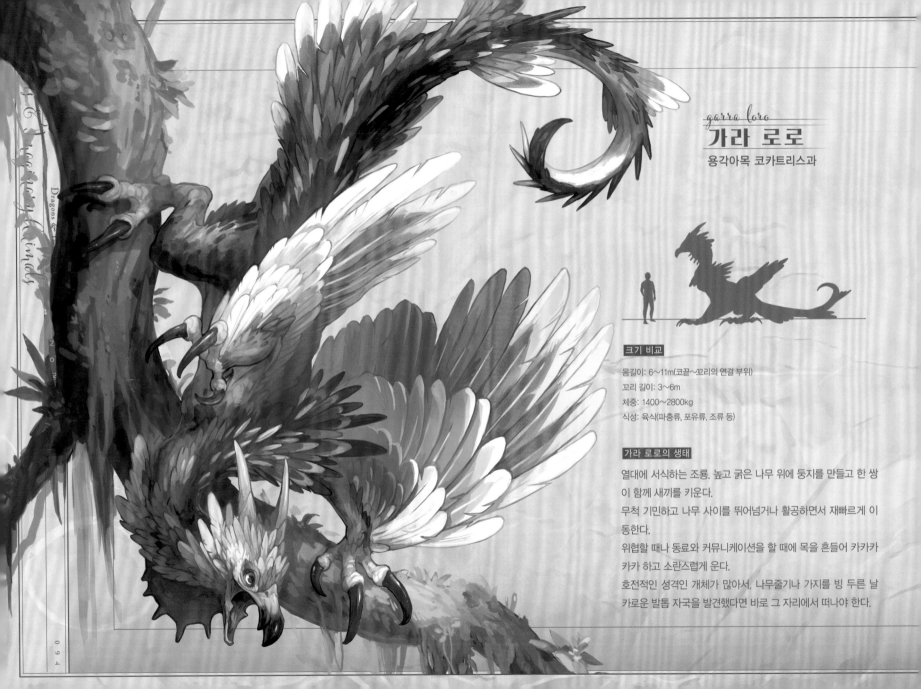

*garra loro*

# 가라 로로

용각아목 코카트리스과

### 크기 비교

몸길이: 6~11m(코끝~꼬리의 연결 부위)

꼬리 길이: 3~6m

체중: 1400~2800kg

식성: 육식(파충류, 포유류, 조류 등)

### 가라 로로의 생태

열대에 서식하는 조룡. 높고 굵은 나무 위에 둥지를 만들고 한 쌍이 함께 새끼를 키운다.

무척 기민하고 나무 사이를 뛰어넘거나 활공하면서 재빠르게 이동한다.

위협할 때나 동료와 커뮤니케이션을 할 때에 목을 흔들어 카카카카 하고 소란스럽게 운다.

호전적인 성격인 개체가 많아서, 나무줄기나 가지를 빙 두른 날카로운 발톱 자국을 발견했다면 바로 그 자리에서 떠나야 한다.

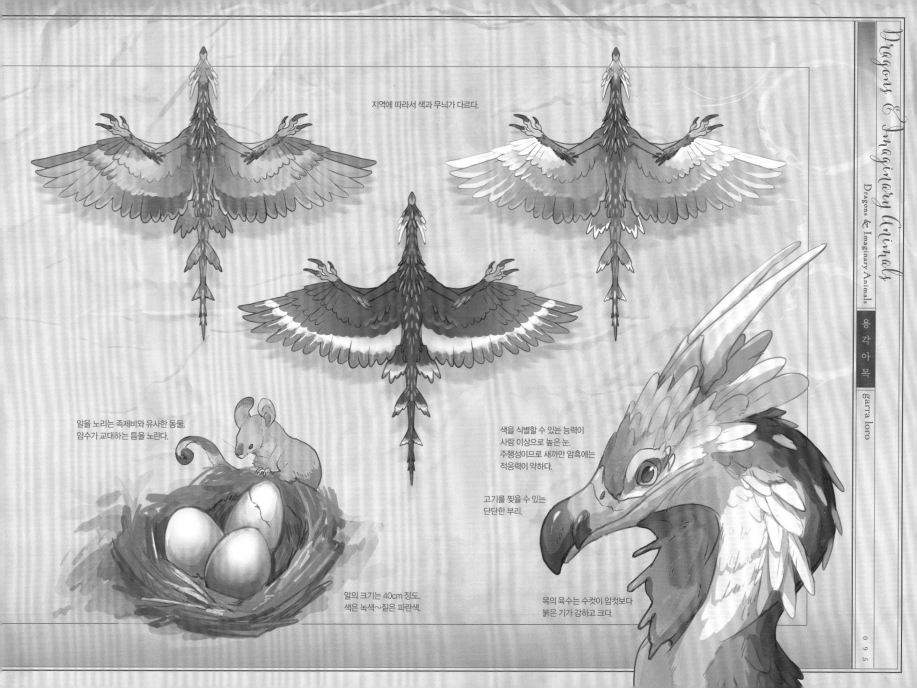

지역에 따라서 색과 무늬가 다르다.

알을 노리는 족제비와 유사한 동물.
암수가 교대하는 틈을 노린다.

색을 식별할 수 있는 능력이
사람 이상으로 높은 눈.
주행성이므로 새까만 암흑에는
적응력이 약하다.

고기를 찢을 수 있는
단단한 부리.

알의 크기는 40cm 정도,
색은 녹색~짙은 파란색.

목의 육수는 수컷이 암컷보다
붉은 기가 강하고 크다.

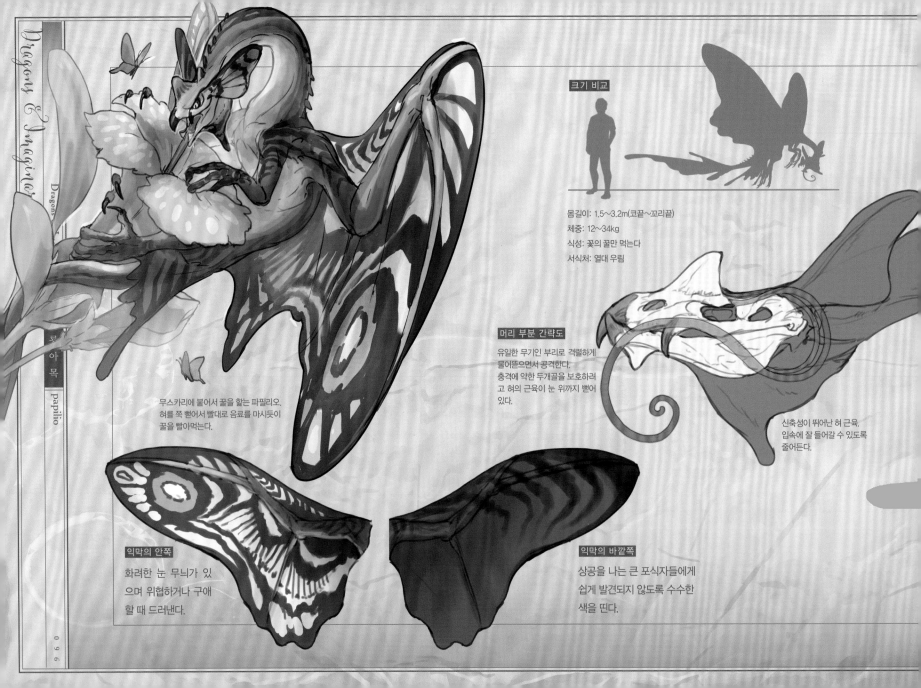

크기 비교

몸길이: 1.5~3.2m(코끝~꼬리끝)
체중: 12~34kg
식성: 꽃의 꿀만 먹는다
서식처: 열대 우림

무스카리에 붙어서 꿀을 핥는 파필리오.
혀를 쭉 뻗어서 빨대로 음료를 마시듯이
꿀을 빨아먹는다.

머리 부분 간략도

유일한 무기인 부리로 격렬하게
물어뜯으면서 공격한다.
충격에 약한 두개골을 보호하려
고 혀의 근육이 눈 위까지 뻗어
있다.

신축성이 뛰어난 혀 근육.
입속에 잘 들어갈 수 있도록
줄어든다.

익막의 안쪽

화려한 눈 무늬가 있
으며 위협하거나 구애
할 때 드러낸다.

익막의 바깥쪽

상공을 나는 큰 포식자들에게
쉽게 발견되지 않도록 수수한
색을 띤다.

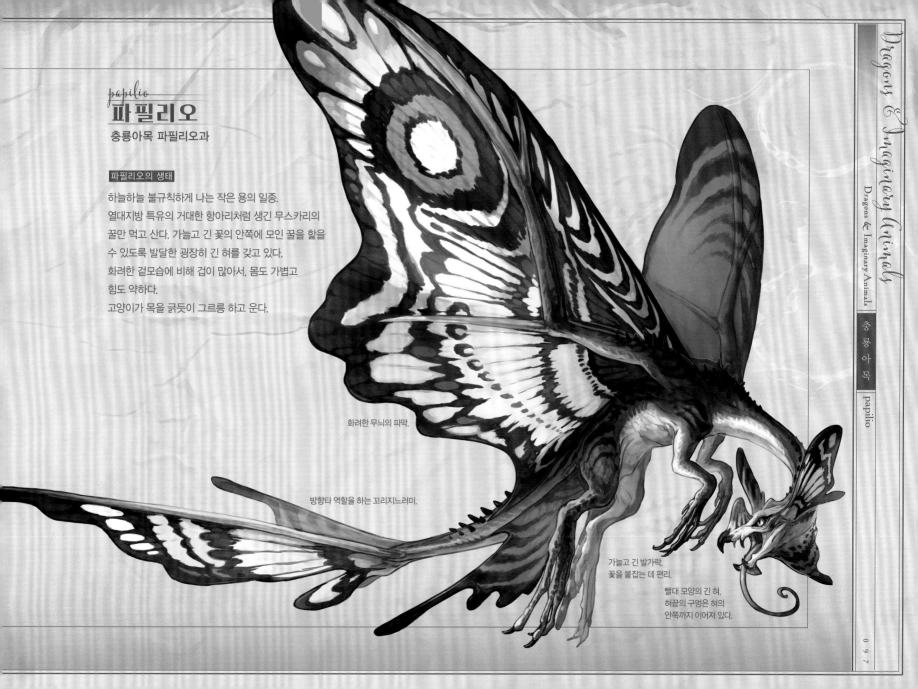

*papilio*
# 파필리오
### 충룡아목 파필리오과

파필리오의 생태

하늘하늘 불규칙하게 나는 작은 용의 일종.
열대지방 특유의 거대한 항아리처럼 생긴 무스카리의
꿀만 먹고 산다. 가늘고 긴 꽃의 안쪽에 모인 꿀을 핥을
수 있도록 발달한 굉장히 긴 혀를 갖고 있다.
화려한 겉모습에 비해 겁이 많아서, 몸도 가볍고
힘도 약하다.
고양이가 목을 긁듯이 그르릉 하고 운다.

화려한 무늬의 피막.

방향타 역할을 하는 꼬리지느러미.

가늘고 긴 발가락.
꽃을 붙잡는 데 편리.

빨대 모양의 긴 혀.
혀끝의 구멍은 혀의
안쪽까지 이어져 있다.

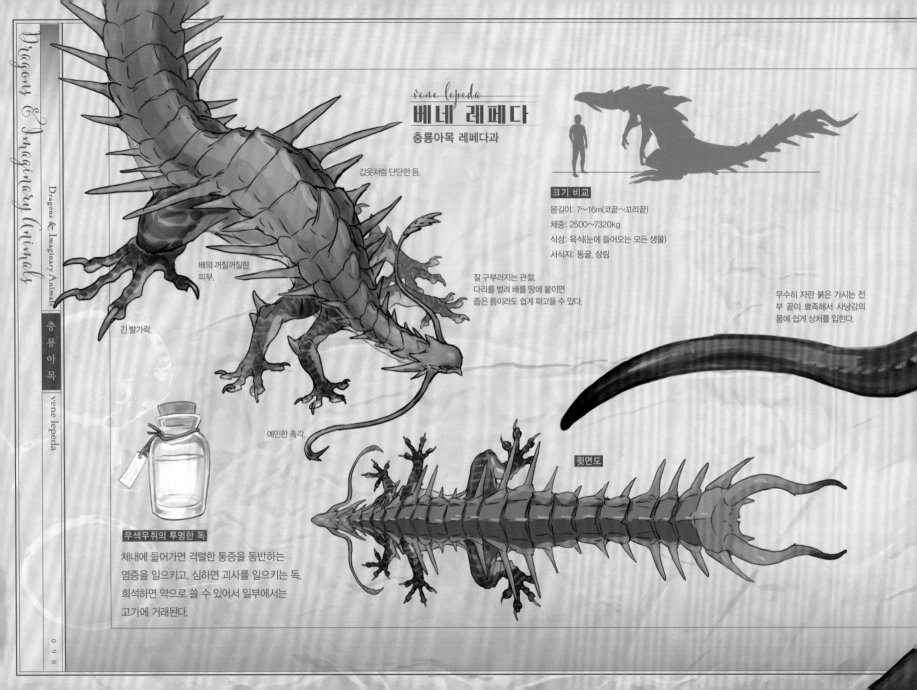

*vene lepeda*

# 베네 레페다

충룡아목 레페다과

갑옷처럼 단단한 등.

**크기 비교**

몸길이: 7~16m(코끝~꼬리끝)

체중: 2500~7320kg

식성: 육식(눈에 들어오는 모든 생물)

서식지: 동굴, 삼림

배의 꺼칠꺼칠한 피부.

잘 구부러지는 관절.
다리를 벌려 배를 땅에 붙이면
좁은 틈이라도 쉽게 파고들 수 있다.

무수히 자란 붉은 가시는 전
부 끝이 뾰족해서 사냥감의
몸에 쉽게 상처를 입힌다.

긴 발가락.

예민한 촉각.

윗면도

**무색무취의 투명한 독**

체내에 들어가면 격렬한 통증을 동반하는
염증을 일으키고, 심하면 괴사를 일으키는 독.
희석하면 약으로 쓸 수 있어서 일부에서는
고가에 거래된다.

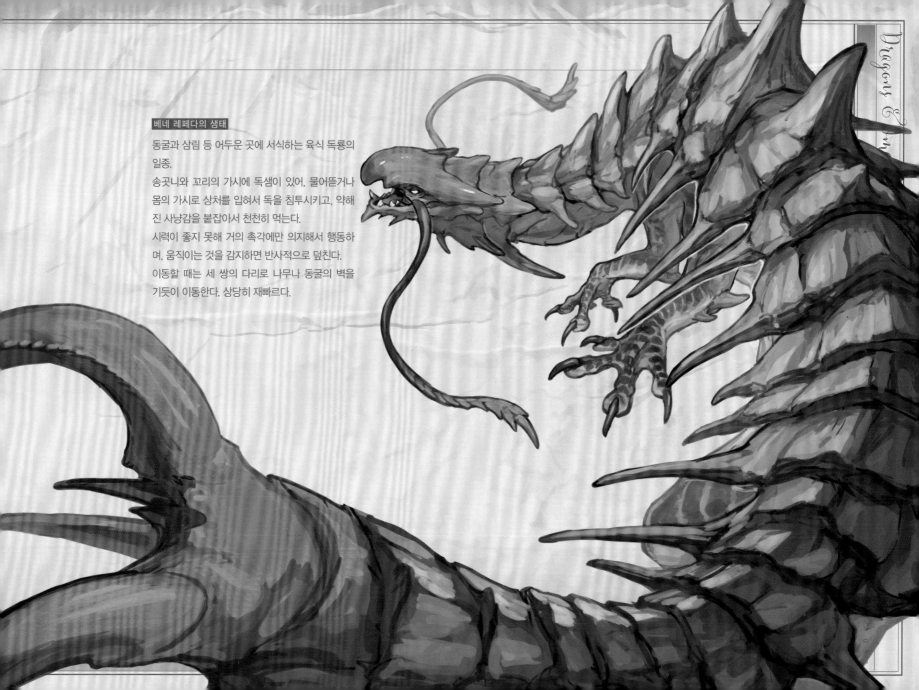

베네 레페다의 생태

동굴과 삼림 등 어두운 곳에 서식하는 육식 독룡의
일종.
송곳니와 꼬리의 가시에 독샘이 있어, 물어뜯거나
몸의 가시로 상처를 입혀서 독을 침투시키고, 약해
진 사냥감을 붙잡아서 천천히 먹는다.
시력이 좋지 못해 거의 촉각에만 의지해서 행동하
며, 움직이는 것을 감지하면 반사적으로 덮친다.
이동할 때는 세 쌍의 다리로 나무나 동굴의 벽을
기듯이 이동한다. 상당히 재빠르다.

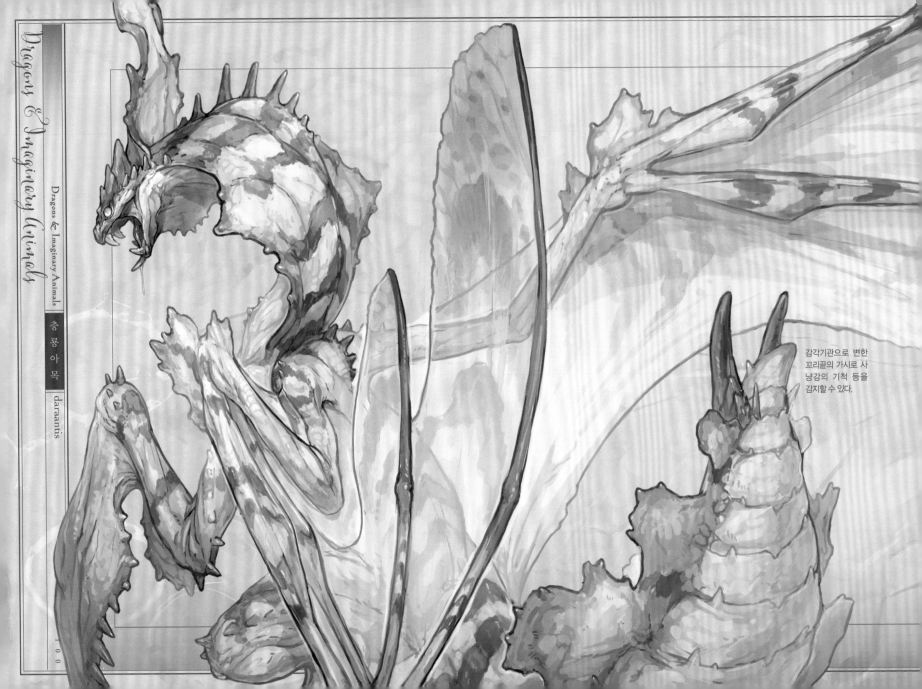

감각기관으로 변한
꼬리끝의 가시로 사
냥감의 기척 등을
감지할 수 있다.

색이 화려한 반투명의 익막.
무늬와 색은 개체에 따라 다르다.

동공이 가늘고 긴 노란색 눈동자.
동체시력이 뛰어나고 밤눈이 밝다.

*daraantis*

# 다란티스

### 충룡아목 안티스과

### 다란티스의 생태

열대림에 많이 서식하는 육식을 하는 용의 일종이며, 갈고리 모양의 앞다리와
선명하게 비치는 익막이 특징이다.

6개의 다리와 날개 모양으로 인해 곤충룡이라고도 불린다. 성격이 호전적이고,
다가가면 날개와 두 다리를 벌려 위협한다. 사냥감의 은신처 주변 수풀에 몸을
숨기고 끈질기게 기다리다가 사냥감이 방문한 순간을 노리고 덮친다. 암컷이
더 크고, 짝짓기를 하는 번식기가 되면 암컷이 수컷을 포식한다고 알려졌다.

**크기 비교**

♂

♀

높이: 1.3~1.7m
체중: 45~96kg
식성: 육식(작은 동물, 새. 암컷은 대형 동물도)

높이: 2~3.2m
체중: 180~520kg

### 다란티스의 새끼

나뭇가지에 낳은 알집에서
한 번에 100마리 정도가 일
제히 태어난다.

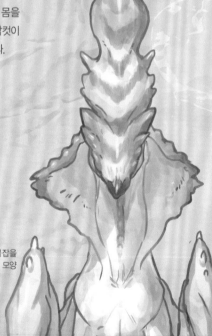

사냥감을 꽉 붙잡을
수 있는 갈고리 모양
의 앞다리.

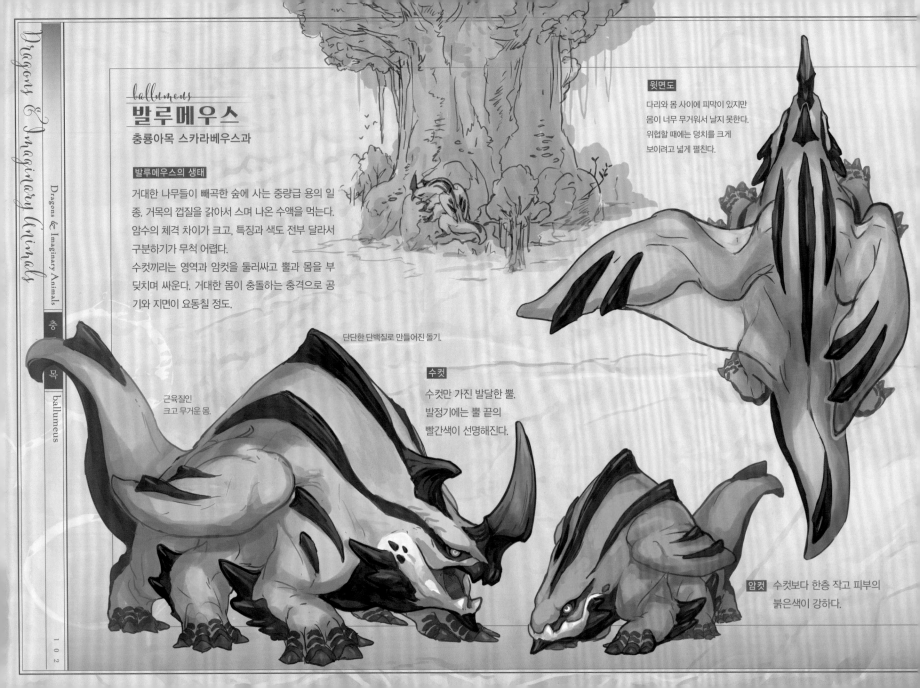

## *ballumeus*
# 발루메우스
### 충룡아목 스카라베우스과

### 발루메우스의 생태

거대한 나무들이 빼곡한 숲에 사는 중량급 용의 일종. 거목의 껍질을 갉아서 스며 나온 수액을 먹는다. 암수의 체격 차이가 크고, 특징과 색도 전부 달라서 구분하기가 무척 어렵다.

수컷끼리는 영역과 암컷을 둘러싸고 뿔과 몸을 부딪치며 싸운다. 거대한 몸이 충돌하는 충격으로 공기와 지면이 요동칠 정도.

**윗면도**
다리와 몸 사이에 피막이 있지만 몸이 너무 무거워서 날지 못한다. 위협할 때에는 덩치를 크게 보이려고 넓게 펼친다.

단단한 단백질로 만들어진 돌기.

**수컷**
수컷만 가진 발달한 뿔. 발정기에는 뿔 끝의 빨간색이 선명해진다.

근육질인 크고 무거운 몸.

**암컷** 수컷보다 한층 작고 피부의 붉은색이 강하다.

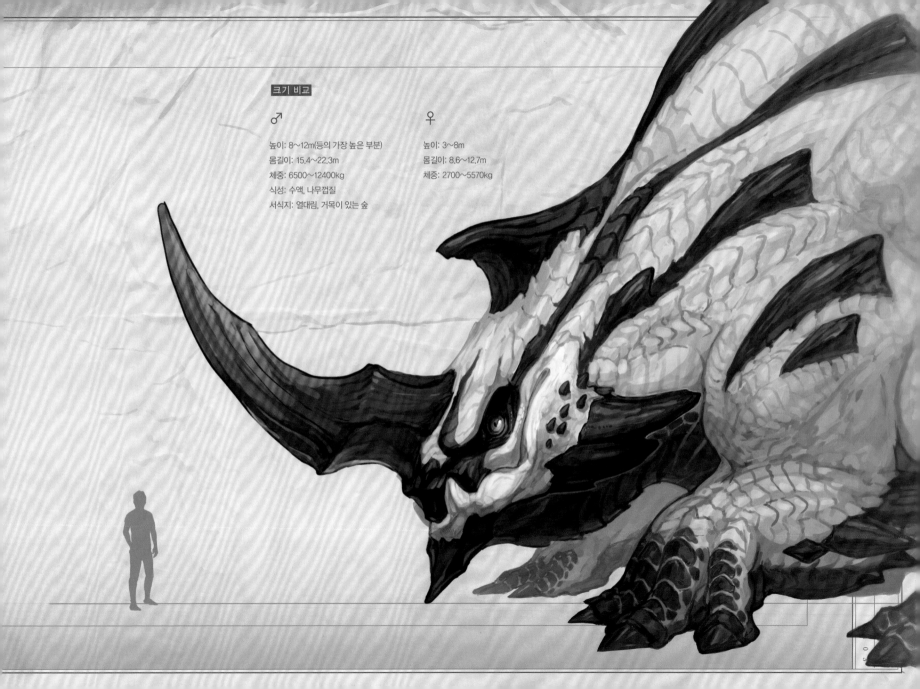

크기 비교

♂

높이: 8~12m(등의 가장 높은 부분)
몸길이: 15.4~22.3m
체중: 6500~12400kg
식성: 수액, 나무껍질
서식지: 열대림, 거목이 있는 숲

♀

높이: 3~8m
몸길이: 8.6~12.7m
체중: 2700~5570kg

피부의 일부가 약간 단단해진 뿔 같은 기관.
뿔끝이 빛을 발산한다.

민감한 촉각.

등의 피부에서 분비되는 성분으로
만들어진 단단한 껍질.

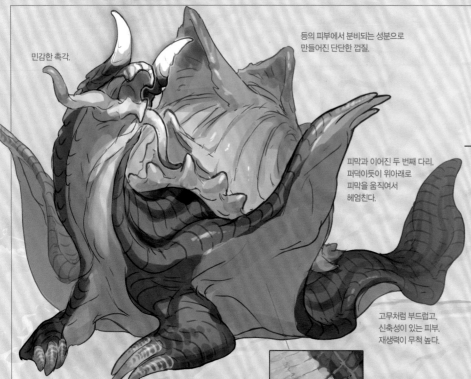

피막과 이어진 두 번째 다리.
퍼덕이듯이 위아래로
피막을 움직여서
헤엄친다.

고무처럼 부드럽고,
신축성이 있는 피부.
재생력이 무척 높다.

약간 단단해져
발톱처럼 변한 발가락.

배의 피부가 꺼칠해서 바위 등에
달라붙을 수 있다.

### 마레 유하드라의 알

알은 진주색이며, 탄력이 있는 반투명 껍데기에 둘러싸여 있다.
수년 만에 찾아오는 번식기가 되면 특정 해조화산의
분화구 부근에 모여 교미를 하고 알을 낳는다.

## 크기 비교

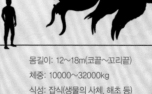

몸길이: 12~18m(코끝~꼬리끝)
체중: 10000~32000kg
식성: 잡식(생물의 사체, 해초 등)
서식지: 해저 화산 부근의 심해

## 정면도(껍질 없음)

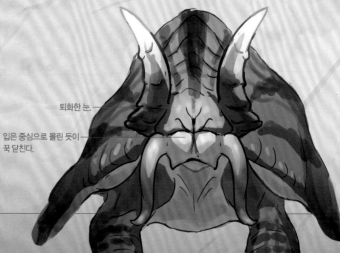

퇴화한 눈.

입은 중심으로 몰린 듯이
꾹 닫힌다.

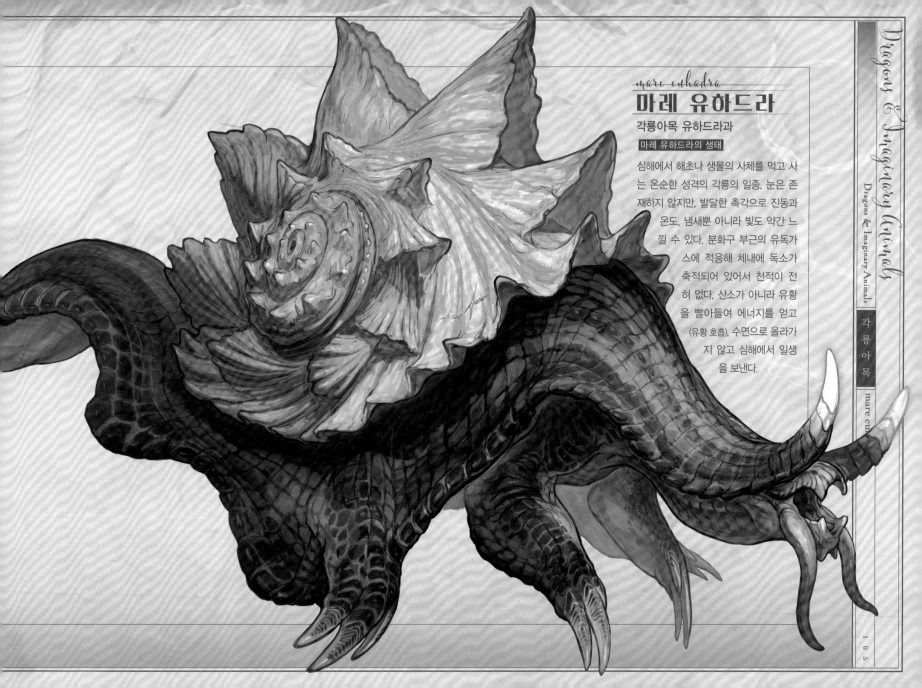

*mare euhadra*

# 마레 유하드라

## 각룡아목 유하드라과

각룡아목 유하드라과

### 마레 유하드라의 생태

심해에서 해초나 생물의 사체를 먹고 사는 온순한 성격의 각룡의 일종. 눈은 존재하지 않지만, 발달한 촉각으로 진동과 온도, 냄새뿐 아니라 빛도 약간 느낄 수 있다. 분화구 부근의 유독가스에 적응해 체내에 독소가 축적되어 있어서 천적이 전혀 없다. 산소가 아니라 유황을 빨아들여 에너지를 얻고 (유황 호흡), 수면으로 올라가지 않고 심해에서 일생을 보낸다.

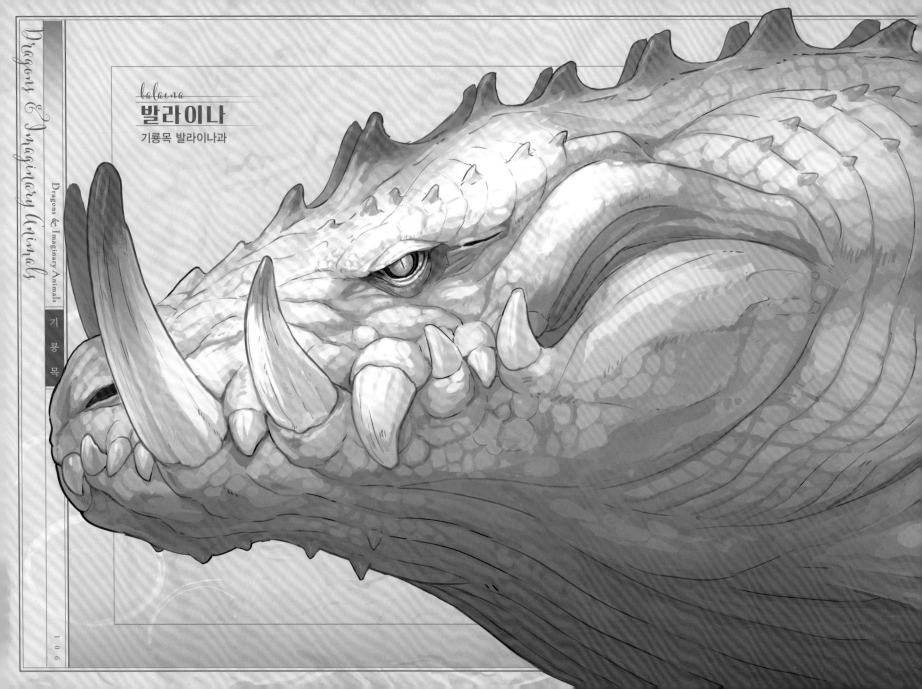

*balaena*

# 발라이나

기룡목 발라이나과

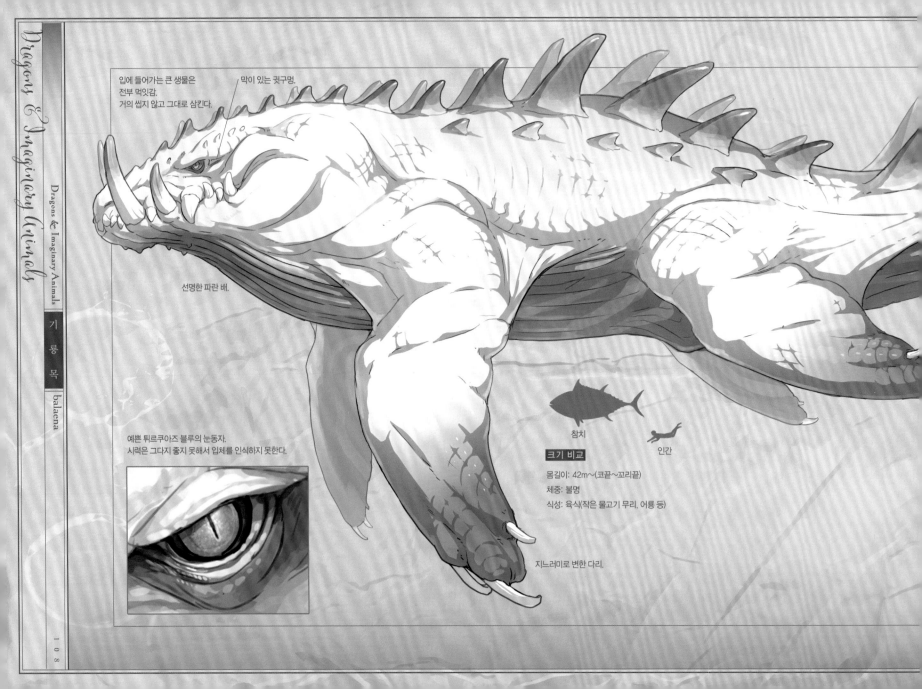

입에 들어가는 큰 생물은
전부 먹잇감.
거의 씹지 않고 그대로 삼킨다.

막이 있는 귓구멍.

선명한 파란 배.

예쁜 튀르쿠아즈 블루의 눈동자.
시력은 그다지 좋지 못해서 입체를 인식하지 못한다.

참치

인간

**크기 비교**

몸길이: 42m〜(코끝〜꼬리끝)
체중: 불명
식성: 육식(작은 물고기 무리, 어룡 등)

지느러미로 변한 다리.

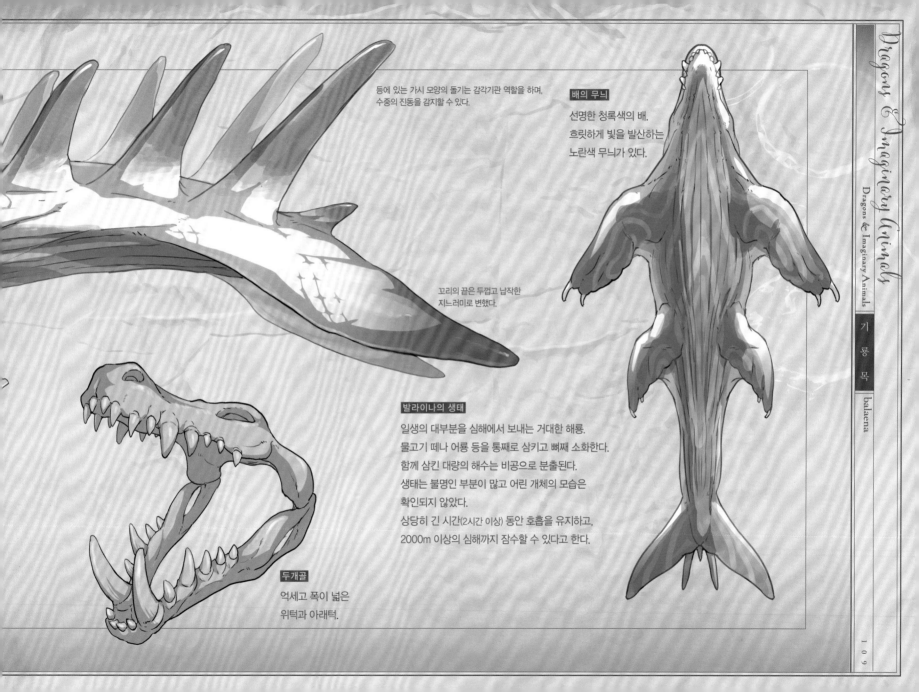

등에 있는 가시 모양의 돌기는 감각기관 역할을 하며,
수중의 진동을 감지할 수 있다.

**배의 무늬**

선명한 청록색의 배.
흐릿하게 빛을 발산하는
노란색 무늬가 있다.

꼬리의 끝은 두껍고 납작한
지느러미로 변했다.

**발라이나의 생태**

일생의 대부분을 심해에서 보내는 거대한 해룡.
물고기 떼나 어룡 등을 통째로 삼키고 뼈째 소화한다.
함께 삼킨 대량의 해수는 비공으로 분출된다.
생태는 불명인 부분이 많고 어린 개체의 모습은
확인되지 않았다.
상당히 긴 시간(2시간 이상) 동안 호흡을 유지하고,
2000m 이상의 심해까지 잠수할 수 있다고 한다.

**두개골**

억세고 폭이 넓은
위턱과 아래턱.

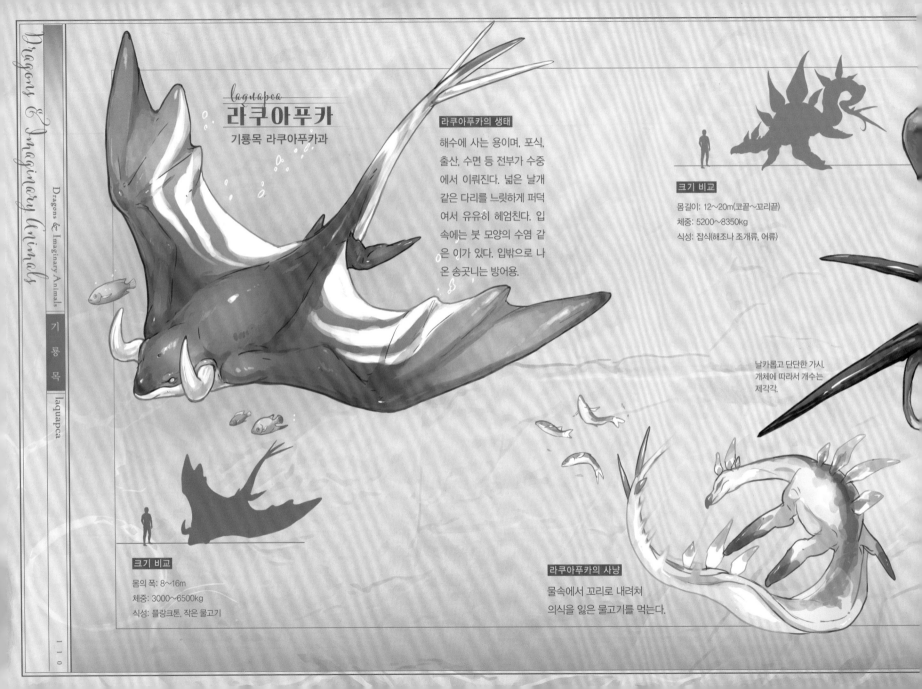

## *laquapca*
# 라쿠아푸카
### 기룡목 라쿠아푸카과

### 라쿠아푸카의 생태

해수에 사는 용이며, 포식, 출산, 수면 등 전부가 수중에서 이뤄진다. 넓은 날개 같은 다리를 느릿하게 퍼덕여서 유유히 헤엄친다. 입속에는 붓 모양의 수염 같은 이가 있다. 입밖으로 나온 송곳니는 방어용.

### 크기 비교

몸길이: 12~20m(코끝~꼬리끝)

체중: 5200~8350kg

식성: 잡식(해조나 조개류, 어류)

날카롭고 단단한 가시. 개체에 따라서 개수는 제각각.

### 크기 비교

몸의 폭: 8~16m

체중: 3000~6500kg

식성: 플랑크톤, 작은 물고기

### 라쿠아푸카의 사냥

물속에서 꼬리로 내려쳐 의식을 잃은 물고기를 먹는다.

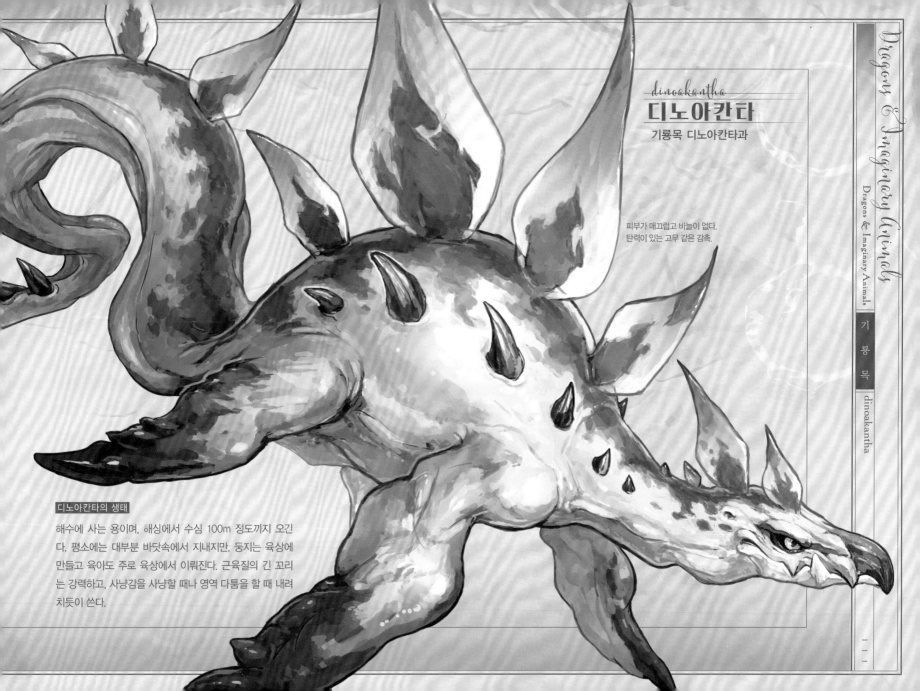

*dinoakantha*

# 디노아칸타

기룡목 디노아칸타과

피부가 매끄럽고 비늘이 없다.
탄력이 있는 고무 같은 감촉.

**디노아칸타의 생태**

해수에 사는 용이며, 해상에서 수심 100m 정도까지 오긴
다. 평소에는 대부분 바닷속에서 지내지만, 둥지는 육상에
만들고 육아도 주로 육상에서 이뤄진다. 근육질의 긴 꼬리
는 강력하고, 사냥감을 사냥할 때나 영역 다툼을 할 때 내려
치듯이 쓴다.

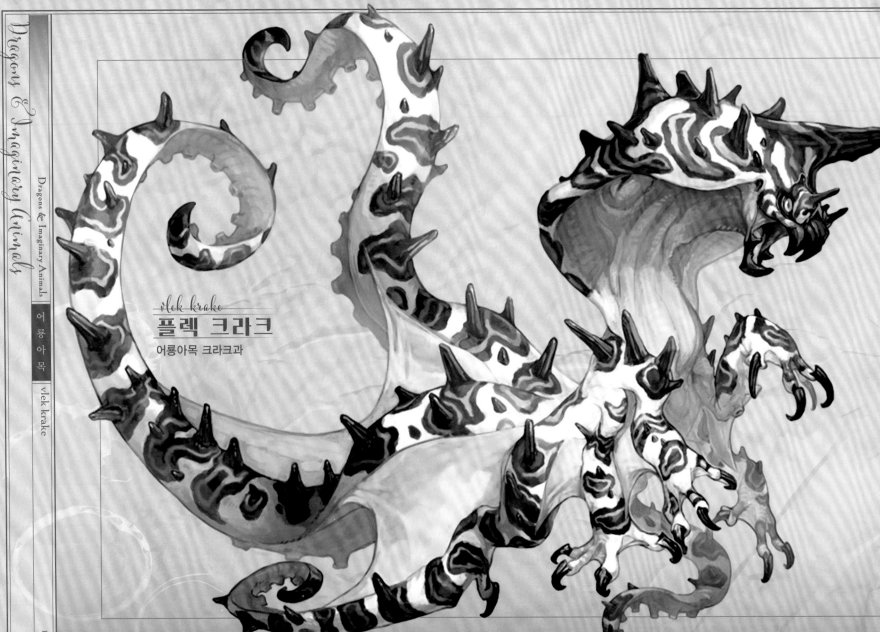

Dragons & Imaginary Animals

어 룽 아 목

vlek krake

*vlek krake*

# 플렉 크라크

어룡아목 크라크과

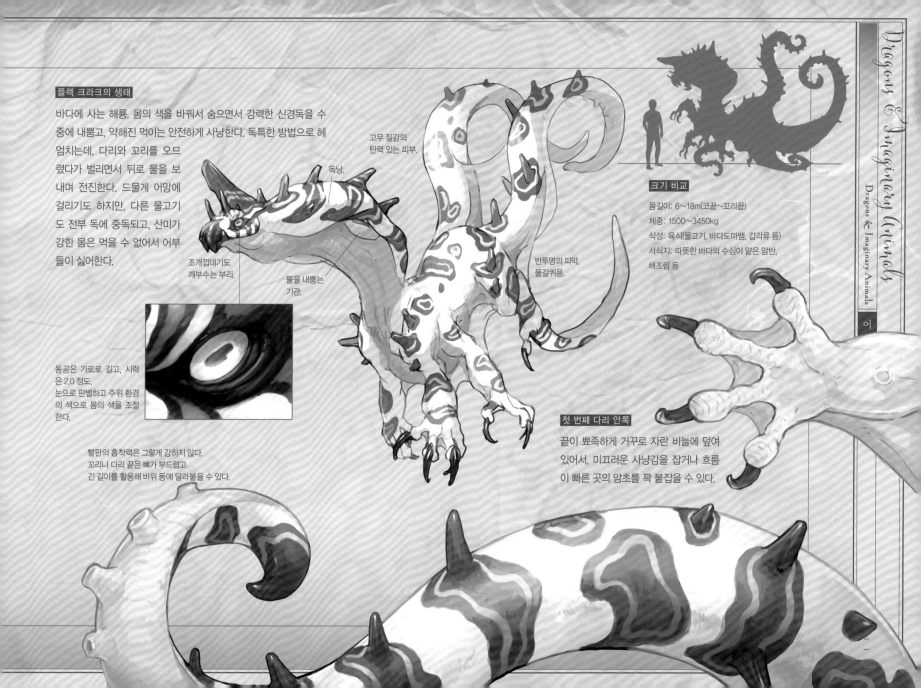

## 플렉 크라크의 생태

바다에 사는 해룡. 몸의 색을 바꿔서 숨으면서 강력한 신경독을 수중에 내뿜고, 약해진 먹이는 안전하게 사냥한다. 독특한 방법으로 헤엄치는데, 다리와 꼬리를 오므렸다가 벌리면서 뒤로 물을 보내며 전진한다. 드물게 어망에 걸리기도 하지만, 다른 물고기도 전부 독에 중독되고, 산미가 강한 몸은 먹을 수 없어서 어부들이 싫어한다.

독낭.

조개껍데기도 깨부수는 부리.

물을 내뿜는 기관.

고무 질감의 탄력 있는 피부.

반투명의 피막. 물갈퀴용.

동공은 가로로 길고, 시력은 2.0 정도.
눈으로 판별하고 주위 환경의 색으로 몸의 색을 조절한다.

빨판의 흡착력은 그렇게 강하지 않다.
꼬리나 다리 끝은 뼈가 부드럽고
긴 길이를 활용해 바위 등에 달라붙을 수 있다.

### 크기 비교

몸길이: 6~18m(코끝~꼬리끝)
체중: 1500~3450kg
식성: 육식(물고기, 바다도마뱀, 갑각류 등)
서식지: 따뜻한 바다의 수심이 얕은 암반, 해조림 등

### 첫 번째 다리 안쪽

끝이 뾰족하게 거꾸로 자란 비늘에 덮여 있어서, 미끄러운 사냥감을 잡거나 흐름이 빠른 곳의 암초를 꽉 붙잡을 수 있다.

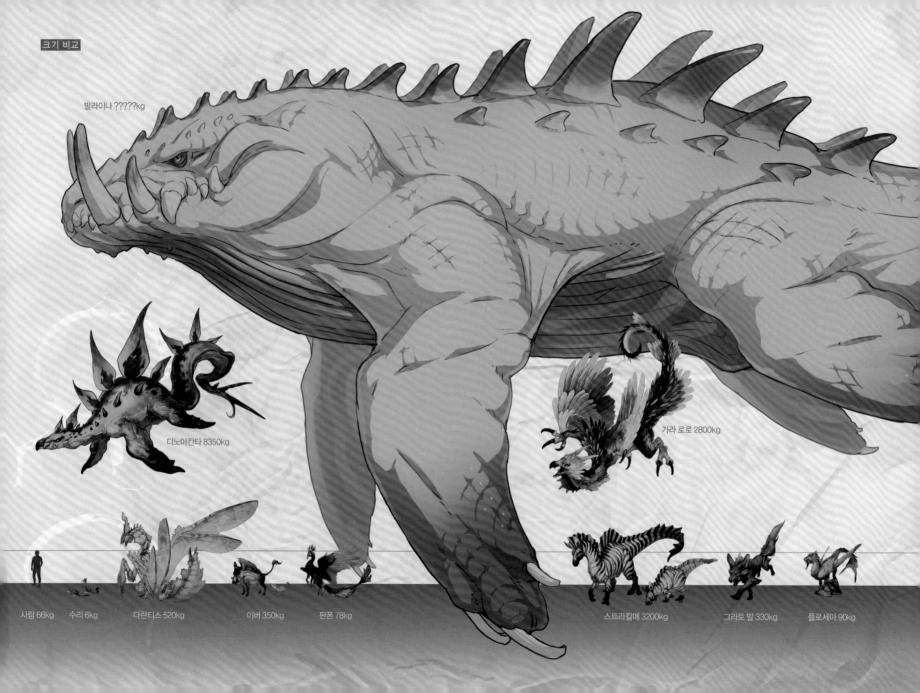

발라이나 ?????kg

디노아칸타 8350kg

가라 로로 2800kg

사람 66kg    수리 6kg    다란티스 520kg    이버 350kg    판폰 78kg    스트라칼메 3200kg    그라토 발 330kg    플로세아 90kg

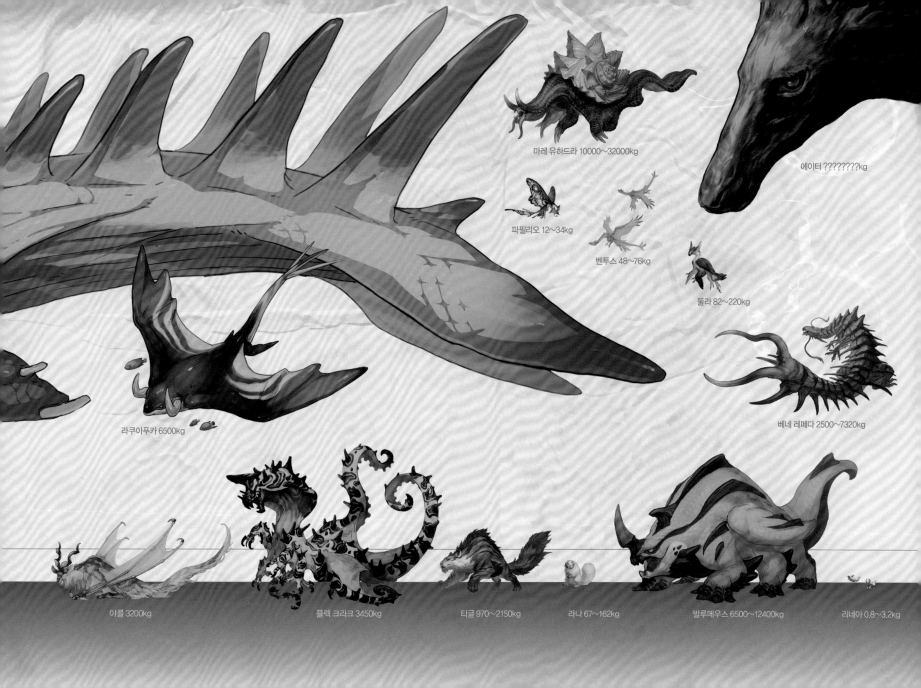

마레 유하드라 10000~32000kg

에이터 ????????kg

파필리오 12~34kg

벤투스 48~76kg

돌라 82~220kg

베네 레페다 2500~7320kg

라쿠아푸카 6500kg

아콜 3200kg

플렉 크라크 3450kg

티글 970~2150kg

라나 67~162kg

발루메우스 6500~12400kg

리네아 0.8~3.2kg

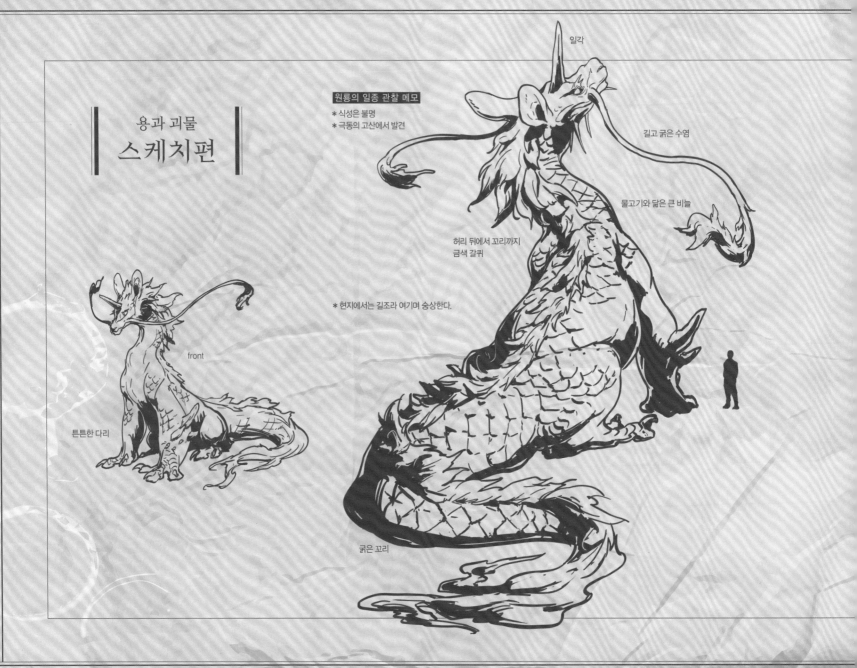

용과 괴물
# 스케치편

원룡의 일종 관찰 메모
* 식성은 불명
* 극동의 고산에서 발견

일각

길고 굵은 수염

물고기와 닮은 큰 비늘

허리 뒤에서 꼬리까지
금색 갈퀴

* 현지에서는 길조라 여기며 숭상한다.

front

튼튼한 다리

굵은 꼬리

원룡의 일종 관찰 메모

* 피부가 무척 단단하고 두껍다
* 자세한 식성은 밝혀지지 않았지만
  바위를 씹고 있는 모습이 포착되었다

굵고 단단한 송곳니와
큰 턱

중량급의 몸

용각아목의 일종

목젖

긴 앞다리

날카로운 발톱

영양분을 축적하는 두꺼운 몸

사막에 사는 식충 동물

체온을 발산하는 큰 귀

모래에 빠지지 않는 납작한 발

전체적으로 부스스한 털

**수룡의 일종 관찰 메모**

* 육식성, 염소, 새 등
* 바위산 등에 서식한다
* 몸의 색은 회색, 오렌지색이 많다

공기의 흐름을 민감하게 감지하는 짧은 수염

지면이 고르지 않아도 굵고 긴 꼬리로 밸런스를 잡아서 안정적인 이동이 가능하다

튼튼하고 두꺼운 앞다리

감추거나 꺼낼 수 있는 날카로운 발톱

기제목의 일종

수컷만 있는 뿔

근육이 발달한 등

붓처럼 질긴 꼬리털

굵은 목 근육

질질 끌릴 정도로 긴 꼬리 길수록 암컷을 유혹하기 쉽다고 한다

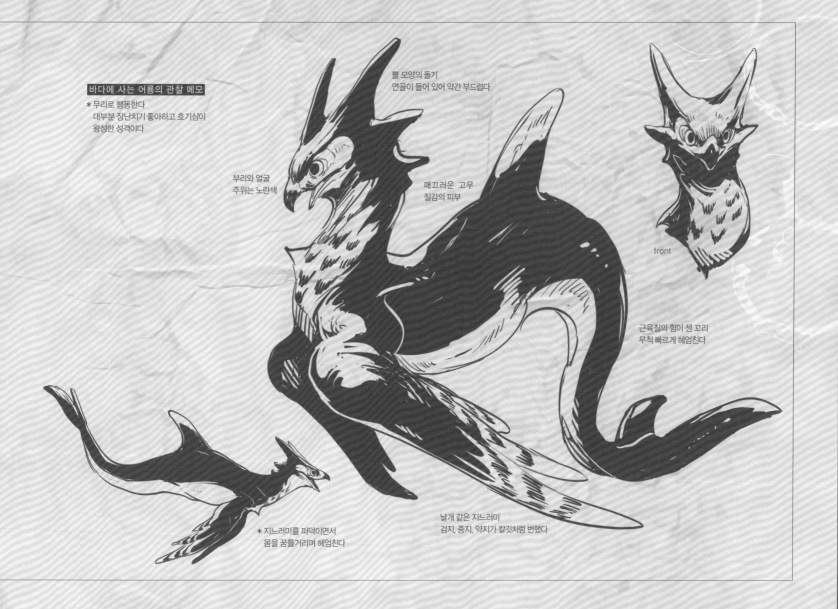

바다에 사는 어룡의 관찰 메모

* 무리로 행동한다
  대부분 장난치기 좋아하고 호기심이
  왕성한 성격이다

뿔 모양의 돌기
연골이 들어 있어 약간 부드럽다

부리와 얼굴
주위는 노란색

매끄러운 고무
질감의 피부

front

근육질의 힘이 센 꼬리
무척 빠르게 헤엄친다

날개 같은 지느러미
검지, 중지, 약지가 칼깃처럼 변했다

* 지느러미를 퍼덕이면서
  몸을 꿈틀거리며 헤엄친다

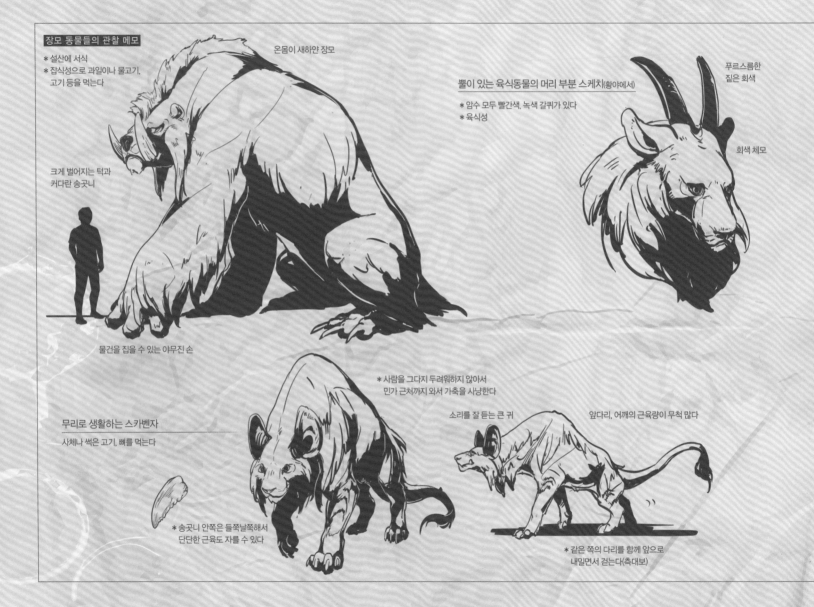

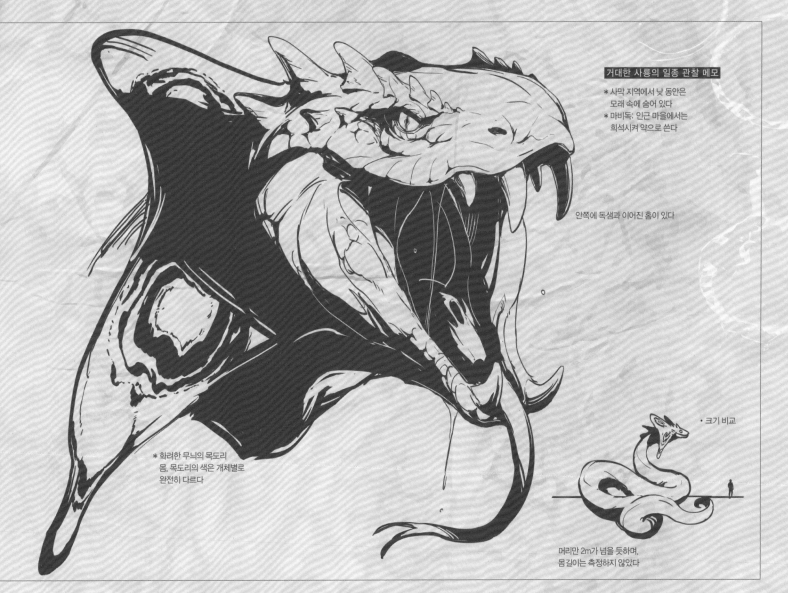

거대한 사룡의 일종 관찰 메모

＊사막 지역에서 낮 동안은
　모래 속에 숨어 있다
＊마비독: 인근 마을에서는
　희석시켜 약으로 쓴다

안쪽에 독샘과 이어진 홈이 있다

＊화려한 무늬의 목도리
　몸, 목도리의 색은 개체별로
　완전히 다르다

• 크기 비교

머리만 2m가 넘을 듯하며,
몸길이는 측정하지 않았다

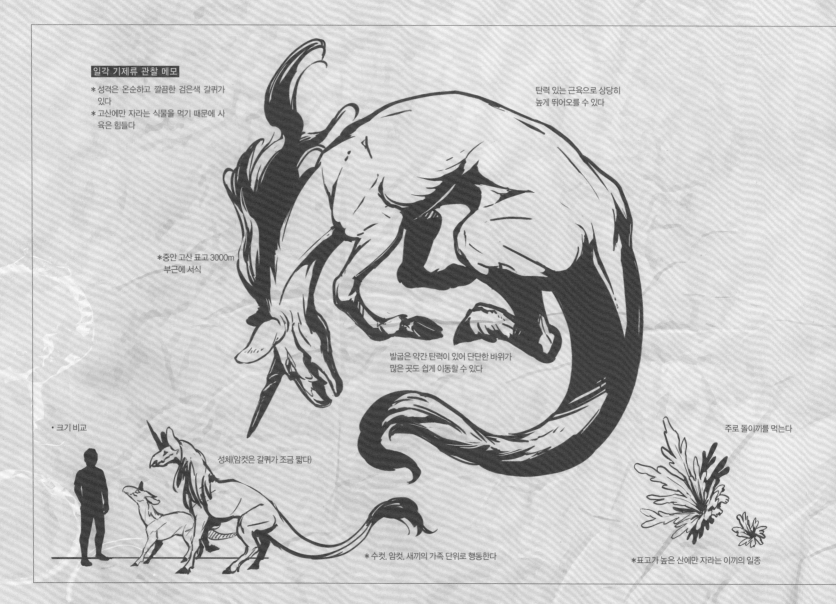

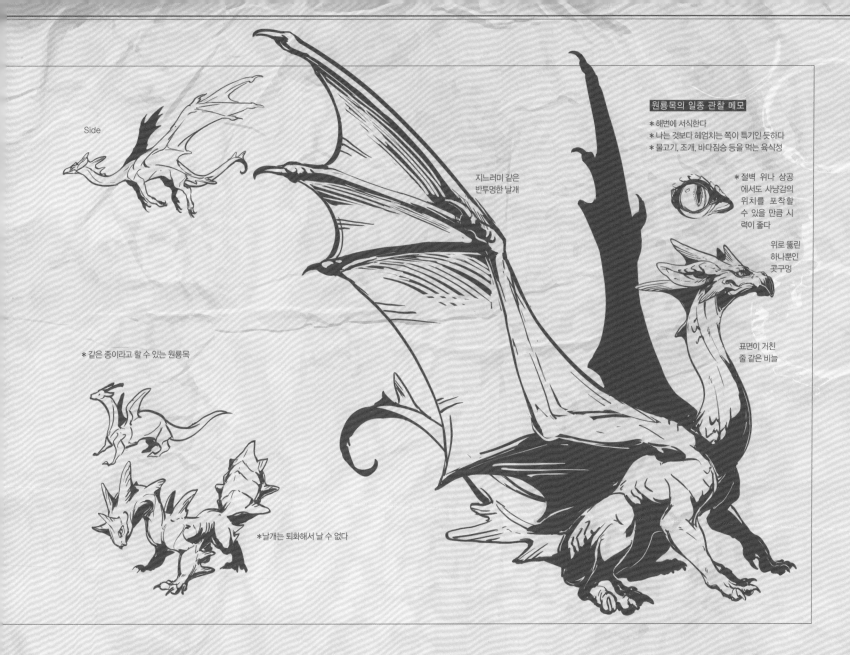

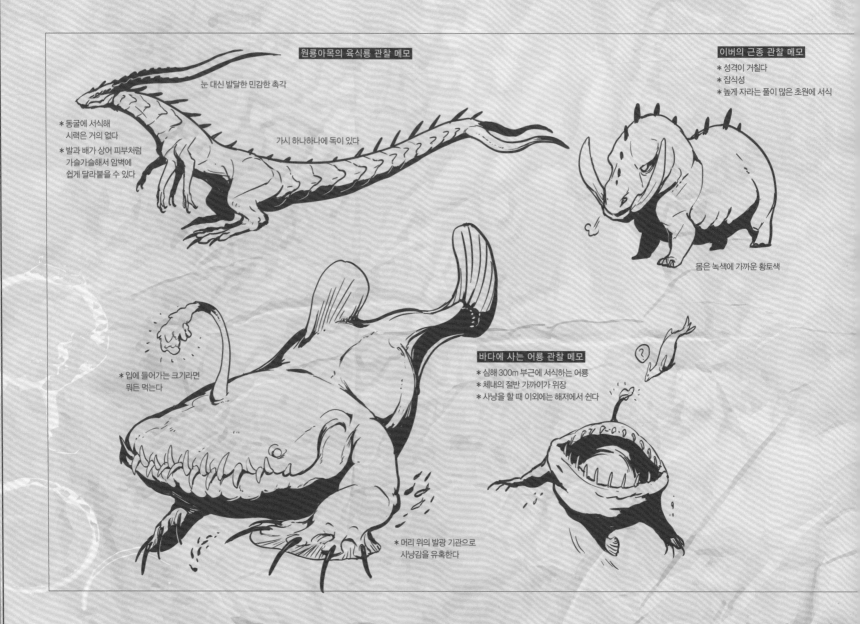

원룡아목의 육식룡 관찰 메모

눈 대신 발달한 민감한 촉각

* 동굴에 서식해
  시력은 거의 없다
* 발과 배가 상어 피부처럼
  가슬가슬해서 암벽에
  쉽게 달라붙을 수 있다

가시 하나하나에 독이 있다

이버의 근종 관찰 메모

* 성격이 거칠다
* 잡식성
* 높게 자라는 풀이 많은 초원에 서식

몸은 녹색에 가까운 황토색

* 입에 들어가는 크기라면
  뭐든 먹는다

바다에 사는 어룡 관찰 메모

* 심해 300m 부근에 서식하는 어룡
* 체내의 절반 가까이가 위장
* 사냥을 할 때 이외에는 해저에서 쉰다

* 머리 위의 발광 기관으로
  사냥감을 유혹한다

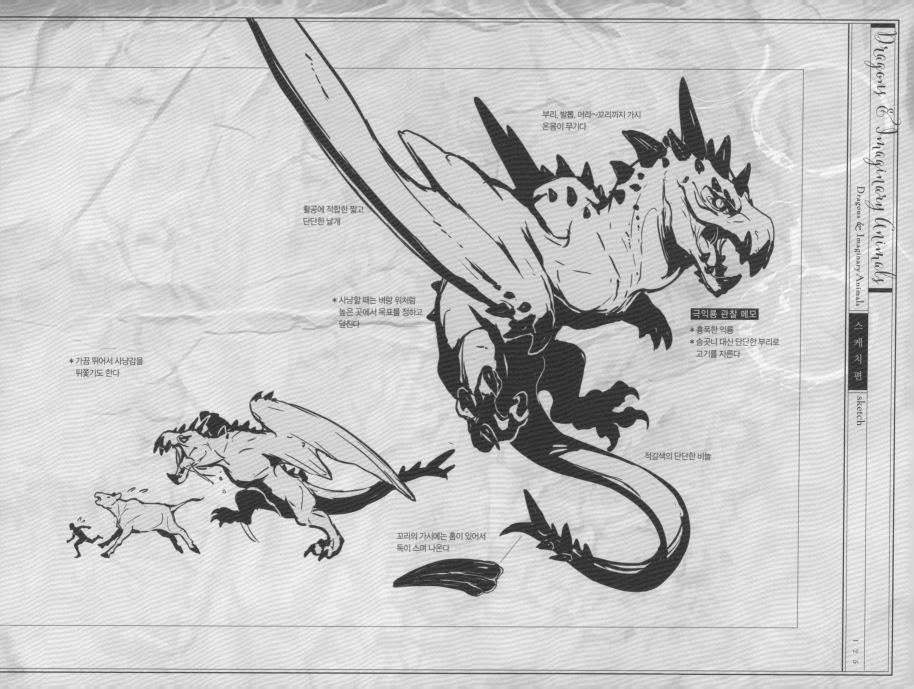

초식 수룡의 관찰 메모

등에 영양을 비축한다

황야에 서식

희귀한 검은 날개 야기의 관찰 메모
* 털은 무척 감촉이 좋아 고가로 거래된다
* 그 탓에 남획되었고 본래 번식 기회도 쉽
  지 않은 데다 다른 생물에게 포식되므로
  점점 개체수가 줄어든다

우열을 가리는 용도인 날개
거의 날지 않는다

벨벳 같은
검고 긴 털

* 일부 지역에서는
  가축화되었다고
  한다

하얗고 긴 털

개와 비슷한 크기

나뭇잎을 능숙하게
잡는 긴 혀

* 느릿하게 유유자적
  걷는다

* 키가 큰 나무가 있는
  평원에 서식

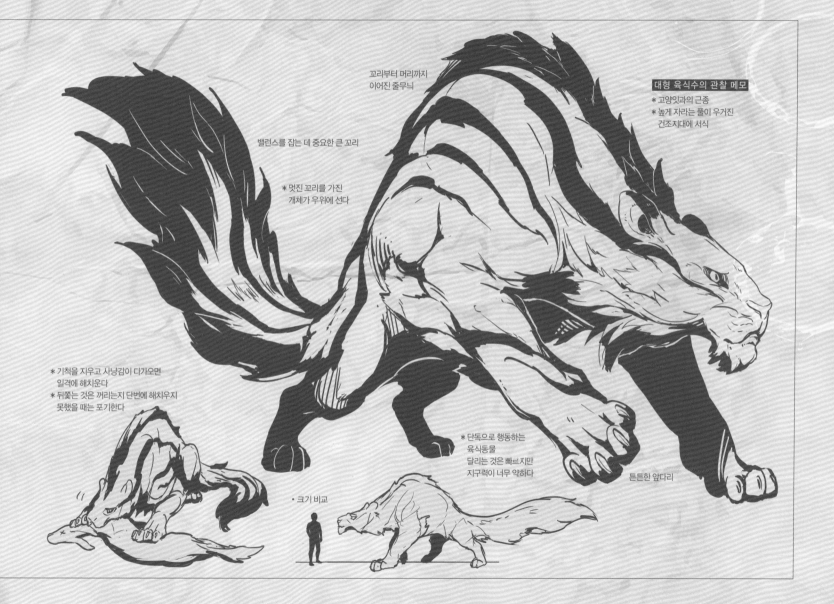

꼬리부터 머리까지
이어진 줄무늬

**대형 육식수의 관찰 메모**
* 고양잇과의 근종
* 높게 자라는 풀이 우거진
  건조지대에 서식

밸런스를 잡는 데 중요한 큰 꼬리

* 멋진 꼬리를 가진
  개체가 우위에 선다

* 기척을 지우고 사냥감이 다가오면
  일격에 해치운다
* 뒤쫓는 것은 꺼리는지 단번에 해치우지
  못했을 때는 포기한다

* 단독으로 행동하는
  육식동물
  달리는 것은 빠르지만
  지구력이 너무 약하다

튼튼한 앞다리

• 크기 비교

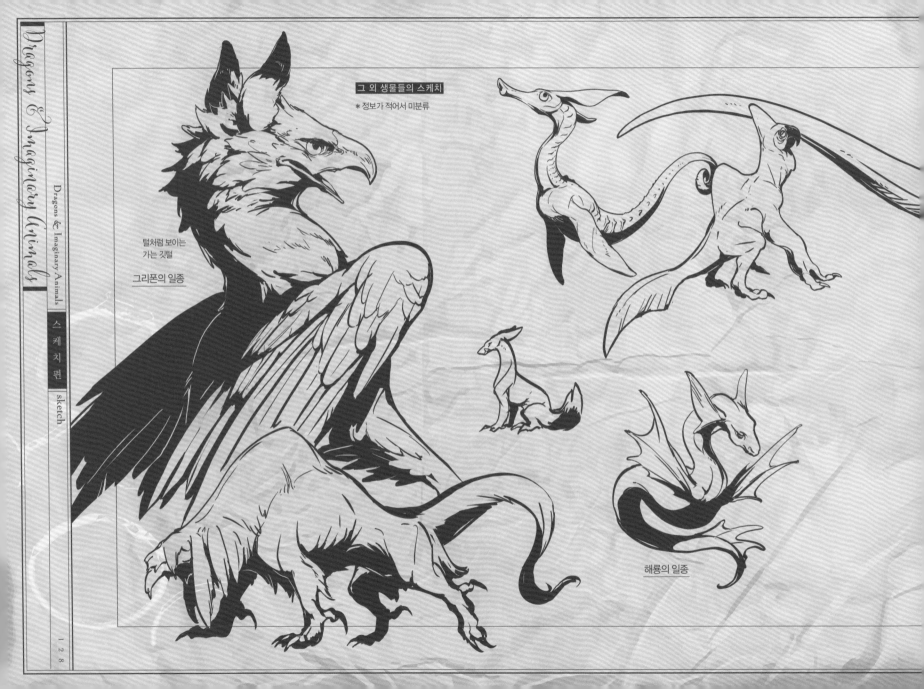

그 외 생물들의 스케치

＊정보가 적어서 미분류

털처럼 보이는
가는 깃털

그리폰의 일종

해룡의 일종

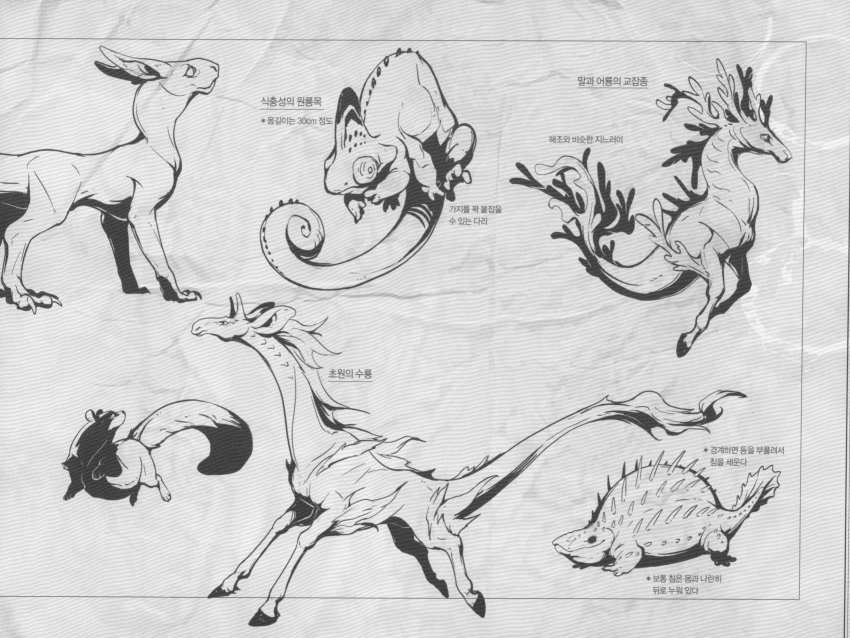

식충성의 원룡목
*몸길이는 30cm 정도

말과 어룡의 교잡종

해조와 비슷한 지느러미

가지를 꽉 붙잡을
수 있는 다리

초원의 수룡

* 경계하면 등을 부풀려서
침을 세운다

* 보통 침은 몸과 나란히
뒤로 누워 있다

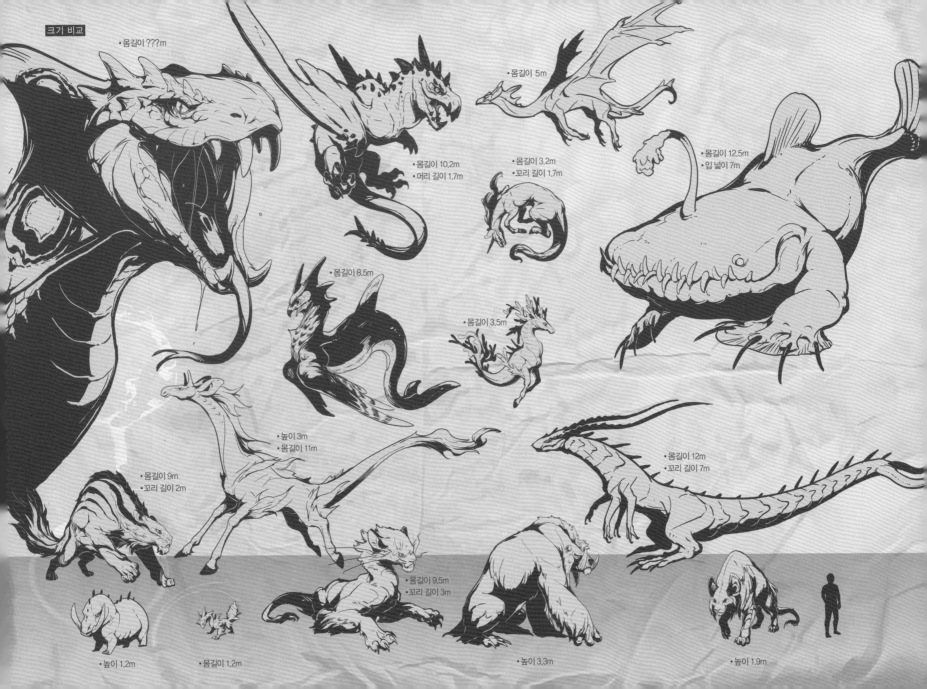

크기 비교

- 몸길이 ???m
- 몸길이 10.2m
- 머리 길이 1.7m
- 몸길이 5m
- 몸길이 3.2m
- 꼬리 길이 1.7m
- 몸길이 12.5m
- 입 넓이 7m
- 몸길이 8.5m
- 몸길이 3.5m
- 높이 3m
- 몸길이 11m
- 몸길이 9m
- 꼬리 길이 2m
- 몸길이 12m
- 꼬리 길이 7m
- 몸길이 9.5m
- 꼬리 길이 3m
- 높이 1.2m
- 몸길이 1.2m
- 높이 3.3m
- 높이 1.9m

# Chapter 3
## Interview & Creature Making

'도쿄 CREATURES', '용과 괴물 도감'은 어떻게 탄생했는가.

저자인 야마무라 레 작가의 인터뷰와 크리처 메이킹 해설부터

다양한 환상 동물의 창작 경위를 밝힌다.

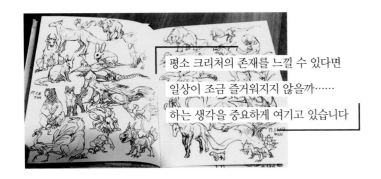

평소 크리처의 존재를 느낄 수 있다면
일상이 조금 즐거워지지 않을까……
하는 생각을 중요하게 여기고 있습니다

# Interview

## 야마무라 레
Le Yamamura

Twitter 계정
@goma_lee

기상천외한 크리처는 어떻게 탄생했을까?
작가 야마무라 레에게 창작 계기와 방법에 대해서
물어보았다.

크리처 디자이너, 일러스트레이터. 생물 전반을 애호하고, 매일 가상 생물의 생태를 구상하고 디자인한다. 직접 착안한 '#東京CREATURES' 태그로 오리지널 작품을 투고해 인기를 끌었다. 저서로는 《판타지 캐릭터 일러스트 테크닉》(공저/한스미디어), 동인지로는 《용과 괴물 도감》 등이 있다.

—— 언제부터 그림을 그리기 시작하셨습니까?

어릴 때부터 그림 그리는 것을 좋아했습니다. 초등학교에 입학할 무렵에 '포켓몬스터 레드(닌텐도)'를 엄청 좋아했고, 따라 그린 것이 계기였습니다. 그림을 제대로 그릴 수 있게 된 것은 아주 최근으로, 게임 회사에 취직한 이후의 일인데, 그림을 시작했을 무렵부터 사람보다도 동물이나 몬스터만 그렸던 것으로 기억합니다. 어린 시절부터 주변에 있는 생물을 잡거나 키우고, 도감을 열심히 읽을 정도로 생물을 좋아했다는 것과 판타지 세계관의 게임과 책을 좋아했던 것이 합쳐져 이렇게 되지 않았을까…… 지금 떠올려보면 그런 것 같습니다.

—— 일러스트 제작 기술은 어디서 배우셨습니까?

고등학교에 미술 코스가 있어서 데생 등의 기초를 어느 정도 배웠습니다. 디지털 도구 사용법은 대학교에 들어가서 독학으로 배웠고, 게임 회사에서 업무를 처리하면서도 배우고, 스터디에 참여하기도 했습니다.

—— 사용하는 도구를 가르쳐주세요.

Adobe Photoshop CS6를 메인으로 쓰고, 밑색 작업에 CLIP STUDIO PAINT를 주로 사용합니다. 그리고 복잡한 뿔을 그릴 때는 Blender3D로 미리 만들어보기도 합니다.

—— 이 책의 베이스가 되었던 동인지 《용과 괴물 도감》은 어떻게 제작하게 되셨습니까?

처음에는 일러스트를 웹에 투고하면서 전부 모아서 보면 어떨까 하고 생각했습니다. 옛날부터 생물 도감을 좋아해서 단순한 일러스트 작품집이 아닌 설정도 들어간 도감을 만들었습니다. 가장 힘들었던 것은 페이지 구성이나 배치였고, 일러스트 소재가 많았던 만큼 오래 고민했습니다. 고심했던 것은 112페이지의 '플렉 크라크'인데, 모티브인 푸른점문어와 용의 특징을 잘 조합했다고 생각합니다. 다리와 꼬리를 합치면 8개라는 점과 실루엣이 문어를 잘 나타내고 있고, 검은자위가 실제 문어처럼 가로로 길고, 입도 실물을 최대한 구현한 점 등 전부 마음에 드는 포인트입니다.

—— '도쿄 CREATURES'는 Twitter 해시태그를 사용한 연작 투고 기획이었다고 들었는데, 착안하게 된 계기가 있습니까?

옛날부터 지하철 등으로 이동 중에 창밖을 바라보면서 드래곤과 동물을 나란히 두고 비교하곤(상상하곤) 했는데, 그것이 아이디어의 발단이었습니다. 일상과 이세계의 생물이 실제로 같은 공간에 있으면 재미있겠다 싶은 생각으로 시작한 것이 '도쿄 CREATURES'입니다. 그림을 보고 끝이 아니라 일상생활 속에서도 크리처의 존재를 느낄 수 있다면, 일상이 조금 즐거워질지도 모른다는 마음으로 계속 그렸습니다.

—— '도쿄 CREATURES'에서 특히 마음에 드셨던 크리처는 무엇입니까?

32페이지의 '누에'일까요. 그리는 것도 즐거웠고, 색감과 생김새, 앞다리가 길고 튼튼한 허리, 낮은 체형이 좋아하는 포인트입니다. '사실은 요괴도 중세계의 생물이었을지도 몰라?' 하고 상상하면 즐거워서, 그런 의미로도 마음에 듭니다.

—— 판타지 세계관을 좋아한다고 하셨는데, 신화나 전승 등에서 영감을 얻었던 적이 있습니까?

최근에는 신과 요괴 도감을 보는 데 흠뻑 빠졌습니다. 이전부터 일본의 모든 이상한 현상에는 신이나 요괴가 관련되어 있는 것이 분명하다고 여기는 문화가 좋아서, '도쿄 CREATURES'에 적지 않게 그런 영향이 들어 있다고 생각합니다.

—— 그 외 영향을 받았던 작가나 크리에이터가 있다면(혹은 작품이 있다면) 가르쳐주세요.

세계관으로 말하면 《반지의 제왕》 등의 J.R.R. 톨킨 작품과 《린 계곡의 로한Rowan of Rin》 시리즈(저자 에밀리 로다Emily Rodda), 《정령의 수호자精霊の守り人》(저자 우에하시 나호코上橋菜穂子) 같은 판타지 소설과 아동문학의 영향이 크다고 생각합니다. 스케치는 《젤다의 전설》 시리즈(닌텐도), 《포켓몬스터》 시리즈(닌텐도), 《드래곤 퀘스트》 시리즈(스퀘어에닉스) 등의 데포르메로 표현된 몬스터가 등장하는 게임의 영향도 적지 않

다고 생각합니다. 작가로는 영화 《스타워즈》 등의 크리처 디자인을 했던 테릴 위틀래치Terryl Whitlatch의 작품을 만났던 충격이 지금도 생생합니다. 그녀 덕분에 게임 같은 디자인의 재미는 물론이고, 생물로서의 설득력을 더하는 것이 목표가 되었습니다. 하지만 옛날부터 계속 영향을 받아왔던 것은 실존하는 생물(특히 곤충)의 형태와 색입니다.

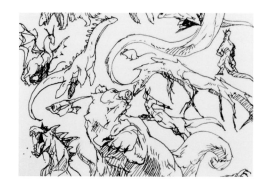

—— 특히 좋아하는 동물이 있으십니까?
개와 비슷한 동물입니다. 늑대. 승냥이 그리고 개는 아니지만 하이에나입니다. 탄탄한 직선적인 몸과 얼굴 생김새가 저마다 멋있고, 동작과 무리 지어 행동하는 모습도 좋아하는 포인트입니다. 그중에서도 하이에나는 완전히 취향저격인데, 특히 입모양을 가장 좋아하고 튼튼한 턱, 폭이 넓은 이와 혀는 정말 최고입니다! 일러스트 제작의 관점에서는 특정 동물보다 실존하는 다양한 생물을 참고해 새로운 생물을 만드는 것이 특기라는 느낌입니다. 참고로 고양이를 그리는 것이 서툽니다. 개를 키우고 있어서 그런지 아무래도 분위기가 개처럼 되고 맙니다(웃음).
—— 동물의 생태와 신체 구조는 어떤 방식으로 공부하셨습니까?
폭넓게 연구, 공부한다기보다 그리고 싶은 것이 생겼을 때 그 생물에 대해서 꼼꼼히 조사합니다. 웹에서 그리려는 생물의 움직이는 이미지와 영상 혹은 해부학 자료를 검사하고, 물론

나중에는 책을 참고하거나 실물을 볼 수 있는 동물원 등에 가봅니다. 아는 생물의 폭을 늘리고 싶을 때는 계속 도감을 뒤적입니다.
—— 크리처를 그릴 때의 요령이 있다면 가르쳐주세요.
어떤 생물로 만들고 싶은가를 우선 간단하게 설정하는 것이 중요합니다. 모티브와 서식처 등의 간단한 테마를 정하고, 각각의 요소를 떠올리면 아이디어를 정리하기 쉬워집니다. 테마에 맞는 요소를 베이스로 생물의 일부분을 덧붙이고, 캐릭터 특징을 설명해 나가는 느낌입니다. 예를 들면 31페이지의 '도게이카리'는 '안절부절못하는 생물(테마) → 성격이 거칠다 → 뽀족뽀족하다 → 분노 → 빨간색'과 같은 식으로 연상하면서 만들었습니다. 그런 다음 가상의 생물을 실감나게 표현할 수 있게 '실존하는 생물을 참고'합니다. 만들고 싶은 크리처의 이미지에 맞는 원하는 부분을 가진 생물을 찾고, 적당한 형태로 변형해서 섞는 식입니다. 예를 들면 바다에 사는 용의 일종이라면 다리에 악어, 날개는 비늘, 물고기를, 실루엣은 돌고래를 참고합니다. 또한 용을 그릴 때의 포인트는 용의 이미지가 노골적으로 드러나지 않게 하는 것입니다. '몬스터와 적'이 아니라 '생물'로서의 용을 표현하는 것도 중요합니다. 용이라는 캐릭터의 이미지가 살아나는 디자인을 목표로 삼고 설정하는 것이 독창성으로 이어진다고 생각합니다.

—— 만약 다음 작품을 만든다면 어떤 테마에 도전하고 싶으십니까?

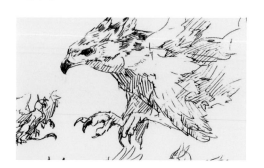

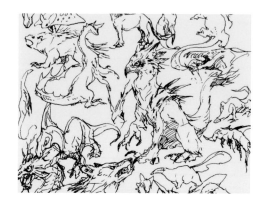

어떤 지역에서 신으로 추앙받거나 전설의 생물로 알려진 민화 속의 생물 시리즈 같은 것을 만들어보고 싶습니다. 그리고 제가 만든 크리처들이 등장하는 게임 화면 느낌의 그림을 그리는 것도 괜찮을 것 같습니다. 실제로 에픽게임즈의 언리얼 엔진4(UE4라는 약칭으로 통하는 게임 제작용 엔진) 등에 직접 만든 3D 모델을 배치하고 이리저리 돌려보는 것도 해보고 싶습니다.
—— 앞으로의 활동 예정과 이후에 해보고 싶은 일이 있다면 가르쳐주세요.
그림으로 완성하기보다 크리처를 디자인하는 것이 특기이자 좋아하는 일이므로, 이후에는 한층 더 진지하게 크리처 디자이너로 일해 보고 싶습니다. 또한 창작활동도 계속 이어가면서 직접 만든 책자를 출품도 하고, 언젠가 개인전을 열 수 있으면 좋겠다 하고 생각 중입니다. 지금까지 2D 일러스트가 메인이었지만, 3D CG 모델 제작법을 배우고, 영상 쪽의 캐릭터 디자인에도 도전하고 싶습니다. 다양한 매체에서 크리처 디자인을 할 수 있도록 노력하겠습니다.

편성 : (주)C-Garden

# Creature
# Making

귀엽고 멋진 다양한 크리처를 디자인하려면 어떤 점에 주의하면 좋은지. 저자인 야마무라 레가 진화하는 크리처를 구체적인 예로 설명합니다.

'판타지', '마법'을 적용한 세 가지 크리처를 예로 창작을 할 때 생각했던 것과 디자인에 대해서 설명합니다. 세 가지 크리처는 한 종류의 크리처가 진화하는 모습으로 귀여운 제1형태부터, 조금 진화한 제2형태, 멋진 최종 형태인 제3형태로 진화합니다. 진화·성장하는 크리처를 만들 때의 요령도 전해드립니다.

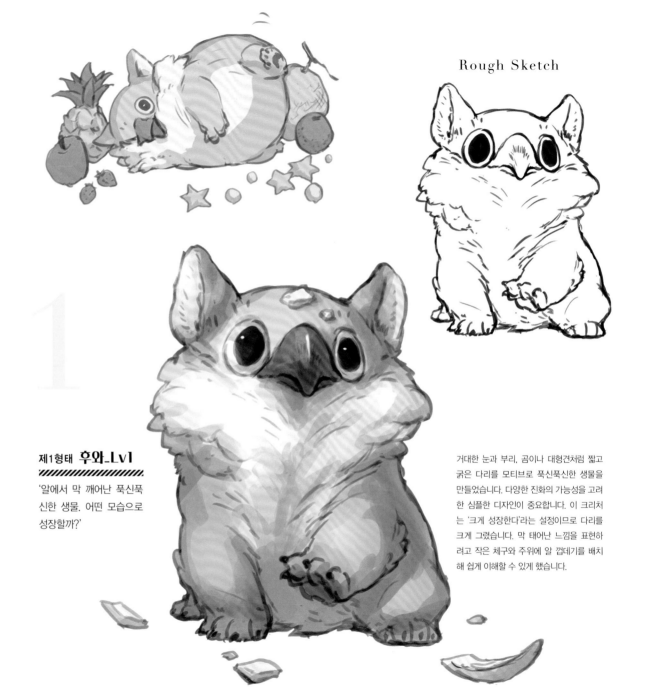

Rough Sketch

### 제1형태 후와_Lv1
//////////////////////////

'알에서 막 깨어난 푹신푹신한 생물. 어떤 모습으로 성장할까?'

거대한 눈과 부리, 곰이나 대형견처럼 짧고 굵은 다리를 모티브로 푹신푹신한 생물을 만들었습니다. 다양한 진화의 가능성을 고려한 심플한 디자인이 중요합니다. 이 크리처는 '크게 성장한다'라는 설정이므로 다리를 크게 그렸습니다. 막 태어난 느낌을 표현하려고 작은 체구와 주위에 알 껍데기를 배치해 쉽게 이해할 수 있게 했습니다.

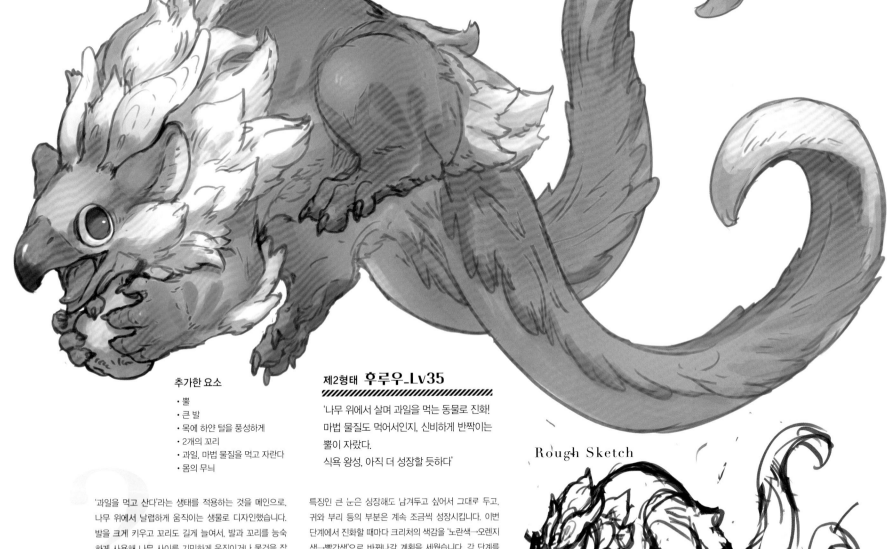

**추가한 요소**

- 뿔
- 큰 발
- 목에 하얀 털을 풍성하게
- 2개의 꼬리
- 과일, 마법 물질을 먹고 자란다
- 몸의 무늬

## 제2형태 **후루우_Lv35**

'나무 위에서 살며 과일을 먹는 동물로 진화!
마법 물질도 먹어서인지, 신비하게 반짝이는
뿔이 자랐다.
식욕 왕성, 아직 더 성장할 듯하다'

### Rough Sketch

'과일을 먹고 산다'라는 생태를 적용하는 것을 메인으로,
나무 위에서 날렵하게 움직이는 생물로 디자인했습니다.
발을 크게 키우고 꼬리도 길게 늘여서, 발과 꼬리를 능숙
하게 사용해 나무 사이를 기민하게 움직이거나 물건을 잡
을 거라고 상상할 수 있는 디자인을 목표로 했습니다. 최
종 진화인 제3단계가 남아 있어서 심플한 실루엣이 유지
되도록 눈에 띄게 차이 나는 요소는 줄였습니다. 다만 제
1단계와의 차이는 구분하기 쉬운 편이 좋으므로, 다른 포
인트도 만들었습니다.

특징인 큰 눈은 성장해도 남겨두고 싶어서 그대로 두고,
귀와 부리 등의 부분은 계속 조금씩 성장시킵니다. 이번
단계에서 진화할 때마다 크리처의 색감을 '노란색→오렌지
색→빨간색'으로 바꿔나갈 계획을 세웠습니다. 각 단계를
거칠 때마다 점차 짙은 색이 된다는 규칙성을 더하면 진화
의 흐름을 쉽게 예측할 수 있을 것으로 생각했습니다. 규
칙이 겉모습으로 나타날 수 있도록, 예를 들어 '장수하는
개체는 더 짙은 빨간색이겠지' 하고 상상할 수 있게 되는
것입니다.

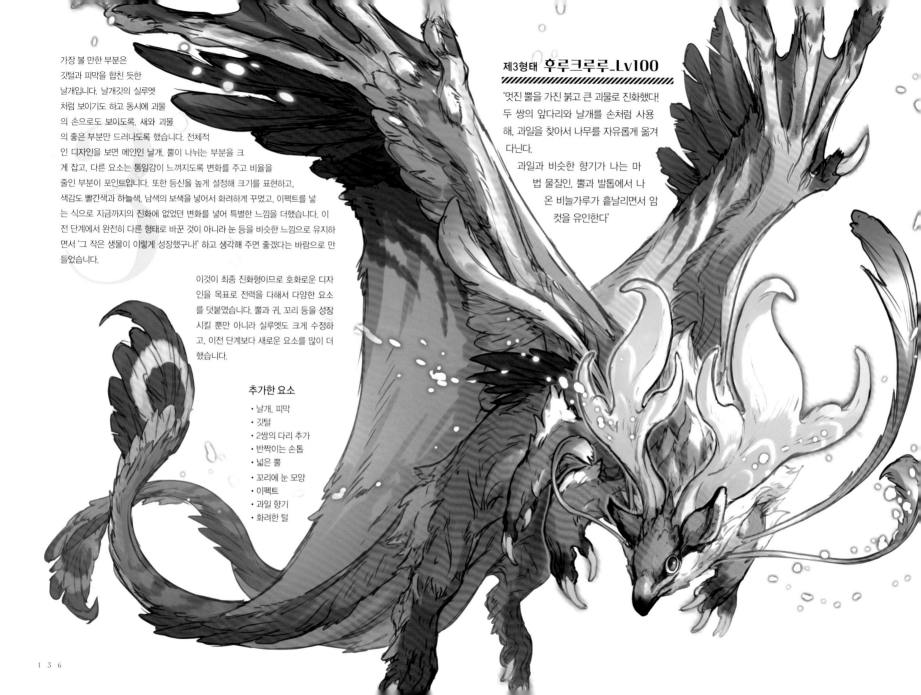

가장 볼 만한 부분은
깃털과 피막을 합친 듯한
날개입니다. 날개깃의 실루엣
처럼 보이기도 하고 동시에 괴물
의 손으로도 보이도록, 새와 괴물
의 좋은 부분만 드러나도록 했습니다. 전체적
인 디자인을 보면 메인인 날개, 뿔이 나뉘는 부분을 크
게 잡고, 다른 요소는 통일감이 느껴지도록 변화를 주고 비율을
줄인 부분이 포인트입니다. 또한 등신을 높게 설정해 크기를 표현하고,
색감도 빨간색과 하늘색, 남색의 보색을 넣어서 화려하게 꾸몄고, 이펙트를 넣
는 식으로 지금까지의 진화에 없었던 변화를 넣어 특별한 느낌을 더했습니다. 이
전 단계에서 완전히 다른 형태로 바꾼 것이 아니라 눈 등을 비슷한 느낌으로 유지하
면서 '그 작은 생물이 이렇게 성장했구나!' 하고 생각해 주면 좋겠다는 바람으로 만
들었습니다.

이것이 최종 진화형이므로 호화로운 디자
인을 목표로 전력을 다해서 다양한 요소
를 덧붙였습니다. 뿔과 귀, 꼬리 등을 성장
시킬 뿐만 아니라 실루엣도 크게 수정하
고, 이전 단계보다 새로운 요소를 많이 더
했습니다.

### 추가한 요소

- 날개, 피막
- 깃털
- 2쌍의 다리 추가
- 반짝이는 손톱
- 넓은 뿔
- 꼬리에 눈 모양
- 이펙트
- 과일 향기
- 화려한 털

## 제3형태 **후루크루루_Lv100**

'멋진 뿔을 가진 붉고 큰 괴물로 진화했다!
두 쌍의 앞다리와 날개를 손처럼 사용
해, 과일을 찾아서 나무를 자유롭게 옮겨
다닌다.
과일과 비슷한 향기가 나는 마
법 물질인, 뿔과 발톱에서 나
온 비늘가루가 흩날리면서 암
컷을 유인한다'

## Rough Sketch

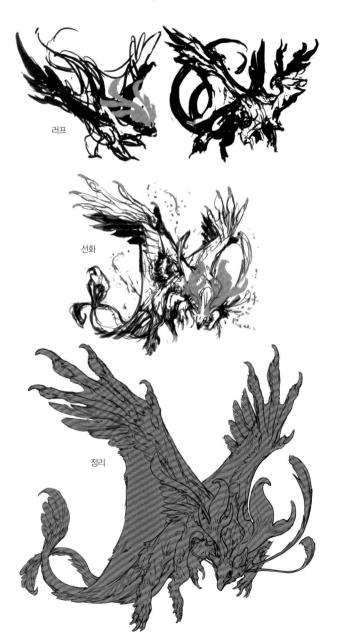

러프

선화

정리

진화하는 크리처를 구상할 때는 세 가지 디자인 요소를 1:3:10 정도의 비율로 파워업하는 것을 추천합니다. 디자인 요소는 몸의 크기도 좋고, 색, 다리나 꼬리, 날개, 발톱 등의 형태와 수 등 최종 진화에서 한층 달라진 느낌으로 변화시키면 인상적으로 완성할 수 있습니다. 그 크리처를 처음 보는 사람에게 매력이 확실하게 전달되는 디자인을 우선합니다. 본 사람이 작가의 특징을 알아차리거나 크리처가 살아 있는 모습을 상상할 수 있게 된다면 분명 기쁠 것입니다.

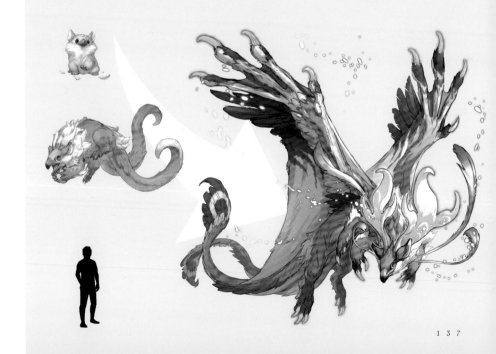

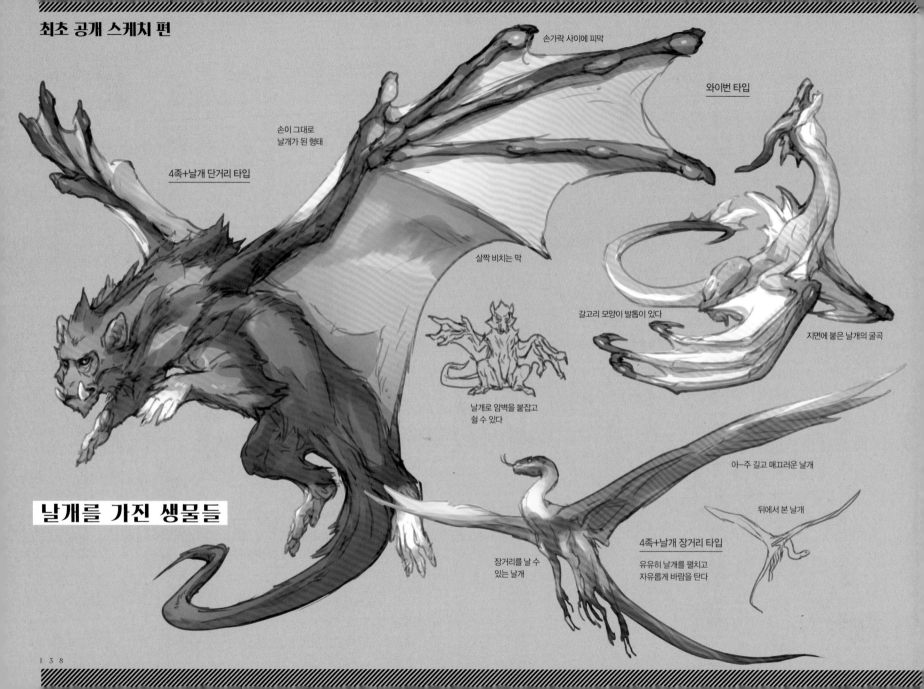

손가락 사이에 피막

와이번 타입

손이 그대로
날개가 된 형태

4족+날개 단거리 타입

살짝 비치는 막

갈고리 모양이 발톱이 있다

지면에 붙은 날개의 굴곡

날개로 암벽을 붙잡고
쉴 수 있다

# 날개를 가진 생물들

아―주 길고 매끄러운 날개

뒤에서 본 날개

장거리를 날 수
있는 날개

4족+날개 장거리 타입

유유히 날개를 펼치고
자유롭게 바람을 탄다

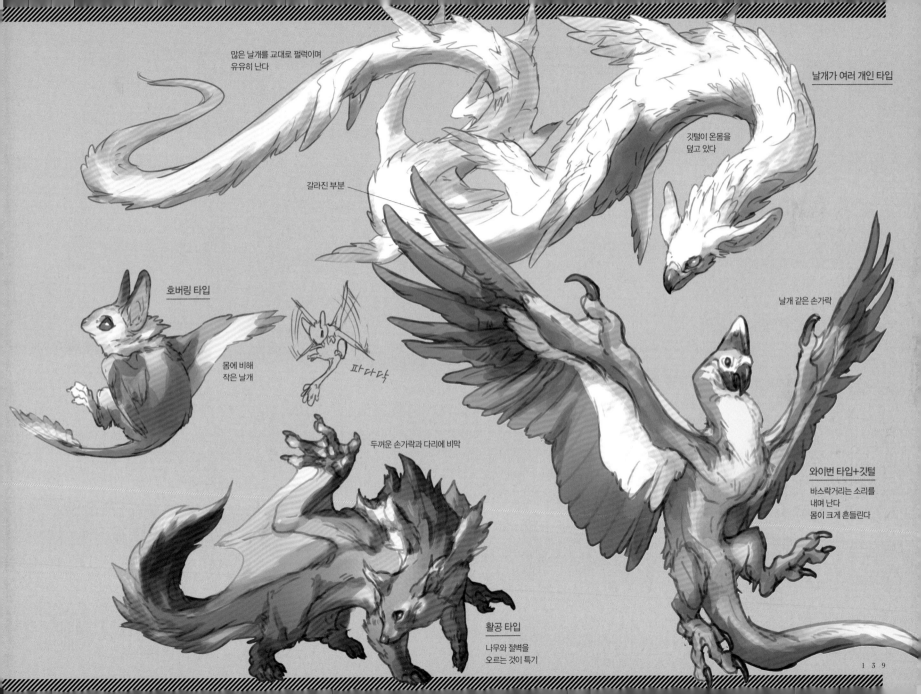

많은 날개를 교대로 펄럭이며
유유히 난다

날개가 여러 개인 타입

갈라진 부분

깃털이 온몸을
덮고 있다

호버링 타입

몸에 비해
작은 날개

파다다

날개 같은 손가락

두꺼운 손가락과 다리에 비막

와이번 타입+깃털

바스락거리는 소리를
내며 난다
몸이 크게 흔들린다

활공 타입

나무와 절벽을
오르는 것이 특기

139

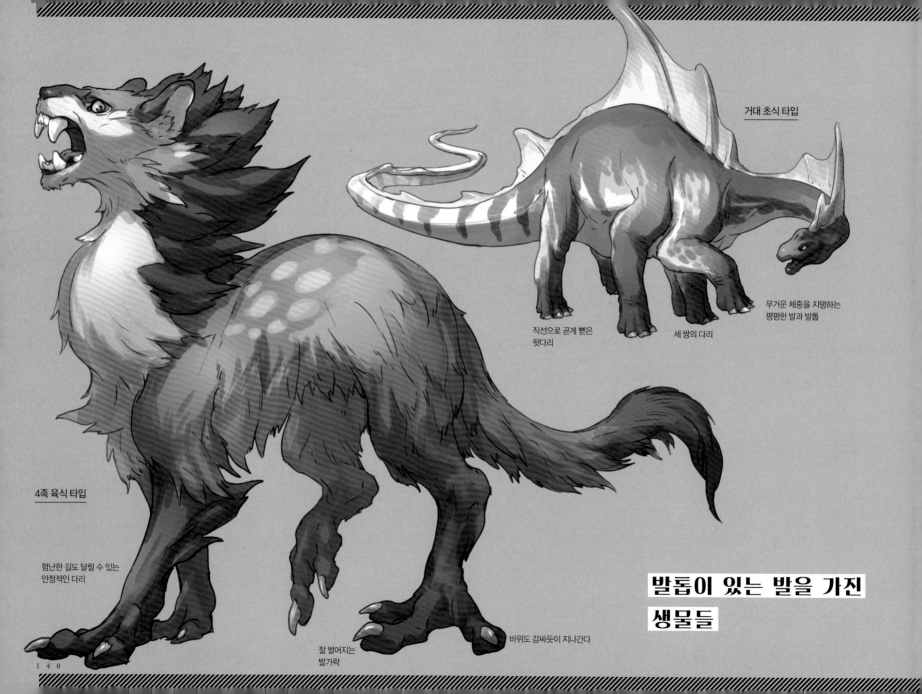

거대 초식 타입

직선으로 곧게 뻗은
뒷다리

세 쌍의 다리

무거운 체중을 지탱하는
평평한 발과 발톱

4족 육식 타입

험난한 길도 달릴 수 있는
안정적인 다리

잘 벌어지는
발가락

바위도 감싸듯이 지나간다

**발톱이 있는 발을 가진
생물들**

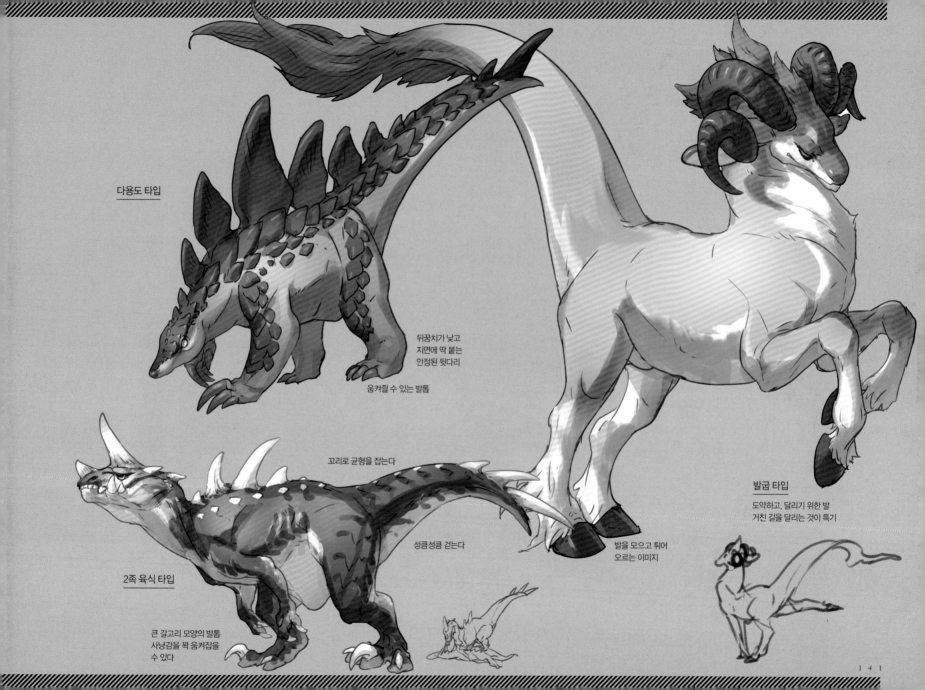

다용도 타입

뒤꿈치가 낮고
지면에 딱 붙는
안정된 뒷다리

움켜질 수 있는 발톱

꼬리로 균형을 잡는다

성큼성큼 걷는다

발굽 타입

도약하고, 달리기 위한 발
거친 길을 달리는 것이 특기

발을 모으고 튀어
오르는 이미지

2족 육식 타입

큰 갈고리 모양의 발톱
사냥감을 꽉 움켜잡을
수 있다

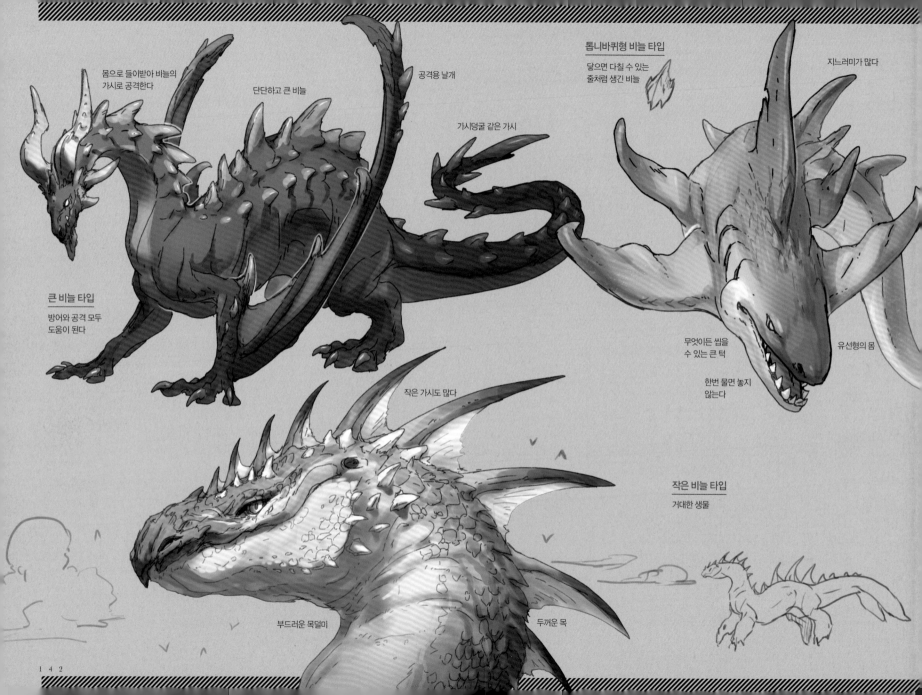

몸으로 들이받아 비늘의 가시로 공격한다

단단하고 큰 비늘

공격용 날개

톱니바퀴형 비늘 타입

닿으면 다칠 수 있는 줄처럼 생긴 비늘

지느러미가 많다

가시덩굴 같은 가시

**큰 비늘 타입**

방어와 공격 모두 도움이 된다

무엇이든 씹을 수 있는 큰 턱

유선형의 몸

한번 물면 놓지 않는다

작은 가시도 많다

**작은 비늘 타입**

거대한 생물

부드러운 목덜미

두꺼운 목

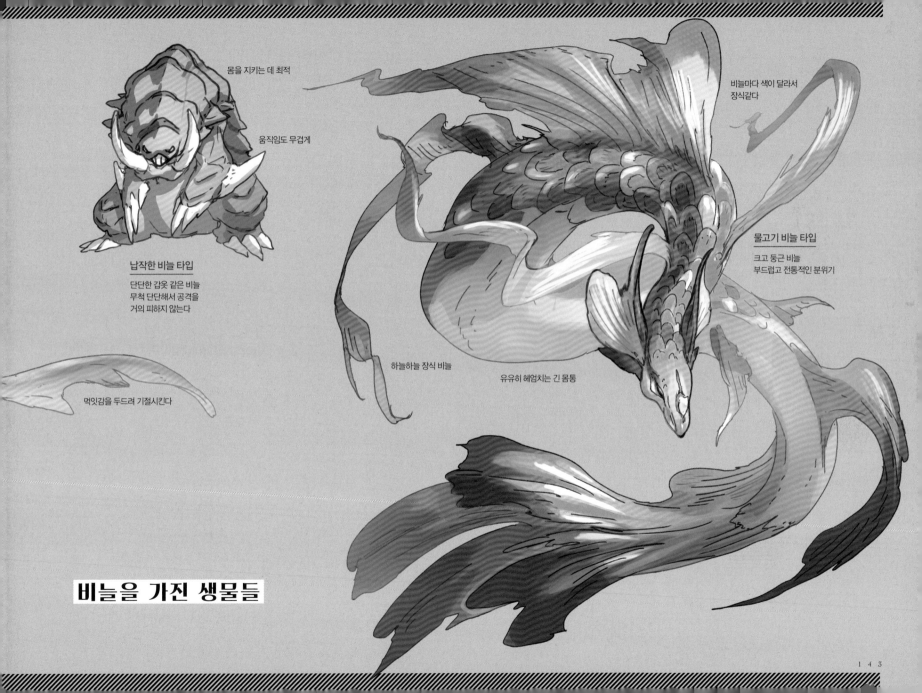

몸을 지키는 데 최적

움직임도 무겁게

비늘마다 색이 달라서
장식같다

납작한 비늘 타입

단단한 갑옷 같은 비늘
무척 단단해서 공격을
거의 피하지 않는다

물고기 비늘 타입

크고 둥근 비늘
부드럽고 전통적인 분위기

하늘하늘 장식 비늘

유유히 헤엄치는 긴 몸통

먹잇감을 두드려 기절시킨다

## 비늘을 가진 생물들

CREATURES_YAMAMURA LE SAKUHINSHU

© Le Yamamura 2019

First published in Japan in 2019 by KADOKAWA CORPORATION, Tokyo. Korean translation rights arranged
with KADOKAWA CORPORATION, Tokyo through Korea Copyright Center Inc.

# 크리처 CREATURES

1판 1쇄 발행   2020년 6월 29일
1판 2쇄 발행   2021년 5월 25일

지은이 야마무라 레
옮긴이 김재훈
펴낸이 김기옥

실용본부장 박재성
편집 실용1팀 박인애
영업 김선주
커뮤니케이션 플래너 서지운
지원 고광현, 김형식, 임민진

디자인 제이알컴
인쇄 · 제본 민언프린텍

펴낸곳 한스미디어(한즈미디어㈜)
주소 121-839 서울시 마포구 양화로 11길 13(서교동, 강원빌딩 5층)
전화 02-707-0337 | 팩스 02-707-0198 | 홈페이지 www.hansmedia.com
출판신고번호 제 313-2003-227호 | 신고일자 2003년 6월 25일

ISBN 979-11-6007-498-7 (13650)

책값은 뒤표지에 있습니다.
잘못 만들어진 책은 구입하신 서점에서 교환해드립니다.